U0038671

青青

El Greco:
Son of Olympus

神的兒子

——埃爾‧格雷考

韓秀　著

三民書局

寫在前面

　　拉斐爾（Raphael, 1483–1520）辭世五百周年，美國首都華盛頓國家藝廊 （Washington DC, National Gallery of Art）卯足力量舉辦了一個別開生面的特展「拉斐爾和他的朋友們」，以二十五幅紙上藝術品向義大利文藝復興巔峰時期的偉大藝術家拉斐爾致敬。看到消息，喜出望外。在拉斐爾的時代，只有他，這位眼光遠大的藝術家了解傳播的重要，身體力行，給版畫家機會將其作品複製成版畫，得以廣泛流傳，造福後人。更何況，美國是個年輕的國家，收集、典藏歐洲古典繪畫大師的作品極不容易。這樣一個特展想必有不少作品來自難得一見的珍貴典藏，倒是要趕快抽時間去看一看。二月十七日，特展開幕第二天是一個假日，美國總統生日，開車進城，直奔國家藝廊西翼。

　　一五一○年的素描 《先知何西阿與約拿》 *The Prophets Hosea and Jonah* 是拉斐爾為友人基吉 （Agostino Chigi, 1466–1520）在羅馬聖母瑪利亞大教堂（Rome, Santa Maria della Pace）繪製濕壁畫（fresco）所做的準備功夫，想不到

的，竟然走了遙遠的路抵達華盛頓成為國家藝廊的珍貴典藏。面對這幅素描，心潮澎湃，當時當地的人、事、物瞬間湧到，一時不能自已。

雖然明知會見到瑞蒙迪 （Marcantonio Raimondi, 1480–1534）根據拉斐爾的草圖製作的版畫《帕納蘇斯山》*Parnassus*，真的看到了五百一十年前的這幅版畫，還是激動不已。同時展出的還有國家藝廊自己的藏品，瑞蒙迪根據拉斐爾的草圖製作的版畫《神聖家庭》*The Holy Family*。令人嘆為觀止的當然還有來自巴黎羅浮宮 （Paris, Louvre Museum）拉斐爾親手繪製的畫稿（cartoon）《聖母子與施洗約翰》*The Madonna and Child with Saint John the Baptist*。一五〇七年為繪製濕壁畫而製作的畫稿與同年完成的油畫作品都典藏於羅浮宮，綴滿孔洞的畫稿卻是初次得見。面對這一幅大作品，觀眾們都有些驚慌失措，無法想像當年拉斐爾在這樣普通的紙張上傾注的心血與技巧，更無法想像，這幅畫稿在五百年以後仍然清晰呈現拉斐爾的筆觸……。

步履踉蹌離開這個以素描、版畫、畫稿為主體的展覽，看到藝廊的告示，拉斐爾畫作在二十號展廳展出。

上樓，走進這個明亮的展廳，國家藝廊珍藏的五幅拉斐爾油畫作品，今次展出了四幅，其中兩幅的題材包括聖母子在內。

　　「你看，聖母淡淡的眉毛、精緻的唇線、優雅的手勢、眼神中對未來的憂慮、對兒子的愛一再重複出現在畫面上，多麼美好，是拉斐爾的真情流露，他熱愛的、他熟悉的、他親愛的母親……」溫和的語聲來自身穿黑色西裝頭戴圓禮帽的塞尚先生（Paul Cézanne, 1839–1906）。

　　我不勝驚喜：「塞尚先生，您來了……」

　　塞尚先生微笑：「幾幅靜物畫，好久沒有看到了，目前在這裡展出……」

　　我們移步向前，少年拉斐爾的合作者佩魯吉諾（Pietro Perugino, 1446–1523）的幾幅作品也在此地展出，塞尚先生微笑：「其實，佩魯吉諾是一位不錯的畫家，可是當他的作品同拉斐爾的傑作同室展出的時候，我們就會覺得實在是不忍心再多看一眼了……」

　　走出展室，不遠處，一抹狹長的藍色，無與倫比的藍色吸引了我們的視線，我驚呼出聲：「是埃爾‧格雷考（El Greco, 1541–1614）！」遂飛奔向前。塞尚先生腳不點地，

同我一道奔進另外一個展廳，那一抹藍色出現的地方。

在一幅聖母子畫作前，我們靜靜地站了很久，美麗的聖母低垂眼簾溫柔地看著懷中歡喜的金髮聖子……「格雷考不熟悉他的生母，他無法在畫布上重複同一個形象，但是他重複創作這個題材，賦予聖母端莊與神秘……，那是他心底裡一個溫暖而美麗的秘密……」塞尚先生如是說。

在格雷考這個專屬展廳裡，還掛著一幅丁托萊托（Tintoretto, 1518–1594）氣勢宏偉的大幅作品。塞尚先生情緒激動地說：「我們都知道，格雷考敬佩丁托萊托，我們都知道丁托萊托的畫風影響格雷考甚鉅，但是你看，他們的畫作卻呈現出完全不同的風格！這樣驚人的不同，卻又是同樣驚人的偉大！」

「有人批評格雷考，說是看他的作品，看不到題材，只看到格雷考他自己……」我笑著跟塞尚先生輕聲細語。「那些庸才，連為格雷考磨製顏料的資格都沒有。」塞尚先生忿忿出聲。

此時此刻，我們站在藝廊中庭的寬敞走廊裡，面前是一幅塞尚先生的靜物畫，一個歡笑著的骷髏頭，後腦勺枕著一

本紅色皮面的書，詼諧有趣。畫作下方藝廊明示：「白宮藏品，嚴禁拍照。」「你過目不忘，哪裡需要拍照？」塞尚先生若有所思。

　　話鋒一轉，塞尚先生連珠砲般地發表他的見解：「你一定要清楚地在你的書中昭告世人，埃爾・格雷考不但喚醒了西班牙的文藝復興（Renaissance）、橫掃矯飾主義（Mannerism）、走進了真情流露的巴洛克（Baroque）畫風，而且他的晚年作品更是瀟灑自如至情至性的自然主義（Naturalism）典範，直接地影響到後世的抽象主義（abstractionism）和立體主義（Cubism）藝術家。」

　　看我呆立不動，塞尚先生放低了聲音：「我也有一個小小的秘密，我心目中的大英雄不是別人，正是這位希臘人埃爾・格雷考！」

　　我眼前馬上浮現出塞尚先生的巨幅作品《大浴者》 *The Large Bathers*，正想跟他說些甚麼，塞尚先生已經悄然離去，消失在長廊的盡頭。

　　面前只有那具歡天喜地的骷髏頭在燈光下閃亮，昭示著某些亙古不變的真理。

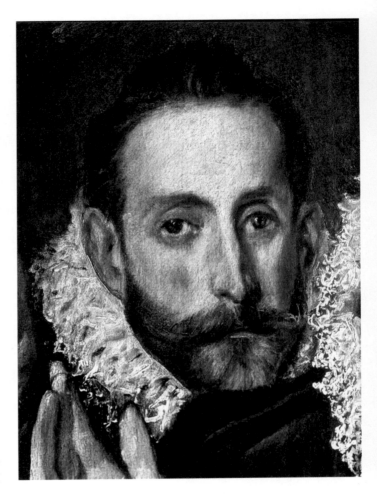

在埃爾·格雷考漫長的藝術生涯裡，他基本上不畫自畫像。根據當時的人們對這位畫家的描述，我們可以從一幅極為著名的畫作中找到畫家的形象，這就是西班牙文藝復興的代表作《奧爾卡斯伯爵的葬禮》。那時候，他已經四十五歲，雙眼炯炯有神，不苟言笑，有著貴族的儀表。

在《奧爾卡斯伯爵的葬禮》中的自畫像 Self-portrait of El Greco. Detail from *The Burial of the Count of Orgaz*
帆布油畫／1586
現藏於西班牙托雷多聖多默教堂
(Toledo Spain, Church of Santo Tomé)

Contents

寫在前面

I. 祂從酒紅色的深海冉冉升起

　　一五四六年九月，一個秋高氣爽的清晨。在歐洲最南端，夾在地中海（Mediterranean）與克里特海（Sea of Crete）之間，與北非利比亞（Libya）隔海相望，狹長的島嶼克里特（Crete）的北部，在坎迪亞王國（Kingdom of Candia，現在叫做伊拉克利翁 Heraklion） 首府坎迪亞西邊福德勒（Fodele），一所後拜占庭風格（post-Byzantine）米黃色大屋的拱廊下，跳出來一個將近五歲的男孩。他穿著皮涼鞋的腳剛剛接觸到崎嶇不平的路面，就向著路上一位鬚髮灰白，身形偉岸的老人奔去。男孩的父親，坎迪亞政府稅務官喬治‧塞奧托克普萊斯 （Geórgios Theotokópoulos ，卒於 1556 年）站在大門前，愉快地向老人揮著手。老人向男孩的父親回禮，牽起男孩的手向著海濱方向緩步走去。

　　一老一小兩個人，沐浴在晨光裡緩步走向路邊濃蔭遍地的橄欖林。快走到林邊的時候，兩人同時站住腳，抬起頭向近在咫尺高聳的大山望去，白濛濛的晨霧漸漸消散，巍峨的大山露出了棕黃色的岩石，靜靜俯瞰著他們。兩人對望一眼，

滿意地微笑著，這才抬腳走上了柔軟的草地，進入林中。

男孩早慧，三、四歲的時候就糾纏著大他十歲的哥哥馬努索斯（Manoússos Theotokópoulos, 1531–1604/12/13）學寫字、學畫圖。大哥哥疼愛弟弟，總是有求必應。夜間，等弟弟睡了，這才熬夜讀書。父親心中不忍，便請了地方上著名的講故事老人擔任小兒子的學前老師。遍地神話與傳說的克里特島不缺吟遊詩人，他們的活動通常在傍晚才展開，白天有的是時間，老人便欣然接受了這位小學生，每天早上散步之後便回家，或讀書寫字或畫圖唱歌，師生兩人手舞足蹈玩得不亦樂乎已經有一年多了。

這一天，男孩上了心事，鬱鬱不歡地跟老人說，再有兩三個禮拜，他就要滿五周歲了，就要上學了：「上了學，我就見不到您了。」男孩把頭靠在老人胸前，依依不捨。

「我每天在村中大樹下講故事，我們當然見得到面。」老人撫摸著男孩鬈曲的深色頭髮，溫柔地回答他。

「可是像這樣，只有您和我，就不會每天都有了……。我有好多問題，只能問您，問別人是不會有答案的……」男孩抬起頭來，一臉嚴肅地望著老人，一雙深色的眼睛像星星

一樣閃閃發亮。「該來的，遲早會來。」老人心裡一動，看著男孩的眼睛。男孩從老人的眼神裡看到了鼓勵，便很大膽地問道：「有一天，我長大了，出遠門去。別人問我，你是哪裡人？我該怎麼回答？我是克里特人嗎？」

「我們沒有資格說我們是克里特人，因為我們不懂克里特古老的文化，我們不能辨認克里特古老的線形文字。在耶穌誕生數千年以前，輝煌的克里特文明已經存在了啊……」老人憂傷地說。

「那麼，我可以說我是坎迪亞人。」男孩這樣說。

「坎迪亞這個阿拉伯字在這塊古老的土地上不會活得太久，這個地方的名字是一定會改變的……」老人十分篤定。

「那麼我是威尼斯人，因為現在是威尼斯（Republic of Venice, 697–1797）管理著克里特。」男孩這樣說。

「偉大的克里特曾經是海上的霸主，克里特強大的船隊曾經完全地控制了愛琴海（Aegean Sea）和希臘（英語稱 Greece，希臘語稱 Hellas）大部分的地方。」老人的話深深吸引了男孩，他全神貫注地聽下去。「你還記得特洛伊（Troy）被圍攻是哪一年嗎？」老人問道。男孩馬上回答：

「基督誕生以前一千一百九十四年。」老人慈祥地端詳著身邊的男孩，很清楚地跟他說：「在那場戰爭爆發前一千年，克里特文明就已經有了她偉大的藝術成就，那就是繪畫。那時候，我的孩子，世界上還沒有威尼斯……」

「那麼，我怎麼辦呢？」男孩焦急問道。

老人慈愛地回答他：「我們的語言是希臘文，我講故事用希臘文，你學寫字也是學希臘文。在克里特，通行的語文是希臘文。講希臘文的民族生活的地方就是希臘，克里特屬於希臘，並且永遠是希臘的一個部分，一個最為古老的部分。你是希臘人，我的孩子。我們都是希臘人。」男孩大為高興，因為他已經能夠讀寫希臘文，已經記住了那麼多的希臘神話，他心目中的大英雄就是偉大的希臘戰將阿基里斯（Achilles）。男孩挺起胸，開心地笑了，露出雪白的小小牙齒。

說說笑笑，到了踏上歸途的時間，老師同學生一道走出了橄欖林。男孩的家在北邊，他站住腳，卻往南邊看去。不遠處，用石塊整齊疊起的三面矮矮的院牆內，一座拜占庭禮拜堂高聳著，禮拜堂的圓頂在陽光下閃爍著溫暖的光芒。大門敞開著，可以隱隱約約看到穿著黑袍的教士在裡面慢慢地

走動。

　　老人謹慎地站住腳，順著男孩的眼光看去，在心裡再次掂量著準備了一千次不止的說詞，靜默著，等著男孩提出問題。

　　「我們家裡沒有媽媽，沒有人提到她，我不知道我的媽媽是誰，也不知道她在哪裡……。大家告訴我，我是在這家禮拜堂出生的，可是沒有別人在這裡出生，別人都是生在家裡，大家看到剛生出來的小孩子，都是躺在他們的媽媽身邊……」男孩的聲音平靜，這個問題在他的腦袋裡大概也翻騰了好久了。路上出現了幾位鄉民，他們手裡提著工具，向禮拜堂周遭坡地上條狀蔓延的葡萄園走去，遠遠地，他們就親切地跟老人打著招呼。他們走近來，老人一邊同他們寒暄，一邊蹲下身去，幫男孩繫好鞋帶。鄉人走遠了，鞋帶繫好了，老人不著急站起身來，他平視著男孩的眼睛，問道：「你能保守秘密嗎？」男孩睜大眼睛，很嚴肅地點了點頭。

　　老人得到了切實的承諾，這才開始講他的故事：「你的媽媽同阿基里斯的媽媽一樣，住在大海裡。有一天，祂從酒紅色的深海裡冉冉地升起，飛越狄克緹山（Mount Dikti）穩穩當當地落在這座禮拜堂裡，生下了你。」男孩喜歡這個故事，

親愛的狄克緹是一座聖山啊，宙斯（Zeus）就出生在這裡。想到宙斯，男孩笑了，手搭涼棚，看著金碧輝煌的大山狄克緹。老人站起身來，繼續他的故事：「當你的父親把你抱回家的時候，為你取了多米尼克斯這樣一個貴氣的名字（Doménikos Theotokópoulos, 1541–1614），在威尼斯人看來，那是再合適也沒有啦。」

多米尼克斯轉過身來，牽起老人的手，向回家的方向走去。他微笑著喃喃：「很美的故事，祂從酒紅色的深海裡冉冉地升起……」

老人正色道：「那可不是故事。荷馬（Homer，大約西元前八世紀）告訴我們，克里特從酒紅色的深海裡冉冉升起，四面環水，繁榮得不得了，島上的人啊多得數不清，城市就有九十個之多……」多米尼克斯驕傲地笑了，在佈滿石塊的路上蹦蹦跳跳。

老人完全地放心了，他朗聲說道：「你不必像阿基里斯一樣成為獨一無二的戰爭英雄，你可以成為獨一無二的希臘畫家，畫圖不是你最喜歡的事情嗎？」

不遠處，家門口，多米尼克斯的大哥馬努索斯正站在那

裡張望，多米尼克斯見到大哥的身影便大叫一聲飛奔而去，老人笑著，緊跟上來。馬努索斯把弟弟舉過頭頂，大笑道：「幾個月不見，你又長高了……」

三個多月前，正在學習商業的馬努索斯經由父親的安排，第一次搭乘貨船前往威尼斯。現在他回來了，全家人都簇擁著他，噓寒問暖，聽他講述路上的見聞。

人們漸漸散去了，多米尼克斯還緊緊地貼坐在哥哥身邊，聞著哥哥身上海水鹹鹹的味道，心滿意足。馬努索斯從懷裡拿出一個小紙捲，輕輕地攤開來，用平滑的玻璃文鎮壓住四個角，隨著文鎮的移動，多米尼克斯看到紙上的圖畫有著深淺不同的藍色，一匹青銅駿馬的前半身佔據了圖畫的上半部分，牠抖起長鬃揚起前蹄正在飛奔向前，而牠的前面，竟然是波濤洶湧的大海。駿馬同大海各佔畫面的一半，駿馬在飛奔，大海捲起狂濤迎接直奔而來的駿馬。整張圖畫在動著，多米尼克斯被畫面吸引住了，他聽到了駿馬的嘶吼，聽到了大海轟然的巨響，呆住了，緊張得一動不動。然後，他聽到哥哥溫和的聲音，哥哥說到一個人，這個人有一個有趣的名字，叫做「小染匠」丁托萊托。這位畫家正在威尼斯一家叫

做菜園的聖母院（Madonna dell' Orto）畫壁畫。有空的時候，他也會在聖馬可廣場（Piazza San Marco）畫畫。這張小畫就是馬努索斯從那個臨海的廣場上買來送給弟弟的。

「是給我的？」多米尼克斯激動得滿臉通紅，緊緊抱住哥哥。馬努索斯抱住弟弟，親吻著弟弟的額頭，眼睛裡淚光閃動。

酒足飯飽，講故事的老人離開這所大屋的時候，他也感覺到一種滿足。聰明的敏感的多米尼克斯有這樣一位真正愛他懂得他的大哥哥真是天大的運氣。誰知道呢，說不定，自己的「預言」會成真，小多米尼克斯真的能夠成為一位獨一無二的畫家，一位希臘畫家。老人笑了，迎著燦爛的夕照，他逕直走向村中的大樹。樹下，一些鄉民已經聚集在那裡，故事會就要開場了，波瀾壯闊的故事將把人們帶到遙遠的過去，克里特人在海上揚名立萬的古代……。

夜深了，月光灑進房間，馬努索斯輕輕推開弟弟臥室的房門。小小的房間裡，多米尼克斯在床上甜睡，一本素描簿子還抱在胸前。馬努索斯輕輕將簿子抽出來，順手翻開，前面幾頁臨摹的是聖像（icon）。線條流暢，聖人們沒有拒人千

里之外的嚴肅和冷漠，反而，有著些許的表情，較為溫暖。夾在簿子中的，便是丁托萊托的那一幅小畫。看到弟弟如此珍愛這幅小畫，馬努索斯眼睛濕了。他把簿子闔起來，放在床頭小几上，為弟弟蓋好被子，坐在弟弟身邊，凝視著弟弟挺拔的鼻子、高高的額頭、長長的睫毛、圓圓的下巴、嘴角上翹，滿心憐愛，陷入了沉思。

　　十歲的生日剛過沒有幾個月，父親從禮拜堂抱回了這個弟弟。又是一個沒有媽媽的孩子！馬努索斯的心好像被狠狠地擂了一拳。從此以後，兄代母職，放學之後，馬努索斯把時間都給了弟弟。他的關心、他對弟弟無微不至的照顧阻止了蜚短流長。多米尼克斯會說的第一個字是「哥哥」。多米尼克斯邁出第一步的時候，迎接他的是哥哥伸出的雙手和那一張滿是笑容的臉。把著弟弟的手，在石板上寫出第一個希臘字母的是馬努索斯。看到弟弟在石板上畫圖，為他買素描簿買炭筆的還是馬努索斯。

　　十五歲，馬努索斯已經是勤於思索的成年人，他知道，弟弟的成長甚至弟弟的未來都是自己的責任，他必須認真地對待。

航海、經商是自己的願望，相信，對於弟弟來講也是重要的，他必得為弟弟建立一個可靠的經濟基礎。馬努索斯尊重所有的希臘羅馬神話，也尊重所有的吟遊詩人，但他清楚地知道愛琴文明孕育出的古代希臘有著多麼獨特的緣起，在歐洲大陸的南部，巴爾幹半島（Balkans）的南部，來自北方的亞該亞人（Achaean）、來自西方的愛奧尼亞人（Ionian）、來自東北的伊奧利亞人 （Aeolian）、 來自南方的多利安人（Dorian）混合成了整個歐洲最古老、最健美的部族，建立起最偉大的文明。然後，他們要做甚麼？他們從克里特學習到了造船、航海的技術，學習到了進行貿易的技能，在克里特文明的影響下，他們有了邁錫尼文明（Mycenaean）、斯巴達文明（Sparta），日漸強大。伯羅奔尼撒（Peloponnese）已經在掌控之中，地中海的貿易也已經在他們的掌控之中。他們的眼睛看向了東北，黑海（Black Sea）沿岸的沃野，他們要到那裡去。討厭的特洛伊北臨達達尼爾海峽（Dardanelles），特洛伊人據守著這個要衝，希臘人要通過便是千難萬難。要想順利通過達達尼爾海峽，通過馬摩拉海（Sea of Marmara），通過博斯普魯斯海峽（Bosporus）抵達

黑海，非拔除特洛伊這個眼中釘不可。於是，希臘各城邦聯合起來駕起千艘戰船，征戰十年滅掉了特洛伊。噢，那絕對不是為了美麗的海倫，而是為了擴張和掠奪。

實際上，特洛伊人的祖先是克里特人啊，能征善戰的克里特人啊，精於計算、懂得稅收的克里特人啊。但是，敗亡了的特洛伊人翻山越嶺歷經千辛萬苦竟然草創了羅馬，日後發展成將地中海變成內海的羅馬帝國。馬努索斯在心底裡笑了起來。真是不得了，特洛伊人的後代、克里特人的後代，還是忘不了黑海。精通海上攻略的希臘人在基督誕生前八世紀，就在色雷斯（Thrace）平原西部的高地上建立了拜占庭這個小城。雖然小，拜占庭卻是一座易守難攻的要塞，俯瞰黑海、馬摩拉海、愛琴海，不但雄踞在亞洲大陸與歐洲大陸的分界線上，而且隔著海峽，特洛伊簡直就在眼前。這樣的海上要衝、貿易中心，羅馬帝國怎能掉以輕心？西元四世紀，這裡成為一個大城，叫做君士坦丁堡（Constantinople），以東正教（Eastern Orthodox）立國的東羅馬帝國（Eastern Roman Empire）將這個城市作為首都，但是啊，大家還是把這個活了一千多年的大帝國叫做拜占庭帝國（Byzantine

Empire, 395–1453）。君士坦丁堡被鄂圖曼 （Ottoman Empire, 1299–1923）攻陷之後，變成了伊斯蘭（Islam）的伊斯坦堡（Istanbul）。沒有了帝國的拜占庭卻仍然活著，靠的就是宗教的廣泛傳播與輝煌的藝術，拜占庭藝術在克里特可是繁茂得很啊。

就像現在的威尼斯一樣，馬努索斯這樣想。

看著甜睡的弟弟，馬努索斯在胸前畫了一個十字。西元十三世紀初，強大的威尼斯佔領了克里特，貪婪的威尼斯開始了它的橫征暴斂。英勇善戰的克里特人奮起反抗，足足一百三十多年的血雨腥風終於讓威尼斯人醒過夢來，要想長治久安必得改弦更張，於是開始採取懷柔政策。是他們需要克里特的物產，克里特並不需要他們！馬努索斯忿忿地想。

現在好了，日子已經到了十六世紀中葉，東正教同天主教（Catholic）和平共處，希臘文與拉丁文（Latin）互不干擾相得益彰，共同成了歐洲語言的基石。克里特恢復了往昔的繁榮，甚至好多的威尼斯人乾脆搬到克里特來享受島上溫暖的氣候、美酒、橄欖油……。

承平的世界，弟弟趕上了好時候……。馬努索斯深深嘆

了一口氣，笑了起來。

　　管家輕輕推門進來，提醒馬努索斯，時間已經不早了，累了一天，該休息了。

　　馬努索斯點點頭，站起身來，從他來到塞奧托克普萊斯家的第一天起，這位管家就像母親一樣照顧著他，他同弟弟一樣是在管家、乳娘、保母、裁縫、廚娘們的環繞中長大的，他們同這些女人的默契非比尋常。管家沒有提到他的父親，馬努索斯便知道，父親還在甚麼地方尋歡作樂，便謝過管家回到自己的房間。在拉攏窗簾的時候，馬努索斯深情地望著星光下蒼茫的大山，心中一動，在歐洲，威尼斯畫風風頭正健，但是拜占庭畢竟留下了悠遠綿長的傳統，也許不急著接觸威尼斯，而是潛心學習拜占庭藝術作為日後發展的基礎，對於多米尼克斯來講是個辦法。哪怕他將來並沒有甚麼了不起的成就，畫聖像仍然可以養家糊口。念及此，馬努索斯輕聲祝禱，「宙斯大神，請您像保護克里特一樣護佑年輕的多米尼克斯……」窗外，暖風習習，馬努索斯內心溫暖而平靜。遠處，拜占庭禮拜堂窗上的燭光閃亮，夜深了。

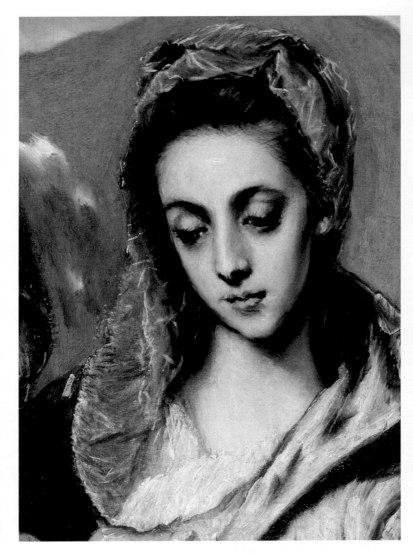

繪製這幅作品的時候，埃爾·格雷考已經是五十歲的人。他內心深處美麗而溫暖的秘密經過歲月的陶冶，化作無比端莊、優雅、神聖的聖母形象，留在了畫布上。後世藝術家揣摩的卻多是畫家發展文藝復興先驅們精湛繪畫技巧的傑出成就。

《神聖家庭》局部 The Holy Family, detail
帆布油畫／1590–1595
現藏於托雷多塔維拉醫院（Toledo, Hospital de Tavera）

II. 聖像畫大師

「這是甚麼味道？如此濃烈……」馬努索斯一腳踏進一間門窗大開頗為潔淨的聖像畫坊，便忍不住皺起了鼻子。大堂裡，學徒們圍繞著長長的大桌子正在忙著，聽到來人這樣問，都忍不住痴痴地笑了起來。

聽到聲音，畫坊的師傅從畫室走出來，笑微微地站定了，接待來客。知道馬努索斯是第一次走進一家聖像畫坊，便很親切地向他介紹製作聖像的基本步驟。

首先，調製顏料不是用油或水，而是使用大蒜汁。原來那濃烈的味道來自大蒜，馬努索斯皺皺鼻子，學徒們又笑了起來。師傅便指給他看，原來，有學徒正在打破雞蛋殼，用一塊細布濾出蛋清，用一根細針挑出蛋黃上的薄膜，將純淨的蛋黃留在一個個非常乾淨的小碗裡。雞蛋的氣味與大蒜的氣味混合在一起，雖然門窗大開，仍然味道怪異而濃烈。馬努索斯看著學徒們，他們看起來都很健康，衣著整齊，動作敏捷，也很快樂，濃烈的氣味並沒有影響到他們。

馬努索斯繼續跟著師傅前行，聽他解釋聖像畫坊的情形。

師傅很耐心地告訴馬努索斯，聖像畫的製作工藝非常嚴謹，鑲板一定要用上好的木頭，動物的皮膠、白石膏、白石灰調和成底色使得鑲板堅硬如石、光滑如鏡，這才使用蒜汁調製的非常細膩的黑色為鑲板塗上第一層顏色。待其乾燥之後，便依照圖樣用鐵針點出線條，再使用色彩進行薄塗與罩染的一系列工序。克里特畫派（Cretan School）的技藝極為繁瑣、講究，調製一層層罩染所需要的顏料，蛋黃與水的比例，比方說一比十二，一比九，一比六等等，水的比例越低，乾燥的過程越慢，畫面越細膩。師傅還告訴馬努索斯，每一間聖像畫坊都有自己的獨家配方。雖然坦培拉（蛋彩，Tempera or Egg Tempera）配製顏料的方法有很多種，但是，細膩的金色與紅色卻是聖像畫的主要色彩。每個畫坊都在工藝上精益求精，因此克里特畫派仍然是聖像畫的翹楚。

　　一席話聽下來，馬努索斯佩服得連連點頭。師傅帶他進入一個特別乾燥、通風良好的小室，給他看自家的產品。馬努索斯一邊在胸前畫著十字一邊欣賞著這些精采的聖像。師傅輕聲發問：「你的年紀大約將近二十歲了，總不是想來當學徒吧？」馬努索斯據實坦誠相告，他有一個弟弟，快要滿十

周歲了：「書念得極好，古希臘文、拉丁文、算學的成績都很優秀。他最愛畫圖，我就想，也許可以送他到您這裡學習幾年。當然，一切照您畫坊的規矩辦。」

師傅看著馬努索斯，心裡大有感觸，一位兄長這樣的愛護弟弟，很不尋常。便又很輕鬆地詢問馬努索斯，他自己在做些甚麼。馬努索斯便很誠實地告訴師傅，他在經商，最近特別是將皮貨送往威尼斯。兩人同時愣住了，師傅想，自家的小畫坊總是照顧著本地居民，從未有過威尼斯的主顧……。馬努索斯想，也許可以順便帶一兩幅小畫到威尼斯碰碰運氣……。兩人一拍即合，馬努索斯離開的時候帶走了三幅聖像畫，師傅諄諄叮囑：「千萬不能受潮，蛋彩受潮會發霉……」馬努索斯恭敬回答：「請放心，我記得……」

四個月以後，馬努索斯帶著多米尼克斯來到了坎迪亞這間小畫坊，出乎師傅意料，多米尼克斯張著圓圓的大眼睛，臉上滿是歡喜，對畫坊裡的氣味毫無反應，馬上加入學徒們熟練地榨起大蒜汁來。師傅心想，這位兄長是在弟弟身上下足了功夫的，難得。

馬努索斯滿面春風，遞上一只錢袋：「三幅聖像畫很得威

尼斯人青睞……」 又遞上一只錢袋 :「多米尼克斯的學費……，請師傅多多關照……」話未說完已經濕了眼睛。

兩只錢袋都超乎尋常的沉重，師傅心領神會，很誠懇地請馬努索斯放一萬個心，又交給馬努索斯數幅聖像畫，帶往威尼斯:「給它們找到虔誠而殷實的好人家。」兄弟兩人互相道別時，馬努索斯殷殷囑咐，多米尼克斯一一答允，於是這個道別持續了好長的時間。

師傅在畫室一側的臥室裡為多米尼克斯安置了床鋪和一桌一椅，這個房間的另一側便是置放聖像畫成品的小室。臥室裡本來住著師傅的大徒弟，此人比多米尼克斯大幾歲，善良、忠誠、可靠。現在，房間裡多了一位新師弟，大師兄很是歡喜，殷殷地囑咐師弟許多應當注意的事情。多米尼克斯極為乖巧，對師兄恭敬、有禮，兩人談得十分愉快。

夜深了，師傅忙完一天的工作上樓休息，卻發現置放成品的小室門關著，門下卻流洩出燭光，便推門進去一探究竟。

多米尼克斯端著燭臺，正全神貫注地看著面前一幅已經完成的聖母子聖像。看到這個孩子如此專注，師傅心生憐愛，靜靜地跟他說:「你看到了沒有，聖母端莊、寧靜，臉上沒有

甚麼表情。我們畫聖像，不是要人們親近神聖，而是要人們崇敬神聖。」多米尼克斯心頭大震，他努力壓制住內心的波瀾，很鄭重地回答師傅：「我記住了。」師傅感覺非常欣慰，這孩子很可能成為他最傑出的弟子，倒是要好好珍惜這個機緣，便溫言提醒：「明天要早起，早點休息。白天的時候，光線不同，你能夠更好地看見聖像的層次……」多米尼克斯謝過了師傅，道過了晚安，聽話地回房休息。

　　臥室雖然寬敞，大師兄仍然能夠聽到小師弟的動靜，聽到小師弟回房窸窸窣窣的聲音，訝異著這少年異乎尋常的懂事。他沒有覺察到，多米尼克斯躺到了床上面對著粉牆，大睜著眼睛，淚水正一粒粒滾落在枕巾上。好不容易，多米尼克斯才克制住自己。他難過地想，原來，繪製聖像並不能將他的思念、他心底裡的秘密通過畫筆流洩出來，留在鑲板上。念及此，幾乎要哭出聲來，淚眼模糊中卻看到了一位頭上披著薄紗的美麗女子正含笑看著自己。多米尼克斯幾乎要跳起來擁抱這女子，還來不及動身，剛剛看到的聖像畫上的聖母竟然已經到了眼前，離自己非常近，祂的面容依然端莊、寧靜，眼神卻流露出關切。多米尼克斯一動不動看著聖母的眼

神，在那關切的籠罩下漸漸地不再難過，漸漸地安靜了下來，一陣倦意襲來，他闔上眼睛，靜靜地睡了。

半年之後，馬努索斯在坎迪亞的碼頭下了船，馬上就奔到畫坊來探望弟弟。他走進大堂，沒有看見多米尼克斯的身影，大為驚慌，顫抖著聲音向學徒們打聽弟弟的去向。師傅聽到了，從裡間走出來，招呼了馬努索斯，為他推開了畫室的門，多米尼克斯正同三位徒弟一道坐在畫架前專心畫畫。

馬努索斯目瞪口呆，他看著多米尼克斯小心而熟練地將小瓷碗裡的蛋黃移到了調色板上，蓋住了一灘藍不藍綠不綠的顏料；看著多米尼克斯用細小的畫筆在尚未完成的畫作上極為小心地做著甚麼，他看不出來那是甚麼樣的工序……「佩利奧露艮藝術」，師傅輕聲說，拉拉馬努索斯的袖子，將他帶出畫室，帶進餐室，請他坐下來，向他詳細解釋最近半年來發生的事情。

佩利奧露艮藝術是拜占庭帝國最後一個王朝佩利奧露艮（Palaeologan, 1261–1453）所盛行的藝術形式，這個受到威尼斯影響，將田園詩般的風景線納入聖像畫的藝術流派因此而得名。師傅剛剛說到這裡，馬努索斯馬上聯想到這個流

派在克里特島應該已經有上百年歷史了，可不知這個流派的佼佼者是何人。

師傅搖搖頭，他學藝的時候，他自己的師傅對威尼斯人的橫征暴斂大為反感，連帶著，也就拒絕了佩利奧露息藝術。因此，他確實從來沒有想到過、也沒有實驗過怎樣將風景線納入聖像畫，更沒有能力教徒弟走這條後哥特式藝術（Late Gothic art，西元十二－十六世紀）的路子：「恐怕是你，你託人帶給多米尼克斯那許多的版畫，彩色的版畫，不但有喬托（Giotto, 1266–1337）還有杜勒（Albrecht Dürer, 1471–1528）和拉斐爾，甚至還有克洛維奧（Giulio Clovio, 1498–1578）。多米尼克斯常常捧著版畫細心揣摩，有一天，他在聖像草圖上加了細微的風景線，拿給我看。講老實話，草圖很美，我沒有反對。然後，他甚至能夠無師自通地用罩染的方法把風景線畫出來。」師傅微笑。馬努索斯心中忐忑，大起恐慌，生怕得罪了師傅，弟弟會處在一個尷尬的境地。沒想到，心氣平和的師傅跟馬努索斯說：「多米尼克斯前程遠大，他在我這裡，我會讓他信步由韁，自由自在。若是你覺得他需要更合適的畫坊，那也很好。」

師傅的誠懇、寬容讓馬努索斯感覺弟弟在這個畫坊裡學習繪畫、探索新的路子，都能夠得到師傅的幫助和諒解。這樣最好，千萬不要隨便遷移到別家去。事情就這樣決定了。

多米尼克斯在這家傳統小畫坊兩年而已，他創作的優雅端莊的聖像已經出售，不但在克里特島上有了小小的名氣，也經由哥哥的手，遠銷威尼斯。

馬努索斯生意順手，同畫坊師傅的關係又好，他便在一個風和日麗的時節帶著多米尼克斯來到威尼斯。威尼斯的繁華沒有讓多米尼克斯眼花撩亂，他特別喜歡威尼斯的建築、喜歡那些廊柱上身體修長的聖者雕像，在他的眼前，拜占庭的古老藝術與威尼斯的「新」藝術正在靜靜地融合，他喜歡這種融合。

一五五六年，兄弟兩人的父親過世，馬努索斯在坎迪亞買了住宅，不但結了婚，而且將父親家中的管家、廚娘等人都接到了自己家中。房子寬敞，馬努索斯為弟弟整理出幾個房間，不但有畫室，有顏料儲藏室，有成品展示空間，甚至有與畫界同好切磋技藝的會客室。如此這般，順理成章，多米尼克斯告別師傅，搬進了哥哥的家，他的畫作完成的時候，

他會在鑲板後面用古希臘文簽名。

埃爾·格雷考簽名式

終其一生，希臘藝術家多米尼克斯·塞奧托克普萊斯用古代希臘文簽名，這些簽名出現在官方與民間的各種文件裡，出現在他的作品上。有些時候，簽名的後面還要特別註明他是來自克里特的藝術家。

日漸一日，多米尼克斯名聲在外。不但有本地和威尼斯的顧客上門，也有人家樂意送自家孩子來學藝。多米尼克斯也就開始收學徒，數量不多卻個個聰明伶俐。這時候，多米尼克斯尚不足二十歲。

一五六三年九月二十八日，坎迪亞公爵文件櫃裡一份有關畫師行會的文件上，關於「馬努索斯」的家庭有這麼一項

說明：「馬努索斯夫婦和他的弟弟，聖像畫大師多米尼克斯住在鄰近坎迪亞城牆邊的宅子裡，在這所宅院裡，有多米尼克斯的畫坊。」

我們從這份文件可以了解到，在多米尼克斯尚不足二十二歲的年紀，他已經正式取得了聖像畫大師的資格。

一五六五年，多米尼克斯完成了三聯折疊式祭壇畫（triptych），歌詠耶穌生平。這件折疊式祭壇畫共有兩面六幅，輝煌再現聖母領報、耶穌誕生、耶穌受洗等等場景。同樣使用蛋彩技藝，但是，喬托所帶來的革命性影響已經清晰可見，田園風景、樹木、流水、巨巖皆成為畫面重要組成部分。聖像畫慣用的金色則成為雄渾的背景。在祭壇畫正面左翼耶穌受洗的畫面上耶穌面向祭壇畫中心；右翼耶穌誕生的畫面上，聖母面對祭壇畫中心，攤開襁褓，來人得以看到剛剛誕生的聖子。左右兩翼，聖母子形成完美的對稱。如此設計，正是義大利文藝復興巔峰期拉斐爾在群像畫中常常使用的方法。

埃爾‧格雷考在二十歲的時候已經展開了他的藝術實驗，並取得輝煌成果，將義大利文藝復興與後拜占庭藝術巧妙融合。精湛的蛋彩技藝生動展現耶穌歡喜受洗的場景。蛋彩罩染出耶穌在聖靈（Holy Spirit）與天使們的祝福中受洗的畫面，白鴿、水波、人物的肌膚、天使們與施洗約翰（John the Baptist）的衣袍都被描摹得立體、逼真、細膩。在油畫成為繪畫主流之前，古老的蛋彩技藝在這裡展現出無以倫比的魅力。

三聯折疊式祭壇畫正面左翼《耶穌受洗》
The Baptism of Christ （The Modena Triptych, front, left wing）
蛋彩、鑲板、塗金／1560–1565
現藏於義大利摩德納埃斯特美術館
（Modena Italy, Galleria Estense）

一五六五年，多米尼克斯開始在鑲板上熟練使用油畫顏料。在一幅歌頌耶穌神蹟的作品 《耶穌使盲人見到光明》 *Christ Healing the Blind* 的作品裡蔚藍色極其愉悅地佔領了天際，帶給整幅作品歡快的節奏。更令人驚豔的是，和丁托萊托一樣，多米尼克斯熱愛波隆那（Bologna）建築家塞巴斯蒂亞諾・賽利奧（Sebastiano Serlio, 1475–1554）簡約、雄渾的風格。將這種風格的建築作為基督顯聖的背景，其效果是那樣的引人入勝，恐怕年輕的多米尼克斯自己也是喜出望外。

一五六六年十二月二十六日，坎迪亞公爵的另外一份文件上談到一件趣事，多米尼克斯的一幅以耶穌為主題的畫作進入了坎迪亞上層社會。貴族們出手之前請教畫界人士，這幅作品價值如何。有人說值八十金幣，當時流通於歐洲的金幣通常指達卡特（ducat，金達卡特約合二十一世紀的一百五十美元。銀達卡特，幣值是金幣的一半）。大家又請教了當時著名的聖像畫家科隆塔薩斯 （Georgios Klontzas, 1540–1608），這位只比多米尼克斯年長一歲的畫家極力推崇多米尼克斯的作品，他強調，畫價絕對不能少於七十金幣。由此，

我們知道，多米尼克斯的作品在當時的克里特已經有著怎樣的地位。

　　我們尤其要感謝一九八三年在夕羅斯（Syros）島上的新發現。這個島屬於希臘，位置在愛琴海中部，克里特島的正北方，雅典市（Athens）的東南方。一幅多米尼克斯簽了名的聖母升天圖應當是在西元十九世紀希臘獨立戰爭中從雅典流到了夕羅斯島。現如今，這幅作品被夕羅斯島東部政府所在地珥摩伯利（Ermoupoli）一所東正教聖母堂所珍藏。到二〇二〇年為止，這是我們所能夠看到的最早的多米尼克斯·塞奧托克普萊斯親筆簽名的作品。

《童貞聖母升天圖》*The Assumption of the Virgin Mary*
鑲板、蛋彩、塗金／早於 1567
現藏於希臘夕羅斯島珥摩伯利聖母堂 （Ermoupoli Syros Greece,
Church of the Assumption of the Virgin Mary）

藝術史家多半認為這幅六十一點四公分高、四十五公分寬的小畫是十
六世紀中葉後拜占庭聖像畫的流行款式。後世藝術家們卻看出了端倪，
大量的金色佔據了畫面中心的部位，光焰之中飛出了一隻象徵聖靈的
鴿子。眾多人物的衣衫褶皺在光焰的照射下閃耀出金屬般的亮色。毫
無疑問，這已經是將歐洲文藝復興的精采之處與拜占庭的古老傳統揉
合在一起，屬於埃爾‧格雷考早期藝術實驗的成功範例。

年輕的多米尼克斯很少當面流露他對旁人的觀感，但在他的內心深處卻有著強烈的自信。幾乎是同時，科隆塔薩斯也在畫一幅聖母升天圖，傳統而規範。紅黑兩色成為主色調。多米尼克斯含笑看著這幅正在修飾中的作品，沒有表示意見。

　　返回自己的畫坊，已經空出來的畫架上置放著一塊打磨好的鑲板。多米尼克斯卻在這塊潔淨的鑲板上再次看到了日前被人高價收藏的聖母升天圖。他很高興地看著畫面上聖母寧靜甚至有著些微喜悅的面容。聖母的靈魂化作一個嬰兒，耶穌在光焰中恭敬地接過了，捧在掌中。多米尼克斯長久地凝視著耶穌俊朗的面容、優雅的雙手，笑了。光焰上方，聖母已經帶著勝利的歡欣端坐雲端，接受天使們的尊崇。

　　「一個人站在這兒，笑甚麼呢？」馬努索斯一步踏進敞開著的畫室，看到弟弟笑得這麼開心，當然高興，便隨口問了一句。

　　多米尼克斯面對了哥哥，他在這個世界上唯一的親人，最愛他，最支持他的這個人，說出了他必須說的一句話：「我想，是時候了，我應該到威尼斯去……」

　　馬努索斯不覺得意外，克里特島上已經成名的畫家有一

百多位，弟弟的成就有目共睹，但是他的前程大約不在這裡。

想了一想，馬努索斯說：「在威尼斯安排一間畫坊，需要一點時間，我會馬上著手進行⋯⋯」

多米尼克斯胸有成竹：「我只需要簡單的行囊。很快，我就會在提香大師（Titian, 1490–1576）的畫坊落腳。大師老了，需要人幫忙⋯⋯」

馬努索斯知道弟弟一向心思細密，想來早已有了主意，但還是提醒了一句：「提香的畫坊裡弟子如雲⋯⋯」多米尼克斯笑道：「但他沒有一位聖像畫大師樂意給他打下手⋯⋯」

III. 威尼斯

威尼斯，這個奇妙的國家，西元五世紀，由羅馬的一群亡國難民在一片泥濘的、滿是鹽鹹的貧瘠不堪的潟湖上建立起來的一個沒有領土的共和國，到了一五六七年已經是一個經歷了整整一千年的海上商業霸主。

雖然老邁，威尼斯依然大膽而驕橫，雖然與印度的商業往來已經被歐洲更強大的霸主葡萄牙王國 （Reino de Portugal, 1139–1910）奪走，卻不動聲色，忙著將自家周邊的維洛納（Verona）、帕多瓦（Padova）、威欽察（Vicenza）這些人文薈萃之地收為己有，在文學、藝術、建築、音樂各方面大放異彩。甚至，玻璃製造業，花邊、蕾絲製造業也在這個時候臻於化境。長壽的貴族路易吉・科爾納羅 （Luige Cornaro, 1468–1566）就是來自帕多瓦，此時，他的養生書正在狂銷之中。一點都不錯，十六世紀的威尼斯已經有拒絕暴飲暴食，靠著「禁口」腦筋清明地活到九十八歲的智者寫了專書，讓二十一世紀的人類受益非淺。還有生於帕多瓦逝於威欽察的建築家帕拉底歐 （Andrea Palladio, 1508–

1580），在威欽察大展長才，將這座城市變成他自己建築風格的展場。更不消說，來自維洛納的畫家委羅內塞（Paolo Veronese, 1528–1588）已經成為威尼斯畫派三巨頭之一。此時，他正在將亞歷山大大帝（Alexander the Great, 356–323 BC）東征波斯（Persia, 2700 BC–1935 AD）的故事搬上畫布。

東方的伊斯蘭鄂圖曼帝國為爭奪海上霸權不斷地進襲歐洲，最近的一次威尼斯與鄂圖曼的戰爭（Ottoman-Venetian wars）發生在一五三七年，三年之後戰爭結束，威尼斯失去了整個的伯羅奔尼撒，失去了更多的愛琴海島嶼。此時，一五六七年夏天，在大戰間隙的和平時期，繁榮昌盛的威尼斯歡天喜地迎接了克里特的聖像畫大師多米尼克斯。

馬努索斯率先跳下了船，多米尼克斯跟在哥哥身後，站在碼頭上，他就笑了。這哪裡是一個在戰爭中失去了大量領地的國家？廣場上樂聲悠揚，合唱團正在歡聲高歌。小橋上、酒店裡、街道上，詩人們正在朗誦他們熱情的詩篇。商店的櫥窗裡張掛著昂貴的、精緻的面具，衣著華麗的仕女們正在精心挑選，準備著在嘉年華的舞會上吸引更多的視線……

在前往客棧的途中，馬努索斯解釋給弟弟聽，威尼斯的繁榮完全是因為戰爭都在域外，威尼斯本土從來沒有被佔領，威尼斯的財富也沒有在戰爭中出現過多的消耗。他忽然發現自己只是在自言自語，回頭看去，多米尼克斯正站在路邊一家畫廊敞開的大門外，凝神觀望。畫廊裡正在展示提香、丁托萊托和委羅內塞的畫作。

就這樣，沒有浪費一分一秒的時間，多米尼克斯一腳踏進了威尼斯畫派所掀起的色彩斑斕的旋風。

安頓好一切，馬努索斯返回克里特，多米尼克斯開始了他獨來獨往的日子。

第一站，他走進了委羅內塞的畫坊，站在許多年輕的畫家中間，靜靜地觀看這位藝術家細細妝點大流士的女眷衣裙上的花邊與褶皺。很快，多米尼克斯鋪開信紙，寫信給他在克里特的製圖師朋友薩德瑞斯（Giorgio Sideris），報告他最新的發現，委羅內塞這幅《大流士的家庭面對亞歷山大大帝》*The Family of Darius before Alexander* 完成之後必定是氣勢雄偉的傑作。但是，但是，多米尼克斯謹慎地斟酌著用字，委羅內塞的目的不是要我們看到作品的主題或主旋律，他在

炫耀大膽打破常規的各種技巧，他要我們看到的是在整個畫面上所展示的輝煌，「每個角落都不放過」，多米尼克斯強調。然後，筆鋒一轉，他寫到了仍然健在的巴薩諾（Jacopo Bassano, 1510–1592），「啊，那些被烏雲遮蔽的天空，那些充滿詩意、寓意的風景線，那種用一束光線揭示主題，讓我們凝神觀看的視野，才是全新的，值得好好研究的重點……」在信的末尾，他意氣風發地告訴老朋友，他會寄送一批素描到克里特，而老友將從這些素描裡看到他所特別留意的風格、結構、布局。

這批素描遲遲未能寄出，原因在於某一種失望。多米尼克斯來到了威欽察，陷入困惑，帕拉底歐並沒有創造出真正屬於他自己的風格，他沿襲了羅馬建築的富麗，卻沒能夠捕捉到羅馬的高貴。他營造的建築物看上去非常的繁雜。柱子、柱頭、飛簷、雕像和嵌線無一不是太過雕飾，所有的細節都遠離了古典的簡約與清爽，遠遠不如希臘，甚至不如拜占庭。多米尼克斯傷心地想。

他黯然地離開了威欽察，回到威尼斯。在路上，他還在想，真正不朽的藝術都應該能夠展現其本身所在的時代、本

身所特有的風格。也許，威尼斯的重點並非建築，儘管大運河（Grand Canal）周遭的宮殿華麗無比，也許，威尼斯最重要的藝術形式還是繪畫。

多米尼克斯站在成群的鴿子中間，海風揚起了他的長衫，他目不轉睛地注視著周圍絢麗的色彩，感覺到一種並非真實的虛空，甚至，他似乎感覺到一種遠去。毫無疑問，威尼斯是拜占庭的後代，然而，拜占庭之後，威尼斯也正在遠去，真正強大的是西歐，是羅馬，甚至是羅馬以西的法蘭西（Royaume de France）、德意志（Deutsch）與西班牙（España）。他甚至想到了從克里特到威尼斯必須經過的一個大島，那便是位於伯羅奔尼撒半島西北方的科孚島（Corfu），愛奧尼亞海（Ionian Sea）上那一粒耀眼的明珠。從一三八六年起，就是威尼斯的領地，結果怎麼樣？還不是差一點被鄂圖曼佔領！幸虧英勇善戰的熱那亞（Genoa）艦長多里亞（Andrea Doria）率領皇家艦隊悄無聲息地斷了鄂圖曼援軍的來路……。其實，真正逼使鄂圖曼人在三個禮拜裡離開科孚的是豪雨和疾病。那些在泥濘之中掙扎的人就是受不了地中海的天氣……。多米尼克斯看向聖馬可廣場上萬

里無雲的藍天，內心深處感謝著希臘諸神，臉上浮起燦爛的笑容。

就在這個時候，一座靜靜立在廣場南端的臨水建築在陽光下閃著靜謐、溫煦的光芒，吸引了多米尼克斯的視線。他信步走過去，發現這是一座圖書館，設計師是著名的雕塑家、建築師雅各布・桑索維諾（Jacopo Sansovino, 1486–1570）。多米尼克斯翻開素描簿子畫將起來，從圖書館華麗而端莊的外貌到門前的雕塑，到大廳的壁畫、紋飾。他興奮地畫了一張又一張，完全沒有注意到就在長窗下的扶手椅上，一位老人正頗有興味地望著自己，這位老人是克洛維奧，威尼斯重要的細密畫家、插圖畫家。老人手裡捧著一本書，看累了，抬起頭來休息一下，便見到了一位年輕人，身著典型的白色希臘長衫，腳踏涼鞋，正全神貫注地畫畫。年輕人長身、細腰，典型的克里特美男子。終於，年輕人收起炭筆和簿子，滿心歡喜地一步步後退著，準備退出這所圖書館，老人招呼了他，請他在自己面前的腳凳上坐下。多米尼克斯早已熟悉克洛維奧的畫風，現在看到本尊如此親切，大為高興。一老一少，在夏末秋初的涼風中，聊了很久，由此，開始了多米

尼克斯與克洛維奧之間長久的友誼。多米尼克斯日後常常想到這一次邂逅，想到在人生的關鍵時刻，克洛維奧給予自己的幫助和指引，感念不已。

克洛維奧告訴多米尼克斯，桑索維諾不但是技藝高超的建築師，而且是極為精明的經濟學家，真正的聰明人。當他受命整頓骯髒、醜陋的聖馬可廣場的南部時，拆遷了藥攤、肉鋪等等，幫助小商人在廣場周邊巷弄取得合適的位置營建乾淨明亮的店鋪。這個舉措非同小可，結果更是皆大歡喜，不但小商人賺到了錢、地產仲介賺到了錢、營造商賺到了錢，連教堂執事、工程代理人都有進項。最重要的是，整個廣場因此而變得美不勝收。

「累壞了，這個桑索維諾用盡心機完成委託，實在是累壞了。他小中風之後，不吃藥，居然住在帷幕深垂的溫暖的房間裡自己調養。不簡單，這是一個很特別，很有意思的人……」老人讚嘆。

聞所未聞，多米尼克斯決然想不到老人是這樣的見多識廣，於是便很坦誠地告訴克洛維奧他來到威尼斯的目的，希望學到一些真正對他有幫助的技藝。他自己很喜歡丁托萊托，

非常崇拜他的創意：「但是他精力充沛，大約不需要我這個聖像畫師給他打下手……」

「啊，你是訓練有素的聖像畫師！失敬，失敬……」克洛維奧撫掌大樂：「提香老了，畫不動了，你很可能幫得到他……」

多米尼克斯早已聽說了丁托萊托同提香的故事，這位小染匠在十二歲的年紀曾經在提香的畫坊工作過十天，僅僅十天而已，就被大師辭退了。眾說紛紜，有人說大師嫉妒小染匠的才華，有人說小染匠的工作無法令大師滿意。又聽說，丁托萊托卻是很尊敬提香的，他親口跟人們說：「米開朗基羅（Michelangelo, 1475–1564）的格局加上提香的色彩，構成無與倫比的世界。」

克洛維奧聽著年輕人說了這麼一番話，想了一想便跟多米尼克斯這樣說：「丁托萊托勤奮、誠懇、不斷創新，他的作品終將證明他是偉大的藝術家。」他想到了丁托萊托手邊那些長長短短的笛子就微笑起來。他們分手的時候，老人給了多米尼克斯一個忠告：「你現在不是十二歲的少年而是二十六歲的聖像畫家，到提香的畫坊去吧，你必定能夠在那裡學到

某種東西。提香畫坊整天高朋滿座，你在清晨到他那裡比較方便……」克洛維奧壓低了聲音跟這位年輕人說了很重要的一句話：「提香愛錢，你一定要記得，你幫他的忙，不要希望得到合理的報酬……」

多米尼克斯聽進去了老人說的每一個字。他鄭重地感謝了克洛維奧，快步消失在傍晚的彤雲裡。

毫無疑問，在米開朗基羅辭世之後，提香已經成為整個義大利聲名最為顯赫的藝術家，交遊廣闊，高官貴冑不在話下，教皇君主更是常常請他畫像，請他飲宴。他已經七十七歲，畫畫的時間少了，精力與眼力也都大不如前，但是，有些邀約還是必須要去的，不僅關係到與權勢人物的交情，也關係到金錢收入。

多米尼克斯帶著他的工具走進大門敞開的提香畫坊的時候，看到的是一片混亂，助手們正在責罵徒弟，關於鑲板、關於皮膠、關於畫布上的底色……，沒有一樣是對的。多米尼克斯從小徒弟手中接過那些被罵的繪畫材料，這些他最熟悉的東西，從自己的工具袋拿出工具，三下兩下搞定。小徒弟們看到救星來了，紛紛上前請益。多米尼克斯面含微笑，

輕聲細語，一邊動手一邊溫言解釋。畫坊裡很快安靜了下來，助手們都饒有興致地看著這位陌生人，這位繪畫工藝的千面手怎樣快速地排憂解難。終於，小徒弟們都奔回自家地盤專心做事去了。助手們也都回到各自的畫室。一直站在那裡觀看這一切的帳房先生面對了正在收拾工具的多米尼克斯。

帳房先生溫文爾雅，先是表達了感謝之意，然後請教大師尊姓大名。多米尼克斯說出了自己的名字，帳房先生十分高興：「克里特畫派最著名的聖像畫大師！您好年輕啊！歡迎您來到威尼斯……」

話音剛落，大門前，一輛華麗的馬車停了下來，帳房先生跟客人說：「大師回來了……」快步迎了出去。

車門開處，精疲力盡的提香看到了帳房先生關切的面容，剛說了一句：「我的骨頭都要散架了……」他的臂膀就被一雙有力的手托住，他看到了一雙深色的大眼睛，眼睛裡滿是溫暖的笑意，他也看到了一根筆直的通天鼻，詫異得忘了渾身的痛楚，開心地問道：「這是誰啊……」帳房先生一邊攙扶提香下車，一邊為多米尼克斯作了介紹。

「聖像畫……好啊……」提香一邊小心地邁步進門，一

邊在心裡打著算盤。

　　換了衣服，洗了臉，主客兩人在客廳坐定。多米尼克斯熱切地談到了他走訪市中心聖方濟榮耀聖母大教堂（Basilica dei Frari） 看到大師祭壇畫 《聖母升天》 *Assumption of the Virgin* 時所感受到的震撼。提香大為高興：「那時候，我只有你現在的年紀啊，真是美好的歲月……」

　　兩人談得很愉快，提香歡迎多米尼克斯「隨時來幫忙」。畫坊開飯了，帳房先生領著多米尼克斯來到助手們的餐廳，大家年齡相仿，隨便聊聊，助手們也就知道了多米尼克斯在威尼斯一家客棧裡租賃了一間畫室，不會搬到提香的畫坊來，大放寬心，很客氣地跟他閒聊，完全沒有談到繪畫的事情。

　　這一天晚間，提香同帳房先生有一番很深入的談話，確定了一個前提，雖然多米尼克斯年輕前程遠大但絕對不會對功成名就的提香造成威脅。多米尼克斯有豐富的繪畫經驗尤其在鑲板蛋彩方面技藝高超，他可以幫助提香完成一些已經沒力氣去完成的作品。

　　「酬金看著給就是，想來他也不會計較……」提香這樣說。

「小夥子人品不錯，想來也不會在外面誇耀……」帳房先生這樣說。

這一天晚間，多米尼克斯站在畫架前，畫紙上已經有了克洛維奧的頭像和他的一隻手。在克洛維奧的右側，多米尼克斯加上了提香的頭像，克洛維奧的坦誠同提香的驚疑不定形成有趣的對比。多米尼克斯笑了，胸有成竹地笑了。

很快，多米尼克斯進入了提香的畫室，那豐富的色彩，那色彩與畫布之間微妙的關係讓多米尼克斯感覺進入了一個奇幻世界，非常入迷。他遵照提香的指示完成一個又一個細部。作品一旦完成，帳房先生會在空出來的畫架上留下一些銀質的達卡特，對著多米尼克斯笑笑。多米尼克斯將錢幣放進衣袋，並不言謝，只是回以微笑，每每令帳房先生感覺很不好意思。

這一天，畫室裡出奇地安靜，光可鑑人的大桌子上攤放著一張精細的素描，那是一位友人從佛羅倫斯（Florence）買來送給提香的，逼真展現米開朗基羅的雕塑《佛羅倫斯聖殤》 *The Florentine Pietà*。多米尼克斯慢慢地走近來，他的心緊縮起來，眼睛裡湧滿了淚水，兩隻手不由自主地握成拳。

提香看在眼裡，輕聲細語：「真正的曠世之作。」多米尼克斯抬頭望著提香，也喃喃出聲：「三角形，這是一個真正完美的三角形……」提香點頭，不再言語，他揭開了畫架上的細布，一幅作品露了出來，一幅已經完成的作品，一幅優美的肖像，只是眼睛大而無神。

多米尼克斯將視線從素描移轉到這幅油畫作品上，揣摩到了提香的心思，他被米開朗基羅比下去了，失敗得很慘，他必須要贏回一些甚麼，但他實在是力不從心。多米尼克斯想到了提香那幅《聖母升天》，想到了畫面上方上帝威風凜凜的眼神，心裡想，歲月不饒人，歲月真的不饒人。他微笑著，變戲法一樣摸出了一枚雞蛋。提香驚喜地揚起眉毛：「蛋彩，我已經多年不用，手生了……」多米尼克斯輕描淡寫：「罩染需要時間……」提香馬上拿起桌上的素描頭前領路，將多米尼克斯引進隔壁的書房。提香將素描放在書桌上，指點著窗下的美人榻：「不是很舒服，但是在你等候坦培拉乾的時候，可以躺一躺，休息一下……」話未說完，他已經走了出去，多米尼克斯注意到，提香的腳步踉蹌。

這是一個靜謐的夜晚，提香畫坊只有畫室和書房燭光明

亮。多米尼克斯在畫布上用極細的筆、他最拿手的蛋彩技法，一層又一層，讓那雙沒有神采的眼睛漸漸地閃亮起來。他也使用了油畫顏料，將人物的衣飾做了更精細的補充。等待顏料乾燥的時間，他沒有躺在榻上休息，他坐在書桌前，長久地凝視著桌上的那一幅聖殤素描。站起身來的時候，他發現了一幅更大的素描被懸掛在牆上，他端起燭臺，走上前去細看，竟然是拉斐爾在梵諦岡（Vaticano）的壁畫《埃利奧多羅被逐出神殿》*The Expulsion of Heliodorus from the Temple*，何止巨大的情感激盪，何止人物的複雜多變，何止結構的嚴整完美，那扣人心弦的戲劇性，那明快的樂感與節奏是多麼令人神往啊！偉大的拉斐爾，您實在是太令人傾倒了……。

曙光中，披著睡袍的提香來到了畫室，瞪視著畫布上那一雙美目，眼睛濕了。再看那多米尼克斯竟然精神煥發毫無倦意，只得在他肩上拍了一拍，表示讚許與感激。

多米尼克斯婉謝了帳房先生的早餐邀請，接過了兩枚金光閃閃的達卡特，大步流星，返回了自己的畫室，他精準無比地做出了一個三角形的設計，他自己需要再花兩年時間完成的《聖殤》*Pietà*。在倒到床鋪上以前，他在那張已經有兩

個人物的素描上又添加了兩個人物，在提香與克洛維奧之間的是米開朗基羅，在克洛維奧左側的是拉斐爾。畫完了，這才合衣倒進床鋪，沉沉睡去。陽光照射進來，像一床金色的被子蓋住了心滿意足的年輕畫家。

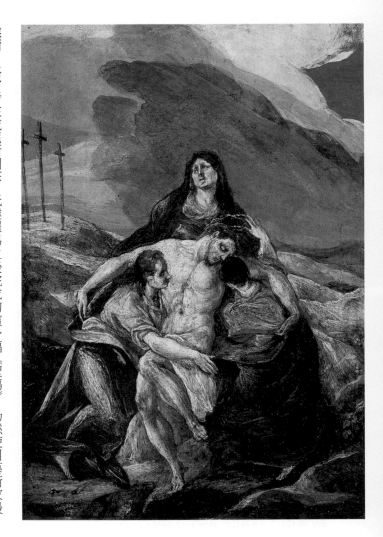

埃爾·格雷考在威尼斯開筆，抵達羅馬之後完成的這一幅《聖殤》，仍然使用藝術家最熟悉的鑲板。但他已經使用油畫顏料。與米開朗基羅的著名雕塑不同處在於：畫面不是呈銳角三角形，而是等邊三角形；受難的聖子背後不是善人尼克蒂摩斯（Nicodemus），而是悲痛欲絕的聖母；倒在聖母懷中的聖子有著阿波羅強壯的體魄。聖母望向空中的眼神裡不只是悲痛還有困惑，難道這樣的犧牲是必須的嗎？畫面的背景是強有力的山巒、雲海，以及在聖母右方矗立著的三個十字架。

《聖殤》*Pietà*
鑲板油畫／1570
現藏於美國費城藝術博物館
(Philadelphia Museum of Art)

不久之後的一天，克洛維奧在下午茶的時間來到了提香的畫坊。這一天有點特別，客人只有他一位。寒暄過後，克洛維奧發現了一件有趣的事情，一向夸夸其談的提香有點顧左右而言他。終於，提香對老友談到了一件事情，一位年輕的聖像畫藝術家正在幫助自己完成一些被擱置的畫作，因為「時間不夠」而被擱置的畫作。提香有點尷尬地笑說，這位來自坎迪亞的年輕人有著驚人的模仿能力：「畫得真像，幾可亂真。」語畢，神色裡有著幾許悽涼。

　　主客兩人走進了提香畫室，面對了幾幅已經完成的作品。

　　克洛維奧深知提香的人生原則，提香不樂見任何的苦難，也不在乎世界上有貧窮、有災病、有死亡這回事。提香只樂意關注美好，只樂意描繪美好。因之，他的畫作絕大多數沒有丁托萊托所賦予作品的力量。換言之，提香的色彩輕靈飄逸優美。然而，經過多米尼克斯的手之後，顯而易見，作品的分量是加重了，有了更多深度。克洛維奧老於世故，他不動聲色，只是很高興地恭喜提香，有了這位小朋友幫忙，真是好得很。

　　一五六九年深秋，克洛維奧同多米尼克斯散步於運河之

畔。他談到了羅馬。談到了他在羅馬的顯赫的朋友們。聰慧的多米尼克斯馬上就聽懂了，即刻寫信給馬努索斯，做哥哥的隨即著手準備。

一五七〇年早春，多米尼克斯選擇了提香出門應酬的一天，來到提香畫坊告別。接待他的是帳房先生。這位善良的中年人從懷裡摸出一枚金達卡特，放在多米尼克斯的手心裡，跟他說：「與畫坊無涉，這是我個人的小小的心意，祝福你，在羅馬一帆風順前程似錦。任何時候，歡迎你回到威尼斯來……」

多米尼克斯走遠了，帳房先生還站在門前目送著他。帳房先生知道，這個年輕人走了以後，再也沒有人能夠幫提香順利完成那些「來不及畫完」的作品。

《淨化神殿》*The Purification of the Temple*
帆布油畫／1570–1575
現藏於美國明尼蘇達州明尼亞波利斯美術館
(Minnesota, The Minneapolis Institute of Arts)

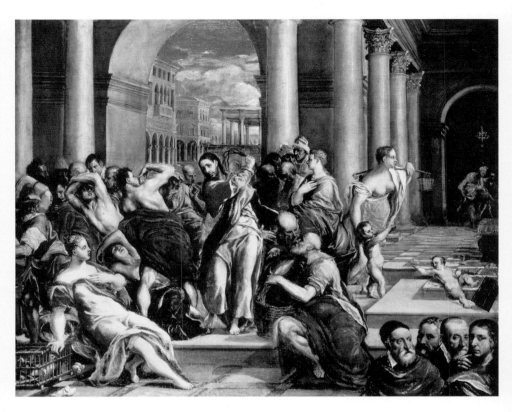

相同題材，埃爾·格雷考創作了多幅作品，這一幅格外著名。其建築設計之靈感無疑來自拉斐爾；其人物造型則接受了文藝復興與威尼斯畫派的精髓。力圖將神殿留給信眾，揮鞭驅趕小販的耶穌讓人們聯想到反對宗教改革的運動。畫面左下角四位藝術家的肖像，經過了數年歲月，由素描而油畫而移轉到這幅作品上。四人之中，有藝術家衷心感激的克洛維奧、有他知之甚詳的提香，有他十分傾倒的拉斐爾，也有他佩服的雕塑家米開朗基羅，卻沒有影響他甚鉅的丁托萊托和巴薩諾。他究竟要用這個獨特的設計表達怎樣的意念？這個謎題讓藝術史家們猜測、討論了數百年。

IV. 羅　馬

　　這就是永恆之城嗎?多米尼克斯告別風姿綽約的威尼斯，來到了威風八面的羅馬，帶著謹慎的眼光看著這個在四十多年前經過了大劫難的偉大城市正在迅速地恢復中，而且已經頗見成效。

　　由於羅馬教廷與法蘭西聯手，激怒了神聖羅馬日耳曼帝國（Holy Roman Empire of the German Nation，瓦解於1806年）軍人。一五二七年神聖羅馬帝國在義大利擊敗法軍卻拿不到軍餉，三萬四千軍人譁變，於五月六日攻入了富庶的羅馬城，殺人放火大肆劫掠，羅馬成了地獄長達一個月，是為著名的一五二七年羅馬大劫。後世歷史學家認為，這一場大劫不但斷送了羅馬在義大利文藝復興時期的領軍地位，而且導致了歐洲文藝復興的衰退。

　　許多來自克里特的藝術家經過了威尼斯的陶冶之後回到了克里特，掀起了一個克里特文藝復興的小旋風。多米尼克斯沒有回鄉，而是向著羅馬挺進。有了威尼斯的歷練，這一次，他在一個鬧中取靜的所在租賃了屋子，有了住處也有了

畫室，很快安頓下來。

　　數年前，米開朗基羅辭世，羅馬的畫家們馬上忙著模仿米開朗基羅與拉斐爾，形似而神不似。從威尼斯來羅馬的路上，多米尼克斯這個邊緣人卻很有心地在很多地方稍作停留。包括帕多瓦、維洛納、帕爾馬（Parma）、波隆那、佛羅倫斯、席也納（Siena）。這些歷史名城都是義大利藝術最重要的所在，這一番遊學對於多米尼克斯來講實在是非同小可。其中，在維洛納，同樣年輕的利喬（Felice Riccio, 1542–1605）筆觸極為精緻，但是他的明暗設計讓多米尼克斯心存疑惑，覺得需要好好地想一想。另外，有兩位畫家的作品則深深吸引了多米尼克斯的注意。他們都是帕爾馬藝術家，他們也都已經謝世。他們都習慣用鑲板，他們也都使用油畫顏料。一位是科雷吉奧（Antonio da Correggio, 1489–1534），他筆下的聖母子無限柔美，尤其是那些美妙的風景線，那些從幽暗處投射到人物身上的天光，實在是奇妙無比，引發多米尼克斯揣想。另外一位則是帕爾米賈尼諾（Parmigianino, 1503–1540），這個名字的意思是「來自帕爾馬的小傢伙」。看著他的作品，多米尼克斯心想，這個小傢伙是一位真正的

大師，看他的人物肖像多麼傳神，某種神秘的光亮使得這些人物有著獨特的神采。光亮，美妙的、神秘的、燦然的光亮……。

就這樣，在羅馬吸收新知、完成手邊多件作品的同時，多米尼克斯開始了他對光亮、光彩、光線、光焰的深入研究與試驗。

鄰居們喜歡這位希臘藝術家，他謙恭有禮，笑口常開，生活作息正常；他總是步履矯健，乾乾淨淨，清清爽爽。他總是按時繳納房租，不需催逼，深得房東好感。

房東的小兒子常來多米尼克斯畫室走動。這一天，室外雷雨交加天暗得早，多米尼克斯手上忙著，男孩拿起蠟燭很自然地走到壁爐邊，爐塘裡面還有些暗紅的餘燼，還有幾塊沒有燒透的木柴。男孩撿出一塊來，很熟練地吹著；再吹，木柴變紅；再吹，木柴上跳躍起小小的火苗，照亮了男孩拿著蠟燭的手，照亮了男孩的臉。小小的火苗點燃了蠟燭。男孩將木柴送回壁爐，走到桌前，將點燃的蠟燭插進高高的燭臺，室內大放光明。男孩看到畫家臉上興奮的表情，聽到他連聲稱謝，靦腆地笑了。母親在窗外喊男孩回家吃晚飯，男

孩一邊答應一邊快步跑出門去了。整個事情發生得很快，也很自然。將炭火吹燃來點蠟燭似乎是這男孩的拿手好戲，既不會燙到手指也不會釀成火災。多米尼克斯放下了畫筆和調色盤，坐到了桌前，在燭火的光焰下，畫出了一張素描……。

這個題材，埃爾・格雷考繪製了多幅。在繪製過程中，他發現聖像畫中常常出現的金色與紅色經過一番改革會變成真正溫暖、璀璨、平實的光焰。人類無法離開火，火是日常所需。光焰卻具有神性，在男孩噘起嘴唇認真吹燃炭火的時候，光焰照亮了他，落在了藝術家的畫布上。然而，真正驅散黑暗照亮畫布的卻是藝術家自己內心的光焰。

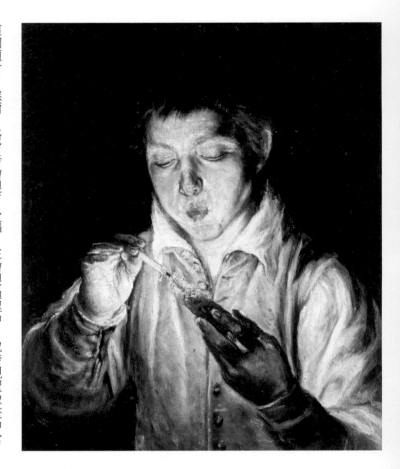

《吹炭火點蠟燭的男孩》
A Boy Blowing on an Ember to Light a Candle
帆布油畫／1570
現藏於義大利拿坡里國立卡波迪蒙特博物館
(Naples, Museo Nazionale di Capodimonte)

入冬之後的一個下午，多米尼克斯同幾位畫家朋友正在一家相熟的畫廊相聚，房東的小兒子跑來，告訴多米尼克斯，有客人在等他。看這男孩滿臉的興奮，多米尼克斯不敢耽擱，匆匆返回。走到路口就見家門前有一輛馬車，馬車前站著一位衣著華麗的年輕人，房東正熱切地同那年輕人寒暄。看到多米尼克斯快步前來，那年輕人就迎了上來，很親切地問候了藝術家，告訴他自己的主人是樞機主教亞歷山德羅·法爾內塞（Alessandro Farnese, 1520–1589）。多米尼克斯早已從克洛維奧那裡聽說過這位大收藏家的名字，便很高興地隨著年輕人上了馬車，來到了樞機主教的府邸。

　　穿越了陳列著無數藝術品的高大廳堂，多米尼克斯來到了主教樸實無華的書房，看到了兩位目光銳利儀表堂堂的中年人，也看到了室內唯一的繪畫，主教的肖像畫。多米尼克斯一眼認出那是提香的手筆。

　　主教親切地給多米尼克斯介紹了他的朋友，義大利著名的人文學者、藏書家、歷史學家、建築家富爾維奧·奧爾西尼（Fulvio Orsini, 1529–1600）。奧爾西尼研究古代歷史，見到了來自克里特、精通古希臘文、精通拉丁文，仍然用希

臘文簽名的聖像畫家多米尼克斯如同遇到故人，開心不已。主教告訴多米尼克斯，他的老朋友克洛維奧寫了信來，說多米尼克斯不但是聖像畫大師，而且是提香的助手……。主教也說，克洛維奧擔心人地生疏的多米尼克斯沒有一個像樣的住處：「我這裡的大門是敞開著的，隨時歡迎你來住……」多米尼克斯很誠懇地感謝了主教的盛情，表示自己一定會「常來打擾」。主教笑說：「歡迎之至。」主客三人在提香的畫作下聊得忘了時辰。待奧爾西尼的馬車將多米尼克斯送回家，幾乎已是午夜。房東家的窗戶裡還亮著燭光，多米尼克斯沒有忘記輕輕敲門道一聲晚安，讓房東非常感動。

就此，多米尼克斯成為主教府邸的常客。他做的第一件事，便是寫信給克洛維奧，表達了衷心的感謝，然後，他依據印象，為這位忘年交繪製了十分美好的肖像。

一五七一年十月七日，勒班陀海戰（Battaglia di Lepanto），神聖同盟（Holy League 1571）大獲全勝。這是歐洲的勝利，是教皇庇護五世（Pope Pius V, 1504–1572）的勝利，是教皇國的勝利，尤其是威尼斯和西班牙的勝利。整個羅馬歡騰無限。戰爭發生在希臘海域，參戰者中當然有

克里特勇士也有威尼斯勇士，而且。馬努索斯被徵召加入了威尼斯軍團，參戰了！多米尼克斯激動不已，鄂圖曼的失敗讓他歡欣鼓舞，馬努索斯凱旋讓他歡喜落淚。而且，幾個月之後，克洛維奧來到了羅馬，下榻老友法爾內塞樞機主教府邸。多米尼克斯得以親自將肖像畫送給克洛維奧。

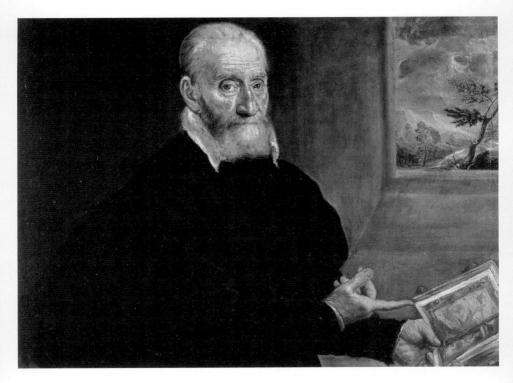

《克洛維奧肖像》*Giulio Clovio*

帆布油畫／1570–1571

現藏於拿坡里國立卡波迪蒙特博物館

畫面上，身著黑衣，睿智的克洛維奧站在窗前。窗外是宗教聖地的風景線，風景線之上是埃爾‧格雷考充滿神性的蔚藍色天空與神秘的雲霧。克洛維奧手中有一本打開的書，那正是法爾內塞樞機主教的藏品，克洛維奧為主教繪製的精美圖書。這幅精采的肖像有著藝術家的希臘文親筆簽名「來自克里特的多米尼克斯‧塞奧托克普萊斯」。

多米尼克斯的感激來自深心，呈現在畫布上的是誠摯、暖意與尊敬。克洛維奧非常珍惜。他謝世之前，鄭重託付給奧爾西尼。奧爾西尼珍藏了多年之後託付給托斯卡尼（Tuscany）的望族法爾內塞家族。數百年來，這幅作品被珍藏，最終落腳拿坡里國立博物館，得到了最好的歸宿。埃爾·格雷考同威尼斯畫家克洛維奧、同法爾內塞樞機主教、同學者奧爾西尼的友情成為藝術史上美好的篇章。

交遊廣闊對於多米尼克斯來講自然是好事，常在法爾內塞府邸走動的畫家費德里科·祖卡利 （Federico Zuccari, 1539–1609）出道早，曾經在其兄長的畫坊工作，基本功扎實，人緣又好，認識無數義大利畫家。不限於羅馬，祖卡利常被邀請到義大利其他地方繪製濕壁畫，他沿襲了文藝復興大師們的傳統技藝而不拘泥於成規，很得多米尼克斯好感。祖卡利見多識廣談吐風趣，兩人便常常交換意見，成為同行兼朋友。

年輕的朋友們帶來許多歡樂，但是，多米尼克斯更依戀年長的智者。他喜歡奧爾西尼，非常喜歡。夜深人靜之時，翻閱畫稿，多年前在克里特繪製的三聯祭壇畫背面中間那一

幅西奈山山景，雄偉、莊嚴。思量良久，捨棄帆布與油畫顏料，使用最為傳統的克里特蛋彩技藝。當他細心地榨取大蒜汁，室內飄起濃烈的大蒜、蛋黃、顏料與皮膠的混合氣味時，多米尼克斯舒心地笑了。

《西奈山》*Mount Sinai*
鑲板、蛋彩／1570–1572
現藏於希臘克里特島伊拉克利翁歷史博物館
(Heraklion, Historical Museum of Crete)

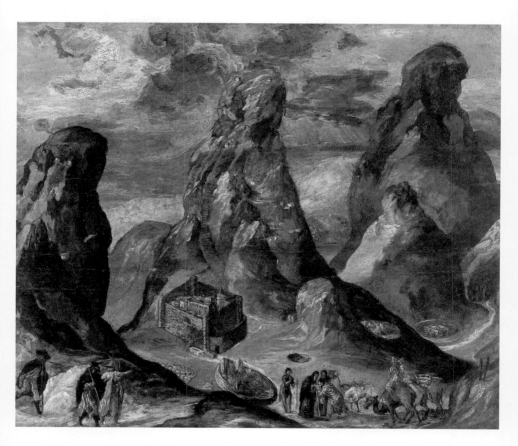

現今，被希臘政府珍藏的這幅作品雖然使用的是傳統克里特蛋彩繪畫技藝，但是，克里特藝術家埃爾‧格雷考已經接受了威尼斯畫風的薰陶，已經接受了義大利文藝復興的洗禮。在畫面上，他使用金色為主旋律，卻掩蓋不住雄渾與細膩兼顧的筆觸，不僅沒有傷及作品的神聖，而且在畫作中賦予更多的真實與世俗人情。

博學的奧爾西尼看到這幅作品的時候，眼睛濕了。他一向談吐優雅，此時卻有些失語。他喃喃著：「中間這座山上，摩西（Moses, 1393–1273 BC）得到了誡律石板，山腳下的建築應當就是聖凱瑟琳修道院（St. Catherine Monastery），此地正是米甸之地（Midian），聖地啊。你看，這些朝聖者的面容是多麼親切，多麼動人啊……」多米尼克斯興奮得臉都紅了，他囁嚅著說：「我想把這幅畫送給您，只是還沒有簽名。這麼神聖的題材，似乎不該簽名的……」奧爾西尼不肯接受這件珍貴的禮物，他買下了這幅傑作。當晚，在他的藏品紀錄裡特別指出這幅蛋彩作品是一位希臘藝術家繪製的聖地風景。

　　聖路克（St. Luke，西元一世紀）是藝術家的保護聖人。一五七二年九月十八日，多米尼克斯在羅馬加入了聖路克行會，繳納了兩個斯庫蒂（scudi，教皇國通用之金、銀幣，當年在羅馬，一個人可以靠一枚斯庫蒂生活七到十天。）的會費。入會時，他使用的名字是多米尼克斯・格雷考，也就是來自希臘的多米尼克斯。這是他第一次使用這個名字。

　　同年年底，多米尼克斯的畫坊盛大開張。這個畫坊有兩

位藝術家共同主持 ，另外一位是來自席也納的路西尼阿諾（Lattanzio Bonastri da Lucignano, 1550–1583）。不是理念的契合，不是友誼的延伸，只是因為這位年輕的畫家是義大利人，諸事方便，比「外國人」格雷考方便，僅此而已。

至此，喜歡多米尼克斯的朋友們都覺得，他真的可以住在羅馬，可以在這個永恆之城大展身手了。

V. 光 焰

事實上，一五七二年是嚴峻的一年。

梵諦岡，這個神奇的所在對於住在樞機主教法爾內塞府邸的人們來說，並不陌生。為了表示好感，一位法爾內塞家族的年輕人自告奮勇帶著多米尼克斯到梵諦岡去「逛逛」。他很想看到這個希臘人驚詫、羨慕的表情。

年輕人非常滿意，多米尼克斯站在宏偉的建築、無數的雕像與藝術品之間，激動不已。拉斐爾裝飾的廳堂，讓他迷醉。終於，終於，在繞了一大圈之後，他們來到了西斯汀禮拜堂（Sistine Chapel）。

這就是那幅偉大的、爭議不斷的、伴隨著無數神話的巨作嗎？此時是一五七二年早春，這幅《最後的審判》*The Last Judgment* 是米開朗基羅在一五四一年完成的，只不過三十年而已，已經被煙霧籠罩得幾乎是模糊難辨了。幸虧米開朗基羅有先見之明，畫作上部的人物比較大，要不然，基督的面目也會看不清了。這幅作品與自己同齡，多米尼克斯覺得有些好笑，自己英氣勃勃，這幅畫卻老了。畫面上比較新

鮮的是那些後來加上去的輕薄衣衫，那些東西遮掩了健美的裸體。毫無疑問，一五五五年，教皇保祿四世（Pope Paul IV, 1476–1559）剛剛登基，抵擋不住讒言的攻擊，找了些畫匠來做這遮遮掩掩的荒唐事情。這位教皇大概根本沒有看到這幅畫被「修飾」之後的樣子……。

面對這幅巨作，多米尼克斯自始至終沒有露出驚喜的神情。他有一點恍神，死去的人都會來到冥王黑帝斯（Hades）門下，能夠活著離開的人極少，而且有名有姓。當然，梵諦岡是天主教教廷所在，希臘多神教是被視為異端的。念及此，嘆了一口氣。

年輕人大為驚異，探問究竟。多米尼克斯覺得這年輕人很有意思，便長話短說：「這幅作品需要清除……，我大約可以幫得上忙……」年輕人錯愕不止，緊張地看看四周，將他拖了出去。

年輕人回到主教府邸，心慌意亂，迎頭碰上了捧著珍本書正走向主教書房的奧爾西尼。奧爾西尼看那年輕人魂不守舍的樣子就問他發生了甚麼事，年輕人實話實說：「多米尼克斯要幫忙清除大師的濕壁畫……，西斯汀禮拜堂的那一

幅⋯⋯」奧爾西尼不動聲色，跟那年輕人說：「你一定會錯意了。這事到此為止，不准張揚。」年輕人點頭稱是，奧爾西尼這才放他走。

很快，五月一日，教皇庇護五世駕崩，教皇格里高利十三世（Pope Gregory XIII, 1502–1585）登基，羅馬忙亂了好一陣。樞機主教在百忙中沒有忘記邀請多米尼克斯為一棟法爾內塞家族別墅（Villa Farnese）繪製濕壁畫。這棟別墅位於羅馬西北五十公里處的卡普拉羅拉（Caprarola），多米尼克斯知道許多羅馬畫家都期待著能夠加入這個工程，便很高興地答應了。主教特別跟他說，在這棟建築裡會有一個廳，要用宙斯之子、大力士赫拉克勒斯（Heracles）的英雄事蹟作為題材，當然要請來自希臘的藝術家擔綱。多米尼克斯雀躍不已，馬上投身設計。

七月六日，主教收到來自多米尼克斯的一封信。這封信用優美的拉丁文書寫，在無數華麗詞藻的遮掩下，藝術家極其委婉地透露了他內心的煎熬，他認為，他循規蹈矩沒有做錯任何事情，卻遭到了不公正的對待。

睿智的主教馬上要求在別墅監工的管事作出解釋。七月

十八日，管事回信，那希臘畫師正在赫拉克勒斯廳繪製濕壁畫，接近完工了。

看著這封信，主教感覺不是很舒服，便請奧爾西尼抽空到卡普拉羅拉走一趟，看看究竟是怎麼回事。奧爾西尼心中雪亮，明白事情絕對不是簡單的。他邀請了克洛維奧與他同行。路上，在馬車裡，兩位語言學家將那年輕人所轉述的話仔細分析，訂出了一個處理這件事的方針，大事化小，小事化無，盡一切可能避免紛爭。

到了卡普拉羅拉，管事殷勤帶路，奧爾西尼同克洛維奧走進一間連一間的廳堂，見到許多畫家與他們的助手，眾人對這兩位貴客都十分熱情。兩人沒有看到多米尼克斯的身影。在管事的導引下，他們也看了已經完成的部分。在赫拉克勒斯廳，他們看到了尚未乾透的濕壁畫。兩人四目相接，交換了一個共同的看法，這些濕壁畫絕非多米尼克斯的手筆。兩人不動聲色，繼續查看其他的廳堂，點頭微笑，沒有表示任何意見。然後，在管事與畫師們的恭送聲中登上馬車，揚長而去。

兩天以後的晚間，主教請兩位老友來到書房。兩位老朋

友坦誠相告他們在卡普拉羅拉的所見所聞。

　　管事膽敢撒謊！主教震怒。

　　奧爾西尼請主教息怒，然後細說從頭。他認為，四月中，多米尼克斯造訪梵諦岡的事情還是傳揚出去了，在傳揚的過程中，變了調，成為有心人利用的對象。羅馬在最近三十年裡關於米開朗基羅這幅偉大的作品一直存有爭議，認為作品褻瀆神聖的反對者們一直想要剷掉這件作品，熱愛藝術的擁護者們一直捍衛作品的完整，其中最重要的便是教皇保祿三世（Pope Paul III, 1468–1549）的堅持。

　　教皇保祿三世，這位偉大的文藝教皇，藝術家真正的保護聖人，正是他不但頂住了讒言的攻擊，而且馬上請米開朗基羅在保利內禮拜堂（Pauline Chapel）繪製兩幅重要的濕壁畫，以示支持與信任。教皇保祿三世來自法爾內塞家族，正是樞機主教的長輩。奧爾西尼的一番話讓主教倍感傷痛，他怎麼能夠忘懷自家長輩所遭受到的沉重的壓力？他怎能忘記作品最終被披上了一些遮羞布，這樣的踐踏對於偉大的米開朗基羅來講又是多麼的不公平！

　　心裡翻騰著這些念頭，主教開口問道：「那麼，你們認

為，多米尼克斯的原話到底是甚麼意思？」

克洛維奧回答說，多米尼克斯是真正的藝術家，羅馬對他最深刻的影響是解剖學，他的素描作品中有大量的研究。他不可能對大師的作品說三道四，他所說的「清除」應當是清除畫作上的煙塵以及那些偽善的小布片，而不是作品本身。他的小朋友錯會了他的意思，也不能說是這位小朋友的錯，因為多米尼克斯的母語並非義大利語，錯會是難免的。

奧爾西尼強調，多米尼克斯的藝術養成是拜占庭聖像畫。聖像是與香燭同在的，清洗聖像是聖像畫家的專業之一，教堂濕壁畫亦然，這就是多米尼克斯表示他「可以幫忙」的真正原因。

主教點頭，又問，在卡普拉羅拉發生的事情怎麼解釋？

兩位朋友都微笑起來，克洛維奧表示，能夠在法爾內塞別墅作畫是莫大的榮耀，羅馬滿街的畫家都想得到這份差事，結果一個外國人竟然捷足先登，他們當然受不了。有傳言說此人在西斯汀禮拜堂說了甚麼不敬的話，正好拿來大作文章，借用「羅馬藝術家的憤慨」來把他擠走。

主教睿智，明白此時讓管事走路，只能激化事端，對勢

單力孤的外國人多米尼克斯十分不利。他心中有數,日後找機會趕走那小人就是了。但是,按兵不動,卻是很對不起這位無辜的希臘畫家。

兩位朋友笑說,安撫多米尼克斯的辦法多多,買他的畫,贊助他的畫室,介紹更多的收藏家給他,都很好。

主教的心情好了起來。三位老友聊到月影西斜才散。

奧爾西尼心細。梵諦岡教皇圖書室因為新教皇登基須將圖書做一番整理,請奧爾西尼襄助。藉此機會,奧爾西尼詳閱庇護五世駕崩之前整整四個月的行事曆,沒有半個字提到一位希臘藝術家,更沒有任何蛛絲馬跡談到某人建議覆蓋米開朗基羅的《最後的審判》。闔上卷宗的時候,奧爾西尼大放寬心。他無法想像,在之後的數個世紀裡,傳言滾雪球,竟然演變成一個荒謬的故事:「埃爾・格雷考向教皇庇護五世毛遂自薦,用自己的濕壁畫覆蓋米開朗基羅的作品,遭到羅馬民眾的排斥,不得不離開羅馬。」

奧爾西尼很高興地將自己從梵諦岡得到的確實訊息知會了克洛維奧。克洛維奧深思熟慮地跟奧爾西尼說,多米尼克斯在信仰方面很可能仍然有些遲疑,古希臘多神教、猶太教

（Judaism）、東正教、天主教都是他的信仰。「另外，你比任何人都清楚，克里特島上的文明正是層層覆蓋的……」克洛維奧直視著老友，說出了他的看法。

兩人想了想，覺得在需要介紹給多米尼克斯的朋友中不可或缺的一位智者便是西班牙神學家、數學家恰貢（Pedro Chacón, 1526–1581）。恰貢已經來到羅馬，正在幫助教皇格里高利十三世制定新的曆法。於是，年底，多米尼克斯畫坊開張之時，最為顯赫的貴賓就是這位學者恰貢。他對多米尼克斯的影響深遠無比。

無論這幾位長者對多米尼克斯多麼愛護，期待事情在時間的流逝中消弭於無形，多米尼克斯還是在這一年的八月知道了別人對自己的扭曲與中傷。

新教皇格里高利十三世在一五七二年登基的時候已經七十歲，極其希望在有生之年修復位於梵諦岡使徒宮（Apostolic Palace）中的教皇禁地保利內禮拜堂。米開朗基羅二十多年前在這裡繪製了著名的濕壁畫《掃羅信主》*The Conversion of Saul* 和《聖保羅受難》*The Crucifixion of St. Peter*。這裡是整個羅馬教廷的中樞，新教皇當然要選最中

意，最值得信賴的藝術家來完成這項任務。祖卡利和他的助手們中選。祖卡利在進入保利內禮拜堂的時候就抱定宗旨，無論分配給自己怎樣的工作，絕對沿襲米開朗基羅的筆觸，絕不僭越。

這一天合該有事。祖卡利剛剛忙完一塊牆壁的修復，站在那裡仔細看著顏料滲透進灰漿中，色彩漸漸地鮮明起來。他最主要的助手走到他身邊，悄聲說：「聽說，你認識的那個希臘人跟老教皇建議……」祖卡利打斷了他：「多米尼克斯不比你我，他在梵諦岡沒有差事，怎麼能見到教皇？」助手環顧四周，點點頭：「說的也是。傳言不可信。」

一邊細心做事一邊在心裡轉著念頭。祖卡利想到多米尼克斯處在險惡的讒言漩渦裡，可能甚麼也不知道，倒是要提醒他一聲。

抽了個空，祖卡利來到多米尼克斯的畫室，看到他正在專心作畫，打了招呼，就站在那裡看著，那是一幅歌頌耶穌神蹟的作品。多米尼克斯將在素描紙上的大力士赫拉克勒斯移轉到畫布上，這是一個好的話題，祖卡利就開口問道：「法爾內塞別墅的大力士廳完成得怎麼樣了？」一句話觸到多米

尼克斯的痛楚，他壓制住火氣，放下了畫筆，輕描淡寫地回答祖卡利：「別墅的管事知會我，他們的畫家夠了。所以，我根本沒有能夠參加那個工程。」

祖卡利搖搖頭，分析給他聽，他的模稜兩可的一句話被人扭曲、利用的過程，結語是法爾內塞樞機主教、克洛維奧、奧爾西尼這一大票貴人都善待多米尼克斯，只要日後謹言慎行就不會有事啦。多米尼克斯笑笑：「主教他們還介紹我認識了恰貢大人，這幅作品的設計就是他的建議。多年前，我在克里特畫過一幅鑲板油畫，雖然是同樣的題材，設計卻大不相同。這一次，光焰由外在轉向了內心……」

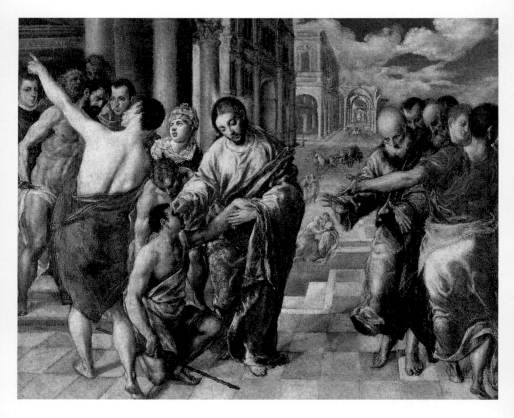

《耶穌使盲人見到光明》 *Christ Healing the Blind*
帆布油畫／1572–1575
現藏於義大利帕爾馬國家藝廊（Parma, Galleria Nazionale）

沒有人真的知道，埃爾‧格雷考在一五七二年的下半年經受了怎樣的內心風暴。文化背景的不同、語言的不同、藝術養成的多元、信仰的複雜使得他處境艱難。但是他確信，光焰是神聖的，內心的光焰能夠使他清明。在畫面上照亮耶穌、照亮形似半人半神的赫拉克勒斯的光亮並非天然，而是來自藝術家的內心。

畫面上的耶穌之慈和、天生的盲人對耶穌的信賴如此真摯、半裸男子的言語手勢這般地具有說服力，風景線上的世俗社會又是如此靜好……。祖卡利終於放心了，滿意地離去。

　　祖卡利離開之後，多米尼克斯在畫面右側的邊緣，在赫拉克勒斯高高揚起的左臂之下，畫了一張年輕人的臉，他穿著十六世紀羅馬貴族子弟常穿的深色衣服，戴著細緻的白色小皺領（neck ruff），他一本正經地看著發生在面前的神蹟。那是帶著自己「逛」梵諦岡的年輕人的臉。多米尼克斯希望用這幅畫上那一個小小的插曲作為這次風波的終結。

　　週日，多米尼克斯穿得整整齊齊，同房東一家來到一所小小的天主堂望彌撒（Mass）。進門在胸前畫十字的時候，房東注意到多米尼克斯像天主教徒一樣，先左後右而不是像東正教徒一樣先右後左，大為滿意。多米尼克斯先在捐助箱裡投幣然後點燃一根蠟燭，低聲祈禱，這才插進燭臺，讓房東太太非常感動。他們不知道，多米尼克斯嘴上唸的拉丁禱文不同於心中默念的希臘禱文，他們無法想像在多米尼克斯平靜的面容下有著怎樣的內心煎熬。短短幾分鐘時間，多米尼克斯一邊禱告一邊思念著埋藏在多重遺址下不見天日的米

諾恩文明（Minoan Civilization），熱淚盈眶，滿臉憂戚。看到多米尼克斯這樣的虔誠，周圍的人們大為讚許。

　　對於多米尼克斯而言，這是一場真正的「望」彌撒，他心中波濤翻湧使他無法真正參與、無法真正融入。回到畫室，他試著靜下心來開始設計一幅新的作品，他相信，作品會點燃光焰、驅散黑暗。他想到了亞西西（Assisi）的聖方濟（Saint Francis），默念著這位聖人的禱文，心緒終於平靜。

《聖方濟獲得釘痕》*Saint Francis receiving the Stigmata*
鑲板、蛋彩／1572
私人典藏（Private Collection）

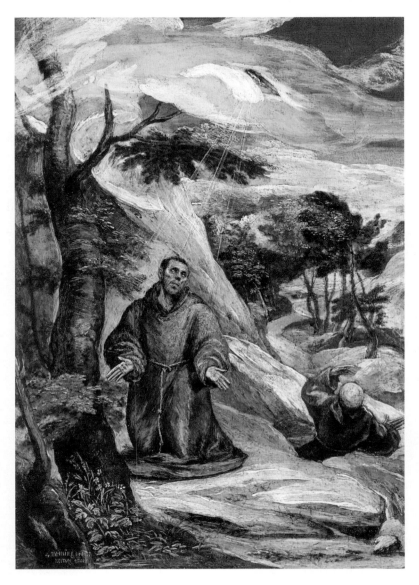

埃爾‧格雷考用拜占庭蛋彩技藝繪製聖方濟獲得釘痕的神蹟來化解
自身的精神危機。釘痕來自苦架上的耶穌，跪在大石上的聖方濟不
但看到了受難的耶穌而且感受到劇烈的痛苦，血流如注的同時經受
了強烈的震撼抵達寧靜的彼岸。大天使飛舞而來，強光照射之下，
親見神蹟的利奧（Leo）修士跌倒在地。這幅作品極為罕見，不僅
因為是鮮為人知的私人典藏，而且是藝術家較少使用的布局設計，
後世藝術家們則讚美畫作呈現了喬托風格的精髓。

新朋友，西班牙學者路易斯（Luis de Castilla）不僅是恰貢大人的小友而且同奧爾西尼熟識。這一天，他來到多米尼克斯畫室的時候，如同繪製聖像畫一樣細緻、一樣一絲不苟，多米尼克斯正在作最後的罩染。

「……在黑暗之處，點燃光焰……，使我能了解人，而不必被了解……」路易斯站在多米尼克斯身邊，輕聲以拉丁文吟誦聖方濟禱文。多米尼克斯聽到了，良久，轉過身來，望著路易斯。四目相接，傳遞了最為深切的理解。

「我們，同你一樣，經受過風暴……」路易斯輕聲漫語。

「你們……」多米尼克斯驚異。

「我的父親卡斯蒂亞 （Diego de Castilla, 1510/15–1584） 在托雷多主教堂 （Toledo Cathedral） 擔任執事（deacon）。但是，我們有猶太血統……」

一四九二年三月三十日，西班牙王室頒布命令，境內所有尚未放棄猶太信仰受洗為基督徒的猶太人必須在四個月內離開西班牙，不得重返。違令者格殺勿論。十多萬猶太人選擇漫長而無望的遷徙，數個世紀以來，這些曾經居住在西班牙的猶太人所積累的財富在短短幾個月內化為烏有。將近五

萬猶太人痛苦萬分地受洗，其中，有卡斯蒂亞父子的長輩。

路易斯直視著多米尼克斯的眼睛，直到兩雙眼睛都被淚水濛住。自此，多米尼克斯同路易斯成為摯友，且終生不渝。

VI. 應許之地

在多米尼克斯・格雷考漫長的創作生涯裡，常常選用的
一個題材便是童貞聖母領報，天使來到聖母面前，告訴祂將
要有一個兒子。懷著複雜的心緒，多米尼克斯設計了許多不
同的場景，也設計了聖母不同的表情，驚異、喜悅、敬畏、
驚懼、疑惑，甚至兼而有之。

羅馬的畫家多得數不清，每個人都有著自己的夢想。不
能揚名立萬的，大有人在，這些人便一再地為知名畫家擔任
助手。其中有一位，叫做普雷沃（Francesco Prevoste, 1528–
1607），很謙和很規矩的一個人，常常來請教多米尼克斯，
尊稱他為大師。多米尼克斯比普雷沃年輕十多歲，總是笑笑
地表示不要這麼客氣，對於普雷沃所提出的繪畫問題卻是傾
囊相授，十分誠懇。有關多米尼克斯的流言四處喧囂的日子
裡，普雷沃聽到了便默默走開去，不予附和。他與多米尼克
斯也就一直保持著來往。

一五七四年早春天氣，這一天，普雷沃來到多米尼克斯
畫坊，幾位學徒在工作，他同他們打了招呼，便走進多米尼

克斯的畫室，靜靜守在一邊，看大師作畫。

　　這是一幅聖母領報圖，大天使乘祥雲飛至，面對聖母，報上喜訊。空中金色祥光裡化作白鴿的聖靈關注下望，環繞著聖靈的小天使們歡喜無限；聖母身著紅色衣裙，卷裹著藍色披風，以手撫胸，似乎被嚇到了，又似乎在問：「您是在跟我說話嗎？」聖母的側面並非十分美麗，卻展現出祂的樸實、純良。

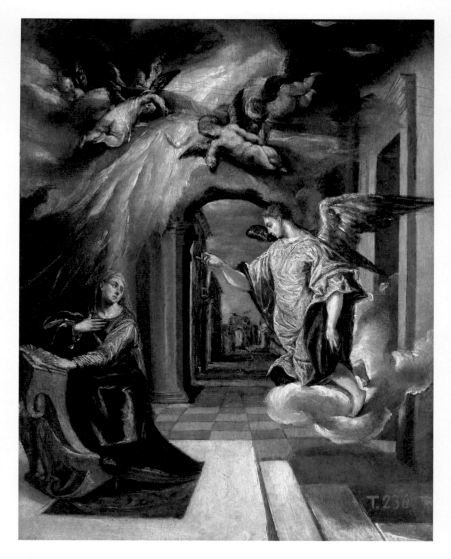

《聖母領報》*The Annunciation*
楊木鑲板油畫／1574
現藏於西班牙馬德里普拉多國家博物館
（Madrid, Museo Nacional del Prado）

承平世界最美妙、最樸實、最純淨的寫照。數百年間，無論戰爭荼毒、
瘟疫肆虐，經濟崩壞，民生凋蔽；當人們面對這幅作品的時候都會感受
到暖意、心緒漸趨平和、得到慰藉，重拾信心。

多米尼克斯頭也沒有回，帶著笑意朗聲問道：「你覺得怎麼樣？」

「您問我嗎？」普雷沃以手撫胸，趨前問道，引得多米尼克斯哈哈大笑。普雷沃誠實地接了下去：「完美之極。尤其是您把如此美妙、祥和的城池風景線放在畫面中心，藍天之下，真正是普世太平……」話未說完，靦腆地打住了。多米尼克斯凝神端詳著普雷沃，問他來到畫坊是否碰到了棘手的問題。普雷沃搓搓手，囁嚅著表示希望能夠在多米尼克斯畫坊學藝。

多米尼克斯看著這位善良的人，想到遠在克里特的兄長馬努索斯，聲音放柔和了，跟他說：「我需要一位助手，你有足夠的經驗，繪畫技藝又很不錯。搬過來吧。」

多米尼克斯善待普雷沃，從搬進畫坊的第一天起，他就有自己的房間，得到助手的待遇。普雷沃回報以忠誠與勤勉，為他的大師工作了整整三十三年，直到生命的最後一刻。

一五七五年，馬爾他騎士（Knight of Malta）阿納斯達吉（Vincenzo Anastagi, 1531–1585）因其戰功彪炳，被教廷指派為羅馬聖天使堡（Castel Sant'Angelo）最高軍事長

官。如此殊榮自然要有一個盛大的慶典。為了這個慶典，教廷便委託多米尼克斯為阿納斯達吉繪製肖像。多米尼克斯欣然受命。

普雷沃有聲有色地為多米尼克斯描繪了阿納斯達吉參加的著名戰役，那就是慘烈的馬爾他圍城之戰（Great Siege of Malta），發生在一五六五年，從五月十八日戰到十一月九日方休。

對馬爾他造成威脅的不但有鄂圖曼軍隊，還有殺人不眨眼的海盜德拉古特（Turgut Reis, 1485–1565/6/23）。就是人稱「伊斯蘭恐怖之劍」的這個傢伙，甚至當過鄂圖曼的海軍司令，在海盜的世界裡更是一呼百應。

「這是一場力量懸殊的惡戰。」普雷沃娓娓道來：「鄂圖曼方面一共有三萬人馬；馬爾他守軍只有六千一百人。五百位馬爾他騎士，阿納斯達吉是其中的佼佼者；四百名西班牙步兵、八百名義大利士兵、五百名西班牙水手、兩百名希臘和西西里（Sicily）步兵、一百名馬爾他要塞駐軍、還有五百名奴隸。三千『正規軍』之外，還有三千一百人都是馬爾他的男女老幼。德拉古特曾經進犯馬爾他第二大島哥佐（英語

Gozo，馬爾他語 Ghawdex），燒殺搶掠，無惡不作。老百姓恨透了這個劊子手，聽說他率領海盜夥同鄂圖曼大軍來犯，無不奮勇爭先。菜刀、斧頭、鐮刀、弓箭都是武器啊⋯⋯。敵軍尚未抵達的時候，老百姓搶收了農田裡的莊稼，存放在要塞裡。他們還在要塞外面的水井裡都下了毒，不給敵軍水源。那是下定了決心，要與馬爾他共存亡啊⋯⋯」

多米尼克斯凝神聽著，淚眼裡浮現出怒髮衝冠的馬努索斯在混戰中手刃敵寇的形象，鮮血浸透了他破碎的衣衫⋯⋯。

「一百天的惡戰啊，海水都被染紅了⋯⋯。德拉古特死在馬爾他，鄂圖曼兵員死傷無數，奪路潰逃⋯⋯。馬爾他大勝、教皇國大勝。西班牙國王菲利普二世（Philip II of Spain, 1527–1598）能征善戰，調度有方。他不但是西班牙國王，也是葡萄牙、拿坡里和西西里的國王，所以啊，馬爾他大戰的勝利也就是西班牙、葡萄牙、拿坡里和西西里的勝利⋯⋯。這個時代真是西班牙揚名立萬的時代啊，更不用說四年前的勒班陀大捷⋯⋯」

多米尼克斯凝神聽著，思緒飄飛回克里特，說故事的老人在大樹下講古，還是小孩子的他聽得血脈僨張⋯⋯。普雷

沃看到多米尼克斯這般專注，對自己非常滿意⋯⋯。

　　前往聖天使堡作畫，多米尼克斯只帶了普雷沃一個人。

　　聖天使堡的侍官長熱情地迎接了畫家的到來，引領他到一間典雅而寬敞的房間。對他說：「您的僕人可以住我們的僕人房，也可以在您的起居室安置一張小床，您看怎樣方便？」多米尼克斯笑笑：「普雷沃是我的助手，他需要一個單獨的房間，距離我這裡越近越好⋯⋯」侍官長馬上連連道歉，快步走出去另作安排。結果十分理想，普雷沃住進了隔壁的一個房間，光線明亮，裡面有一張結實的橡木大桌子。他很開心地從木箱中拿出顏料與工具擺放在桌上，跟侍官長說：「好極了，桌子夠大，我可以在這裡研磨顏料。謝謝您啊。」侍官長走出去的時候長長地鬆了一口氣。

　　很快，多米尼克斯見到了一身戎裝、手捧頭盔的阿納斯達吉。這位貴族出身的馬爾他騎士正值壯年，威風凜凜，臉上帶著笑意，走進了大廳，他的身後正好有一幅天鵝絨帷幕成為絕佳的背景。寒暄畢，阿納斯達吉看看手裡的頭盔，想了想，就很瀟灑地丟在了地板上。侍官長見了，快步上前，要去把那頂頭盔拾起來。普雷沃笑著請他止步，多米尼克斯

笑著解釋：「這頂頭盔作為背景的一部分，真是恰到好處。」
阿納斯達吉聽到畫家這樣說，開懷大笑。侍官長更是對普雷
沃刮目相看。

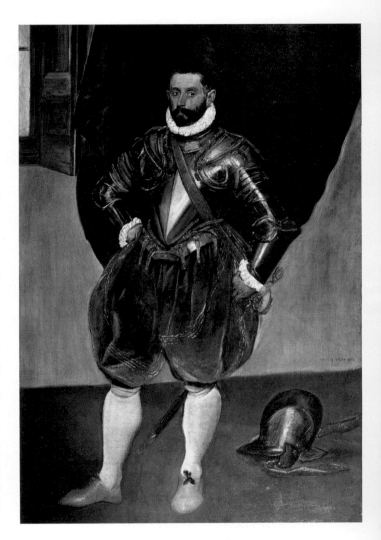

阿納斯達吉不但是騎士而且是戰爭英雄。埃爾·格雷考為他繪製的肖像充分展現這位英雄人物的淡定、沉著、無畏與堅毅。在畫作中，藝術家留下了那幅深紫色象徵勝利的帷幕，留下了光可鑑人的地板，與閃耀著光芒的頭盔相得益彰；卻將聖天使堡的富麗牆壁換上了普通的泥牆，把廳堂裡巍峨的高窗換成了普通的木窗，凸顯戰時指揮部的樸實無華。這幅作品在當年備受推崇，在西方藝術史上地位顯赫，深得印象派畫家馬奈（Édouard Manet, 1832–1883）喜愛，成為他研習的對象。

《溫嵌佐·阿納斯達吉》 *Vincenzo Anastagi*
帆布油畫／1575
現藏於美國紐約弗里克典藏
(New York, The Frick Collection)

阿納斯達吉簡直愛上了這幅作品，常常深情款款地凝視著肖像中的自己。慶典中，肖像揭幕，引發熱情讚美。多米尼克斯得到更多的委託，忙得不亦樂乎。

　　因為這幅作品，多米尼克斯也上了心事。他想念哥哥馬努索斯，於是準備抽時間奔向威尼斯與哥哥相聚。現在，普雷沃能夠管理畫坊的事務，多米尼克斯可以放心地出一趟遠門。臨行前，他全力以赴，日夜趕工，將多幅精采的肖像作品，送交委託人。

　　想必是因為趕工而過於疲倦。坐在顛簸的馬車裡，多米尼克斯昏昏欲睡，腦子裡卻清晰地浮現著路易斯給他描述的西班牙美景。

　　來自衣索比亞（Ethiopia）的穆斯林（Muslim）摩爾人（Moro），膚色黝黑的英勇的武士。他們在西元八世紀北上，征服了伊比利半島（la Peninsula Ibérica）。登陸之後，秉持著必勝的信心，摩爾勇士焚燬了全部來時乘坐的船隻，背水而戰，所向披靡。站穩腳跟之後，又拿下了西西里、馬爾他，科西嘉（Corsica）和非洲西部。摩爾人雍容大度，開創了好幾個世紀的承平歲月，基督徒、穆斯林、猶太人，大家和睦

相處的好日子延續了好多世代。到了西元十三世紀，好日子被打亂了，摩爾人被趕到半島的南部，即便地盤縮小了，摩爾文化還是延續了將近三個世紀的輝煌。

就是這些摩爾人，偉大的建築家們，在西班牙王國的土地上留下了美麗的寺廟、宮殿城池、噴泉、花園……。那些優雅的內部拱門，那些莊嚴肅穆的設計將伊斯蘭藝術元素揉合進羅馬風格、哥特風格、義大利風格的建築裡，尤其是穆德哈爾（Mudéjar）風格建築，更是把穆斯林與基督徒共同喜愛的建築風格融於一爐，長久地影響到西班牙的建築。還有那些蔚藍色的陶製磚瓦，它們將整個建築妝點得那麼美妙、神奇，宛如蒙著透明面紗的女神……。

摩爾人在繪畫方面沒有特別偉大的建樹，但是，他們是那樣地善用紅色、藍色、金色……。半睡半醒，多米尼克斯的眼前幻化出濃烈的色彩，大片的金色光焰中，閃耀著莊重的紅色、活潑的藍色……。他終於睡著了。

醒來的時候，他不無悲戚地想到，西班牙王室在一四九九年和一五〇二年所下達的兩道嚴酷的命令，逼迫摩爾人在放棄信仰受洗為基督徒與被驅逐出境之間兩選一。在漫長的

歲月裡，摩爾人曾經讓不同信仰的人們和睦相處，現在，西班牙卻容不得他們。於是，摩爾人同猶太人一樣踏上了毫無希望的遷徙之路。

接近威尼斯的時候，多米尼克斯清楚地想到，猶太人、摩爾人當中有著那麼多成功的商人、那麼多能工巧匠、那麼多智慧的學者、那麼多懸壺救世的醫生、那麼多探求真知的科學家；把他們趕出去的西班牙豈不是失去了整整的一座金礦？豈不是愚不可及？

朝霞滿天，威尼斯已經到了面前。多米尼克斯聽到了宙斯的笑聲：「人類的愚頑不靈，你不必放在心上……」

多米尼克斯恢復了他平靜的心緒，歡喜地面對了他親愛的哥哥。從克里特趕過來的哥哥身邊站著提香畫坊的帳房先生。

無數的消息在葡萄酒的漣漪中激盪起小小的浪花。

西班牙終於夢醒，發現在她的黃金時代竟然缺乏真正偉大的藝術家。到處興建的巨大教堂裡，祭壇畫的位置上空空蕩蕩……。那許多橫征暴斂來的金錢，正好可以用來聘請畫

家……。西班牙正向義大利畫家們伸出雙臂，表示熱烈的歡迎。

多麼諷刺，猶太人帶著他們精於計算的頭腦抵達義大利，帶給義大利繁榮。義大利的畫家們卻要到西班牙去賺取更多的金錢……。

西班牙朝野最重要的需求是在他們興建的教堂裡要強烈展示出最為清楚的告白，他們要前來祈禱的民眾先是受到震撼感覺恐懼然後昇華為虔誠。教堂要用強烈的色彩、著色的雕像、以及金銀珠寶的璀璨來光耀神權與王權，使得教堂能夠將恐懼地臣服加上勇猛得意的西班牙精神熔於一爐以收服信眾的靈魂……。

西班牙的藝術當然離不開摩爾、拜占庭、勃艮第（Burgundy）、尼德蘭（Netherland）、德意志的深刻影響。法蘭德斯畫風（Flemish）的影響尤其深刻，無數的聖殤作品裡，聖母滿臉皺紋、形容枯槁，再也不是米開朗基羅雕刻出來的美麗形象，而是年老體衰的婦人，完全能夠做死去的基督的母親……。當然，西班牙的繪畫也離蛋彩技藝越來越遙遠了，帆布油畫已經成為主流。

威尼斯的大師們都對西班牙沒有興趣，提香老了，病痛不離身，除了衣衫不整的達娜（Danaë），他仍然對其充滿興致之外，其他的一切都淡漠了……。

臨別之時，帳房先生特別叮囑多米尼克斯多多注意教堂祭壇畫後面直立的巨大屏風瑞特孛（retable），用雕刻作裝飾，鑲嵌在巨大框架中的作品，「勢必成為西班牙教堂祭壇的主流設計」。多米尼克斯想，帳房先生似乎認定他將要奔向西班牙了。馬努索斯送給多米尼克斯一只巨大的衣箱，裡面有許多用料講究、裁剪合度的深色衣服，其中包括許多白色小皺領，哥哥憨厚地笑：「出入王侯府邸，你用得著。」

返回羅馬，普雷沃喜孜孜送上一封封緘高雅的信函：「路易斯來過了，留下了這封信。」信函是卡斯蒂亞執事的親筆，信中用優雅的拉丁文知會多米尼克斯，他「將為大師奔走，爭取一份在西班牙古城托雷多的重要委託，一個包括瑞特孛在內的祭壇畫設計以及多幅繪畫作品……」西班牙，忽然之間來到了面前。

「那是您的應許之地，準備動身吧……」普雷沃喜上眉梢。

「我走了，你怎麼辦？」多米尼克斯愁腸百結。

「我跟您走，如果您不嫌棄。我跟您去那個鳥語花香、
流淌著奶與蜜的遠方⋯⋯」

VII. 國王與教會

　　心中有了目標，準備啟程的工作就進行得格外順利。一五七六年的五月，一個風和日麗的日子，一位西班牙騎士來到了多米尼克斯畫坊。他自己英俊瀟灑不說，連同他的馬兒都有著華麗的裝備。普雷沃滿臉笑容地迎了出去，殷勤問候，將馬兒的韁繩繞在大門旁的鐵環上。騎士雖然年輕，眼光卻銳利，他笑著回應：「請問，你家主人在家嗎？」

　　普雷沃敞開大門，引領著騎士來到畫室。看到了拿著畫筆的多米尼克斯，騎士笑了，彎身行禮。寒暄畢，騎士奉上一封華美的信函，西班牙王室邀請大師前往馬德里，參與埃斯克利亞爾聖羅倫索皇家修道院（Royal Seat of San Lorenzo de El Escorial）的裝飾工程。騎士順便告訴多米尼克斯，如果大師樂意接受邀請，一艘西班牙大帆船（Galleon）十天之後從羅馬西北的契維塔威恰（Civitavecchia）啟航，他本人會在碼頭上恭候：「眼下，那是港口唯一的大帆船，像一座城堡。您不會看不到她。」騎士微笑。

　　多米尼克斯壓抑著內心的激動，很文雅地告訴騎士，得

到西班牙王室的邀請是他的榮幸。他也告訴騎士，他的助手普雷沃將與他同行。騎士馬上表示，毫無問題，船上有舒適的客房。騎士告別之前，特別提到，家眷都可以同行，無論人數。因為工程浩大，需要的時間可能相當漫長。多米尼克斯感謝騎士的體貼，告訴他，自己尚未成家。

當天晚上，普雷沃同多米尼克斯有一番非常私密的談話。西班牙異端裁判所（Spanish Inquisition）鎮壓的對象是在內心深處仍然維護著原本信仰的猶太人、穆斯林。他知道多米尼克斯來自威尼斯治下的克里特，無論東正教還是天主教都沒有問題，但是……。

多米尼克斯望進普雷沃的眼睛：「沒有但是。我信奉天主教。」

普雷沃大放寬心，微笑著說道：「異端裁判所的爪牙們也喜歡找有錢人的麻煩，因為若是甚麼不夠虔誠的細節被他們逮到，財產可以沒收。您千萬要記得，錢財不要露白，免得那些壞東西栽贓。」

多米尼克斯笑道：「放心，我在克里特長大，懂得小心謹慎。時間緊湊，我們有機會到王宮裡去，你若是沒有合適的

衣服可以穿，要趕快準備起來……」

　　普雷沃謹守分寸，從馬努索斯贈送的衣箱裡，仔細地選了兩件樸實、莊重的衣服，選了一條最細的小皺領：「以備不時之需。」讓多米尼克斯感覺十分欣慰。

　　普雷沃回房間之後，多米尼克斯將哥哥贈送的衣服全部拿出來，掛在衣架上觀賞。哥哥的體貼歷歷在目。忽然之間，在箱底裡，他看到了一件又一件精緻的紅色、紫色、黑色衣裙，看到了一條又一條典型克里特風格的精緻面紗……。在美麗、優雅的色彩裡，多米尼克斯感受到了哥哥的期盼。他坐在衣箱旁邊，良久，心潮起伏。

　　萬籟俱寂，多米尼克斯在月光下默默地用希臘文向宙斯傾訴了他自稱天主教徒的無奈。他清晰地聽到一個雄渾的聲音傳入心田：「沒有任何說詞能夠撲滅你內心的光焰。」

　　果真，西班牙大帆船巍峨無比。騎士從寬敞的跳板上走下來，熱情歡迎多米尼克斯和普雷沃，帶領著兩人前往艙房。水手們則把他們的行李妥善安置。普雷沃手上提著的箱子裡盛放著珍貴顏料。他走進自己的艙房，將箱子安放在合適的地方，這才鎖緊房門來到甲板上。船身極高，站在高層甲板

上，幾十公里之外的羅馬盡收眼底。多米尼克斯澹然瞭望著這個他住了六年的城市，並沒有太多的離情別緒。

海風習習，大帆船平穩地離開了羅馬，駛向地中海。

騎士看著甲板上，身穿米色棉布襯衫、編皮背心的畫家迎風而立，覺得這位帥帥的希臘藝術家很有意思，簡單的服飾也能穿出很優雅的味道來，便走了過來攀談。多米尼克斯很客氣地詢問，聽說埃斯克利亞爾修道院距離馬德里還有一小段距離，可不知抵達之時，將要怎樣安排。

這一下，打開了騎士的話匣子，他神采飛揚地介紹道，國王陛下本來計畫修建一座皇家陵苑，結果呢，建成了一座巨大的堡壘，圍牆整個由四層樓的房舍構成，有兩千六百扇窗，一千兩百扇門，九座七層樓高的塔樓；圍牆之內有一座宮殿、十五個迴廊、十六座庭園、八十八座噴泉、六座寬大的階梯。整個堡壘的中心是一座五十米正方的教堂，還在施工中。國王陛下喜歡這裡，這裡最終會集宮殿、教堂、修道院、皇家陵寢、藏書樓、博物館、醫院於一身。眼下，國王陛下就住在這裡，在這裡處理軍國大事，也在這裡集藏大量的藝術品。您想，這麼大的地方，需要多少裝飾用的藝術品

啊。您到了，就住在那裡，在那裡畫畫……。

國王陛下自然就是東征西討的菲利普二世了。騎士談到這位國王，流露出的崇敬、佩服讓多米尼克斯微笑起來。

船上的日子就在說說笑笑中度過，流行於西班牙的卡斯提亞語文（Castellano）本身就含有拉丁文、法文與德文，對於多米尼克斯和普雷沃來講都不難，當他們抵達西班牙的時候，兩人已經能夠琅琅上口，當然要謝謝笑口常開、好為人師的騎士。

果真，埃斯克利亞爾是一座巨大的堡壘，外觀冷峻、平實、充滿了力量，雄踞在丘陵之上，莊嚴肅穆。上得塔樓俯瞰整個建築，狀若灰色網格。基督教的殉教聖人聖羅倫索被處死的時候是被放在烤架上燻烤而死，眼前的灰色網格狀如烤架。多米尼克斯感覺震動，菲利普二世果真是用整個建築群來紀念這位聖者。

進入埃斯克利亞爾的宮殿，首先進入視線的便是提香所繪製的《聖羅倫索殉教》*The Martyrdom of St. Lawrence*，這幅作品原創於五〇年代，留在了威尼斯。因為菲利普二世的喜愛，大師又在一五六七年繪製了這一幅。多米尼克斯知道，

這是提香最有力量的作品之一，他久久地凝視著畫面下方彎身往烤架下添柴的壯漢，想到了米開朗基羅諸多的人體素描。

　　聽到人聲如風捲到，菲利普二世在前呼後擁中走了進來。多米尼克斯與眾多畫家躬身為禮，他看到國王掃過來的視線只是斜斜的一瞥而已。隨後，便跟著眾人進入另外一個巨大的廳堂，他聽到了國王十分舒暢的笑聲，站住腳，正面對了《達娜》*Danaë* 豐滿的身體、吹彈得破的肌膚以及朦朧的眼神。一幅又一幅，提香繪製的「神話故事」展現出美麗的自然風景以及愛慾的波濤……。多米尼克斯慢慢地落在了眾人後面，走在他身邊的是他抵達時熱情招呼他的一位管事先生。他悄聲問道：「若望斯（Juan de Juanes, 1507–1579）和莫拉雷（Luis Morales, 1512–1586）的作品可在典藏之列？」管事先生輕聲回答：「這兩位大師的傑作在典藏之列，目前不在展示之列。你有空的時候，到馬德里去就能夠見到……」

　　這兩位西班牙藝術家的養成教育都是在義大利完成的。若望斯是威尼斯畫風的傳人，而莫拉雷追隨的卻是拉斐爾與達文西（Leonardo da Vinci, 1452–1519），真正古典的寫實畫風。因為他們的盛名，此地有所典藏。因為不得國王青睞，所

以未加展示，被打入冷宮了……。多米尼克斯感覺一絲焦慮。

　　回到了自己的畫室，多米尼克斯開始設計他的作品，他要在這幅作品裡歌頌勒班陀大捷，歌頌人間的勝利者，也要歌頌天家的護佑。他凝神在畫稿上，炭筆快速移動中。剛剛看到的菲利普二世的側面自然展現在畫稿的中心……。

　　普雷沃在與畫室相通的房間裡研磨黑色、紅色和藍色的顏料。大門開處，走進來一個身穿黑衣，胸前掛著銀色十字架，臉色蒼白的瘦子。他很高，弓著背，居高臨下地望著普雷沃。普雷沃擦擦沾著顏料粉末的手，恭敬地招呼了來客。畫室裡，多米尼克斯聽到了他們的談話。

　　「你家主人的信仰？」語音尖銳。

　　「天主教。他是著名的克里特聖像畫大師。」普雷沃沉聲回答。

　　「大師在教堂祈禱，用希臘文還是拉丁文？」

　　「拉丁文。」

　　「大師吃肉嗎？週五，你們吃肉嗎？」

　　「大師很少吃肉，他喜歡蔬菜水果。週五，基督受難日，我們吃全素。」

「聖像畫大師，應當很有錢吧……」伴隨著陰側側的笑聲。

「大師生活簡樸，我們的衣服都是大師在克里特的哥哥送的……」

「聽說這位兄長是成功的商人……」

「大師的兄長是一位勇士，不但參加了勒班陀海戰，而且參加克里特抵抗鄂圖曼的長期鏖戰。」

終於，多米尼克斯聽到了那人訕訕的告別聲。普雷沃在石臼裡研磨顏料的聲音再次輕微響起。多米尼克斯放下炭筆，鋪開毛邊紙，向西班牙王室提出經濟補助的申請。這份申請在一五七六年十月二十一日由西班牙王室記錄在案。內容如下：聖像畫大師多米尼克斯·格雷考接受王室邀請在十天之內變賣位於羅馬的家產，倉促渡海來到埃斯克利亞爾，經濟拮据，希望王室體諒並予以援助。

西班牙異端裁判所的人員沒有再來，多米尼克斯順利完成了他為菲利普二世繪製的巨大畫作，他殷切地盼望著成功。

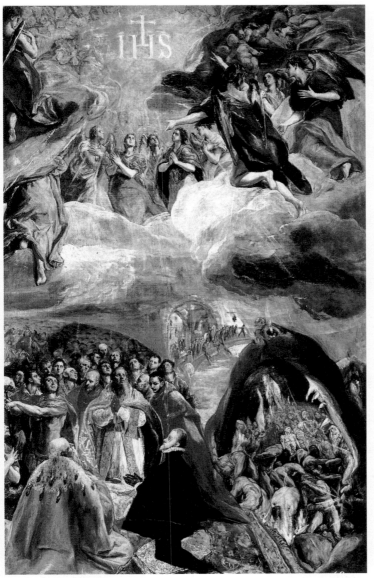

在畫面下方的正中，黑衣的菲利普二世側身而跪，正面則是身著金色大披肩白色禮服的教皇庇護五世，背對觀者身著黃袍皮毛披肩的是威尼斯大統領。這正是勒班陀大戰的勝利者神聖同盟的主要成員。他們正在祈禱。畫面上方，天堂金色強光正中的符號正是基督的神聖之名。畫面中部則是淨化了的教堂。作品左下方，在菲利普二世身後的地獄預示了敵方的慘敗。作品不僅將拜占庭、威尼斯畫風融於一爐，而且強烈昭示埃爾·格雷考獨特的神秘風格。

《以基督之名祈禱》 *The Adoration of the Name of Jesus*
帆布油畫／1577
作為國寶，現藏於西班牙馬德里埃斯克利亞爾聖羅倫索皇家修道院 （Monasterio de San Lorenzo de El Escorial, Patrimonio Nacional）

揭曉的日子到了，多米尼克斯身穿緊身黑色短上衣、窄窄的黑色長褲，腳上是黑色短靴，神采奕奕來到展畫大廳，一幅又一幅的畫作倚牆而立，等待選拔。畫家們則神采飛揚地等待著國王的讚許與金錢犒賞。

　　多米尼克斯的作品被抬到了菲利普二世的面前，近身大臣諂媚笑道：「作品昭示的是陛下的榮耀。」另一位大臣看國王的臉色不善，補充道：「也可以說是神聖同盟的美好寓言……」菲利普二世冷靜地開口：「應該是我們正在祈禱，向基督求援。」多米尼克斯心中大震，國王畢竟不凡。還沒有回過神來，就聽到了宣判：「看著這幅畫，我卻完全不想祈禱。」國王的話音被不明含意的哄笑淹沒了。畫作被抬走，迅速消失在走廊的深處。

　　在收藏之列，不在展示之列。多米尼克斯黯然地想到管事先生的話，不再停留，悄無聲息地退出了大廳，普雷沃緊隨他身後，也悄然退了出去。某件作品中選的歡呼聲在他們身後轟然爆響，如同一陣強風從後面推送，兩人加快了腳步。大門外，一位翩翩君子正含笑望著他們。多米尼克斯笑了出來：「天吶，路易斯，你來了！」

路易斯開心大笑：「我給你帶來了委託，托雷多的委託……。」

VIII. 托雷多

多米尼克斯與普雷沃迅速收拾起一切，將行李、箱籠一一裝上路易斯的馬車。三人來到管事先生的帳房告別。管事先生微笑著送上沉重的錢袋，誠懇地跟多米尼克斯說：「大師的作品，我們會小心在意，好好典藏。這樣偉大的作品一定會得到最好的展示機會，您可以放心。埃斯克利亞爾很可能再請您繪製大作品，請問我該到哪裡找您？」

路易斯誠懇答道：「托雷多主教堂。卡斯蒂亞執事聯繫了一系列委託，相信，多米尼克斯大師會在托雷多住上滿長的一段日子。」

管事先生大為欣慰，把這三位送上馬車，跟著馬車步出埃斯克利亞爾，望著馬車遠去，這才走回去，心裡盤算著要仔細安頓多米尼克斯的畫作，不能有任何閃失，這年輕人的將來無可限量。

在馬德里，多米尼克斯終於見到了若望斯的作品《最後的晚餐》*The Last Supper*，他站在畫前良久，沒有說話。路易斯同普雷沃對看一眼，普雷沃悄聲說：「一五六八年，多米

尼克斯也畫過這個題材……」之後，三人默默離開，沒有交換意見。

在馬德里，多米尼克斯終於見到了莫拉雷的作品《聖母子》*Madonna and Child*，他的雙眼馬上湧滿了淚水，良久，肩膀顫抖著，再也壓抑不住，幾乎嗚咽出聲。路易斯見老朋友這樣動情心中難過，也是淚水漣漣。最終還是普雷沃溫言相勸，這才結束了這一場感情風暴。

離開馬德里，前往托雷多的路上，路易斯同多米尼克斯談到眼下的這一件委託，主教堂聖器室中的更衣室需要一件大作品，尺寸要有六平方米左右。熟讀《聖經》*Bible* 的多米尼克斯就在馬車的顛簸中，開始了他的設計。被掠奪聖袍是耶穌受難的起始，路易斯看到草圖已經篤信，這幅作品必將傳世。

馬車進入古城托雷多，多米尼克斯要求直接到主教堂去。當馬車停在雄偉的哥特式大教堂門前時，敞開的大門裡健步走出了滿臉喜容的卡斯蒂亞執事。多米尼克斯恭敬行禮，跟著執事直接來到聖器室，觀察甚至用眼睛丈量距離，以確定這幅祭壇畫的尺寸。卡斯蒂亞執事目光銳利，對於兒子一直

大力推薦的藝術家，深具好感。

　　路易斯早已為多米尼克斯租賃了光線充足的畫室，就在離主教堂不遠的巷弄裡。間不容髮，多米尼克斯迅速進入創作的巔峰狀態。托雷多主教堂尊崇聖母瑪利亞（Virgin Mary），路易斯看到逐漸成形的畫面上，耶穌之母聖母瑪利亞、耶穌的追隨聖者抹大拉的瑪麗亞（Mary Magdalen）、聖母的姊妹革流巴之妻瑪莉（Mary of Cleophas），這三位聖者都在畫面最接近觀者的位置上，格外心喜，悄悄說與父親知道。在《聖經》中，三位聖者都親見耶穌受難、伴隨祂走上苦路、歸葬。卡斯蒂亞執事聽到了，十分感動，殷切期待著這幅不朽的作品完成。

《掠奪聖袍》*The Disrobing of Christ*（*El Espolio*）
帆布油畫／1577
現藏於托雷多主教堂（Toledo Cathedral）

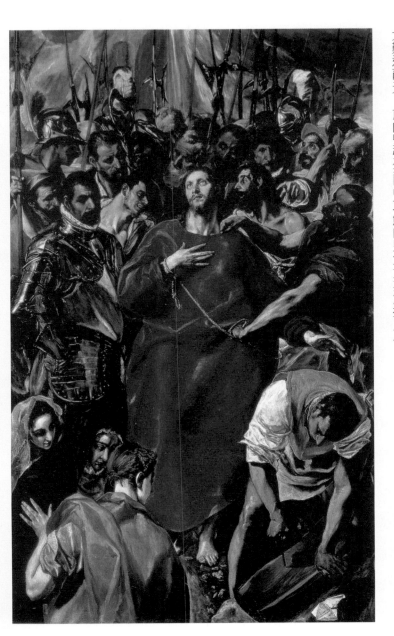

這幅祭壇畫是埃爾‧格雷考在托雷多獲得的第一項委託，從未離開主教堂，至今高掛著，備受尊崇。畫作以耶穌為中心，祂左手邊的壯漢正動手強力剝下耶穌紅色的聖袍。畫面右下角 The Three Marys 注視著畫面左下角正在將釘子釘入十字架的壯漢。身披藍色披風的聖母眼中充滿驚懼、憂戚。圍聚在耶穌身後無知的人群說笑著，目光渙散。沉靜望向高空的惟即將受難的耶穌一人。畫作的主旨清晰、布局恢弘、大難遮蔽天日前的緊張氛圍中耶穌的堅定尤其震撼人心。

多米尼克斯在這幅作品裡大膽實驗多重視角布局，畫面上部的人群以前縮法（foreshortening）處理，效果極好。作品完成的速度極快，作品完美無瑕，主教堂的高階神職人員大為歡喜。一五七七年七月二日，多米尼克斯從卡斯蒂亞執事手中拿到豐厚的預付款。《掠奪聖袍》的大成功也使得許多收藏家委託他繪製同樣題材的作品，於是藝術家使用鑲板蛋彩和帆布油畫繪製了多幅尺寸不同的作品，廣受讚譽。

　　就在這樣令人歡欣鼓舞的氣氛中，一五七七年八月八日，卡斯蒂亞執事同多米尼克斯一道簽約，為一座新的禮拜堂繪製八幅作品，其中六幅將要安放在一個包括瑞特字在內的主祭壇上。另外兩幅則要安放在兩座側祭壇上。執事實踐了他在一年前給予多米尼克斯的許諾，非常高興，便講起了興建禮拜堂的緣由。這是一位貴族婦女的臨終委託，她希望歸葬於極為古老的聖多明哥老修道院 （Santo Domingo el Antiguo），需要一個屬於她的禮拜堂。卡斯蒂亞執事自然全力以赴，設計與施工都堪稱順利，現在需要做的就是裝飾祭壇。執事語重心長：「你不但信仰堅定，才華橫溢，而且見多識廣，祭壇的設計也要請你負責。酬勞一千五百達卡特，二

十個月內完成。」多米尼克斯十分感動，主動提出一千達卡特就好。二十個月內，他不會離開托雷多，一定親手完成這份委託。執事非常欣慰。

多米尼克斯拿到這樣重大的委託，普雷沃摩拳擦掌，路易斯喜心翻倒。大家一致認為，多米尼克斯真正是前程遠大，應當換個更好的住所，甚至應該設立畫坊，因為委託將如雪片般飛來，多米尼克斯將會應接不暇，需要數位助手……。

與此同時，托雷多主教堂的帳房卻覺得《掠奪聖袍》雖然是難得一見的偉大作品，但實在是太貴了，因此在作品完成後拖延著不肯付清尾款。款項未到手，多米尼克斯便將畫作留在自己的畫室裡，蓋上細布，不動聲色，全力投身聖多明哥老修道院的委託。卡斯蒂亞執事為了這件事非常氣惱，覺得太對不起藝術家。多米尼克斯安慰這位善良的老人，這種事情不是新鮮事，歷代藝術家都遇到過；待尾款付清，作品就會抵達主教堂。沒有想到，一等等了兩年，事情才圓滿結束。這就是為甚麼人們談到這幅祭壇畫的創作時間，會認為是一五七七至一五七九年。事實上，等待付清潤筆的時間遠遠超過繪製的時間。不幸的是，從此往後，此類事件不斷

發生，普雷沃常常需要奔到各式各樣的帳房去，催討積欠畫家的款項。

就在這讓人哭笑不得的日子裡，多米尼克斯的生活裡出現了一個人，她的出現讓藝術家的生活變得更加多彩多姿起來。

《一位仕女》*A Lady*
鑲板油畫／1577–1580
現藏於費城藝術博物館（Philadelphia Museum of Art）

在埃爾·格雷考生命中曇花一現的女子，以聖母、聖女的形象多次出現在他的作品中。肖像卻只得這一幅。女子頭上的那一條薄紗是典型的克里特面紗；她衣著上的紫色、綠色、橙色彰顯了她所具有的古老波斯的風韻；胸前的紅寶石隱約閃爍，表達出藝術家對她的珍惜。埃爾·格雷考工筆描摹女子微微斜視的眼神、精巧的唇線、細膩的眼瞼，以及那一根筆挺的通天鼻，顯示出女子的端莊與特立獨行。

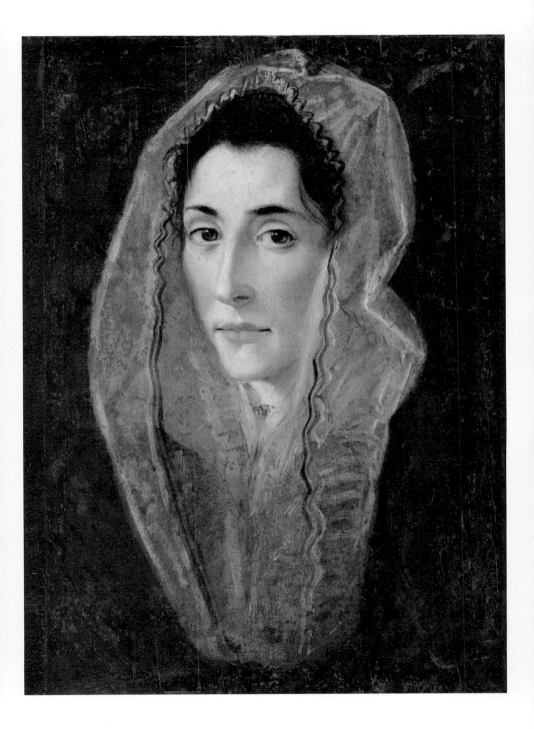

夏日，多米尼克斯同普雷沃正忙得不可開交。這一天，他們的畫室裡來了一位客人，皮膚有著些微黝黑的偉岸男子圭佤司（Cuevas）。他自報家門，來自南部格拉納達（Granada）商賈之家，祖輩早已皈依天主教。他移居托雷多經營絲綢生意已經多年，開著一家染坊，專作絲綢印染。前不久為了生意到了威尼斯，在客棧裡見到克里特皮貨商馬努索斯，托他帶一封信給多米尼克斯大師……。一個頗長的故事，圭佤司講得有條有理。普雷沃請客人落座。多米尼克斯打開哥哥的來信，信中，馬努索斯先是傾訴他對弟弟的思念，接著盛讚圭佤司為人慷慨厚道，希望對人地生疏的多米尼克斯有所助益……。

　　就這樣，多米尼克斯同普雷沃造訪了距離聖多明哥老修道院不是很遠的圭佤司家，見到了他的妻子佩琪莉拉（Petronila），一位美麗、豪爽的婦人，出身托雷多的天主教家庭。看到她，普雷沃馬上想到這位婦人正是有著摩爾血統的圭佤司最好的保護傘。在桌邊坐著另外一位女子，圭佤司的胞妹荷瑞尼瑪（Jerónima de las Cuevas, 1544–1578）。多米尼克斯一看到她就微笑起來，像見了老熟人似地點頭為禮，

讓圭倨司夫婦大為驚訝。多米尼克斯笑說：「您真像從我的畫裡走出來的一個人物……」普雷沃看這一家人困惑不已，趕緊解釋，荷瑞尼瑪美麗的面容同多米尼克斯剛完成的《掠奪聖袍》裡的聖母，幾乎一模一樣。這幅將要懸掛於主教堂的祭壇畫在托雷多已經廣為人知，聽到這裡，圭倨司夫婦高興極了。荷瑞尼瑪矜持地笑了，淺淺的一抹紅暈照亮了她的臉。多米尼克斯很高興地邀請荷瑞尼瑪有空的時候來畫室走走：「看到您，我手邊的幾幅委託，一定能夠畫得更精采……」

擔任聖母的模特兒，那是多麼榮耀的事情。圭倨司夫婦當然一口允諾。

多米尼克斯同普雷多返回畫室之後，面對著一幅尚未完成的鑲板蛋彩《掠奪聖袍》又一次大笑起來，像，真像，簡直的有意思極了……。

更有意思的是，荷瑞尼瑪來到畫室，看到了畫中的「自己」也覺得不可思議：「天吶，怎麼會這樣？」送荷瑞尼瑪回家的時候，多米尼克斯發現她並不住在兄嫂家裡，她住在另外一個街區的染坊裡，有她自己的房間。另外一間臥房裡住著三位印染女工。她負責帳房裡的工作，她也負責接受訂單、

配色、檢查印染的質量等等。走進她的帳房，多米尼克斯頓時被房間裡窗帷、桌巾、帳幔色彩之和諧、之濃烈、之神奇吸引，他們便有了無數的話題，關於顏色，關於服飾，關於紡織品⋯⋯。而且，他們兩人都使用拉丁文，三位女工連一個字也聽不懂⋯⋯。

多米尼克斯發現，在荷瑞尼瑪端凝雅靜的外表之下躍動著一顆熱情奔放的心⋯⋯。

入秋之後，在昆卡大教堂（Cuenca Cathedral）擔任教士的路易斯返回托雷多，自然同老朋友相聚。飯桌上，多米尼克斯笑盈盈地宣布，荷瑞尼瑪懷孕了。路易斯同普雷沃同時舉杯：「恭喜！」

多米尼克斯又笑盈盈地宣布，他要迎娶荷瑞尼瑪。兩位朋友凝神看著他，一言不發。

靜默良久之後，路易斯語重心長：「她有摩爾血統，而且她閱讀阿拉伯文《古蘭經》*Koran*⋯⋯」

普雷沃艱難地開口：「她同圭伍司是同父異母的兄妹，她的外祖母有猶太血統，她的《聖經》是二十四卷的《塔納赫》*Tanakh*，她的祈禱文是希伯來文（Hebrew）⋯⋯」

多米尼克斯大惑不解，那又怎樣？多元文化、多元宗教……。忽然之間，他明白了朋友們的苦心。荷瑞尼瑪會成為他的軟肋，宗教異端裁判所找他麻煩的最佳藉口……。

路易斯告訴多米尼克斯，就在他同卡斯蒂亞執事簽約之後沒有幾天，就有兩位西班牙畫家來到主教堂，要求承擔祭壇畫委託，他們表示，只要五百達卡特便搞定一切。「父親嚴詞拒絕了他們，強調已經同你簽約，已經預付頭期款，已經將畫布送抵你的畫室，不能背信棄義。」路易斯的話不是危言聳聽，身為外國人的多米尼克斯稍有不慎，便會出事。想找他麻煩，想把他趕走的大有人在……。

十六世紀的西班牙，金屋藏嬌普遍流行，在家裡養一位情人也不是問題，生幾個孩子更不是問題。但是同有著異端思想的女子正式結婚，那完全是另外一件事，基本上是行不通的。一頓飯在靜默中結束。兩位摯友看到多米尼克斯終於點頭表示明白其中的利害關係，這才鬆了一口氣。

委託不斷，工作緊張，多米尼克斯沒有忘記他心愛的人，每週必定前往，送上各種禮物，包括面紗、衣裙、首飾、金錢。他也給未來的孩子取了名字「喬治・馬努」。他堅信他會

有一個兒子，他用自己的父親和兄長的名字來給兒子命名。

　　一五七八年復活節（西班牙語稱 Domingo de Pascua，英語稱 Easter）之後不久的五月中，兒子誕生了。多米尼克斯同荷瑞尼瑪很默契地沒有忙著跑到教堂去讓孩子受洗，他們都不談這件事，沉浸在喜獲麟兒的歡愉之中。這一天，多米尼克斯踏進門來，看到荷瑞尼瑪正給兒子餵奶，母親臉上的溫柔慈和讓他深受感動，再看兒子，兩隻小手捧著母親豐腴的乳房正在狼吞虎嚥……。多米尼克斯從未見過母親，眼前的美景不是他能夠承受的，瞬間淚流滿面。荷瑞尼瑪順手遞給他一塊手巾拭淚，手巾上有著綠色的邊緣刺繡，還有些許金線以幾何圖形纏繞於上。臨別，多米尼克斯忘記了將手巾歸還，將其帶回了畫室。日後，這條手巾進入他的畫作，化為永恆。

　　瘟疫正在悄無聲息地席捲而來，先是隔壁木器作坊的主人染疫，緊跟著染坊裡一名印染女工染疫，接下來是荷瑞尼瑪染疫。病來得急，染坊裡另外一名女工已經逃走，荷瑞尼瑪知道大限將至，將一封信放在兒子的襁褓裡，連同錢袋交給身邊唯一的印染女工，拜託她無論如何要把孩子交給自己

的哥哥……。

　　街區已經封鎖，印染女工好不容易逃了出去，終於抵達圭伍司的家，交上襁褓中的孩子同錢袋。圭伍司接過孩子，把錢袋還給了女工，叮囑她平安回家，日後需要工作再回來找他……。

　　待圭伍司趕到染坊所在的街區外圍，遠遠望去，小廣場上濃煙滾滾，正在焚燒死者的衣物，滿載著裹屍袋的馬車正在離開，身穿黑衣戴著面罩的人們正在街道上和空屋裡潑灑石灰水……。一切都結束了。

　　圭伍司看著多米尼克斯畫坊的方向，終於沒有走上前去，而是轉身返回了家中。

　　佩琪莉拉用羊奶餵飽了孩子，手裡拿著一封信，荷瑞尼瑪在信中簡短寫道，孩子的名字是喬治・馬努・圭伍司。看到這個名字，圭伍司明白了妹妹的心願。他同佩琪莉拉都沒有想到，要等到一六一四年，這個孩子才能夠有真正屬於他的名字，喬治・馬努・塞奧托克普萊斯（西班牙語 Jorge Manuel Theotocópuli, 1578–1631）。

　　圭伍司夫婦抱著兩個月大的小喬治來到他們常去的天主

堂，請神父給孩子施洗。圭佤司簡單告訴神父，孩子的名字是喬治·馬努·圭佤司。自己的妹妹是孩子的母親，妹妹已被瘟疫裹捲而去。他自己同他的妻子將撫養這個孩子，使他成為真正虔誠的天主教徒。神父對荷瑞尼瑪的不幸亡故表達了他的哀痛，沒有再多問甚麼，在孩子受洗後，將他的名字紀錄在案。

多米尼克斯正準備到染坊去看望荷瑞尼瑪母子，被衝進畫室的路易斯擋在門內。路易斯靠著普雷沃的幫助才攔住了幾近瘋狂的多米尼克斯。

深夜，路易斯和普雷沃終於倦極，合衣睡去。

多米尼克斯拿出他在埃斯克利亞爾開始卻一直沒有完成的一幅作品，那是一幅有關聖羅倫索的作品，描繪聖母子下望聖羅倫索的神蹟……。多米尼克斯在燭光下心碎地賦予聖母關切的面容，用工筆細細描摩聖羅倫索金紅兩色的錦繡聖袍，直到旭日東昇。

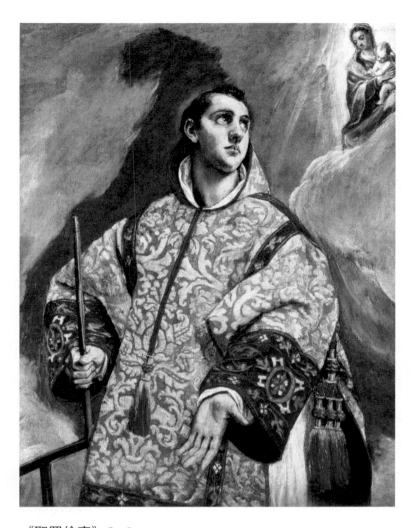

《聖羅倫索》 *St. Lawrence*
帆布油畫／1576–1580
現藏於西班牙加利西亞蒙弗提列莫斯神學院
（Monforte de Lemos Galicia Spain, Colegio del Cardenal）

埃爾·格雷考在埃斯克利亞爾作出了設計，因為聖羅倫索正是此
地被崇拜的聖人。最終，藝術家交出了更恢弘的作品《以基督之
名祈禱》。藝術家在托雷多遭遇的大慟之中，完成了作品，賦予作
品完全不同的意義。聖羅倫索提著刑具烤架望向空中的聖母子。
聖母關切下望，在藝術家的筆下，成為訣別。紅色、金色是拜占
庭藝術的主要色彩，也是荷瑞尼瑪鍾情的色彩。

自此，多米尼克斯澈底告別了青春，此後漫長的三十六年生涯中再無女子，再無愛情。這幅作品創作的過程如此慘烈，路易斯不忍老友與作品長相伴而買下了它，轉送給昆卡大主教羅德里格·卡斯特洛（Rodrigo de Castro，卒於 1600 年）。卡斯特洛大主教在西班牙西北部加利西亞的蒙弗提列莫斯創建了著名的神學院。一六〇〇年，根據大主教的遺囑，作品從昆卡移到了加利西亞，典藏至今。

　　多米尼克斯仍然與圭伍司夫婦交好，時有往還。天真、可愛的小喬治從小喜歡「舅舅」多米尼克斯，也喜歡畫畫。他在七歲的時候從「父母」家搬到了「舅舅」家裡，成為舅舅的模特兒。舅舅送他進學校讀書，也教他畫畫。一六〇三年，他進入舅舅的畫坊工作，成為舅舅的助手之一。一六〇七年，普雷沃去世之後，喬治成為多米尼克斯·格雷考最可靠的助手和經紀人。一六一四年舅舅去世之前，喬治才知道，他是多米尼克斯·格雷考唯一的兒子，唯一的法定繼承人。

　　一五七八年，小喬治還在襁褓中，多米尼克斯度過了一長段身心俱疲的日子。他一方面瘋狂地完成巨大數量的委託，一方面他也在問自己，托雷多真的是應許之地？真的是一個

比較好的「家園」？他沒有答案，只覺得自己飄浮在空中，像一片無根的落葉。

IX. 瑞特孛

　　無數的暗夜中，多米尼克斯流連在聖多明哥老修道院新設立的禮拜堂中，瑞特孛祭壇畫需要的作品將怎樣安放，頗費思量。他在教堂裡踱步，感覺到了主祭壇的縱深，看到了前往主祭壇途中必須面對的兩面狹長的牆壁，設想著在這兩面牆上裝置的另外兩幅祭壇畫應當產生怎樣的視覺效果，將會如何的壯觀，心潮起伏不定。

托雷多聖多明哥老修道院新設禮拜堂之內部景觀
(Toledo, Interior of the Church of Santo Domingo el Antiguo)
1577–1579

從這張照片，我們能夠看到這個禮拜堂內的主祭壇與兩座側祭壇。我們也能夠看到主祭壇的縱深。埃爾‧格雷考在義大利居留十年，深得義大利文藝復興建築之真髓，一反當年西班牙建築設計的冷漠與沉重，增添了主祭壇與側祭壇的暖意與浪漫。

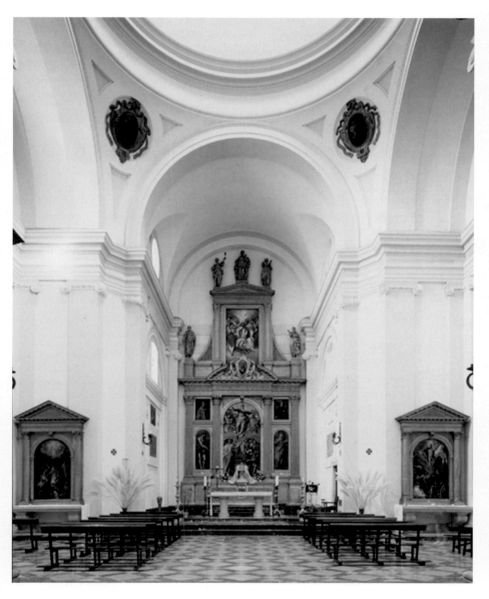

（圖片來源：Wikimedia Commons／Public Domain）

返回畫室，面對著一幅即將完成的作品。

聖女維洛妮卡（St. Veronika）看到走在苦路上的耶穌，背負沉重的十字架，荊冠下的前額血流如注，便遞上手巾。耶穌接過手巾，覆在臉上，取下之後還給維洛妮卡，繼續走向各各他（Golgotha）。維洛妮卡打開手巾，耶穌的面容留在了手巾上。

畫面上，多米尼克斯賦予維洛妮卡荷瑞尼瑪專注的面容，以及那一條著名的克里特面紗。繡著綠色邊緣的手巾，荷瑞尼瑪留下的唯一遺物，則成為出現神蹟的手巾。畫室牆上的一面鏡子裡，多米尼克斯睜大的眼睛裡沒有絲毫的痛苦只有面對苦難的勇氣和堅定的信念。這勇氣與信念被藝術家留在了畫布上，留在了那一方手巾上。

《聖維洛妮卡》 *La Verónika*
帆布油畫／1578–1580
現藏於托雷多聖克魯茲博物館（Toledo, Museo de Santa Cruz）

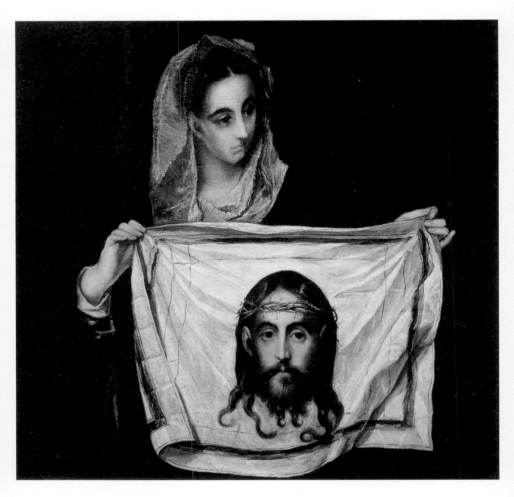

對於埃爾‧格雷考來講,荷瑞尼瑪無可取代,她認同多元文化,認同多元
宗教,在藝術家的一生中,並沒有第二個人具有這樣的精神境界。這幅作
品將兩人的面容納入《聖經》場景,維洛妮卡的面容相對平面,耶穌的面
容卻立體、栩栩如生。如同生與死對立統一的儀式,是將內心的激情與表
面的冷峻絕對分開之最後的告白,也是理念契合、審美觀念契合的這一對
情侶最終的訣別。

這幅作品抵達了位於整個西班牙中心的一所醫院，托雷多聖克魯茲醫院。這座建築採取的是四臂等長的希臘十字型，展現莊嚴與慈悲。在埃爾‧格雷考生活的時代，是他鍾愛的一個所在。這所教會醫院收藏了十六幅他的作品，是格雷考作品的典藏重鎮之一。直到十九世紀，這裡才成為著名的博物館。

　　一五七八年深秋，多米尼克斯從這幅作品想到了一個獨特的設計，在聖多明哥老修道院的祭壇畫上，在瑞特字的《聖三位一體》下方，主祭壇的頂部，大祭壇畫《聖母升天》*The Assumption of the Virgin* 之上，鑲嵌一幅耶穌不戴荊冠的聖容，聖容之背景，依然是維洛妮卡的那一方手巾。這樣一來，作品變成了九幅，與當初所簽合約不符，需得與卡斯蒂亞執事商議一番，聽一聽執事的意見。多米尼克斯帶著他的設計圖去見卡斯蒂亞執事。這些設計圖，包括畫作、邊框，以及瑞特字所需要的雕塑，多米尼克斯從平面到立體，自然圓熟的筆觸已經彰顯出，他不但是畫家，他也是建築設計師、雕塑設計師。

　　卡斯蒂亞執事長久地面對了九幅作品細緻的畫稿，長久

地凝視著主祭壇頂部橢圓形畫框中的聖容，深受感動。他的雙手從畫框外的兩位小天使雕塑移到盾形畫面的邊緣，像是將畫面捧在手心，誠懇表達了他的喜悅：「這不只是一方手巾，這是一面旗幟，是正教的神聖旗幟，世世代代傳遞的是我們必將戰勝一切邪教的信心……。現在，作品不是八幅，而是九幅，全部作品完成之時，你得到的酬勞應當是一千五百達卡特。」執事面對了多米尼克斯被熱淚濛住的雙眼，他絕計想不到多米尼克斯內心的狂濤幾乎要衝決出來，藝術家用了怎樣的力量才克制住自己沒有放聲吶喊……。

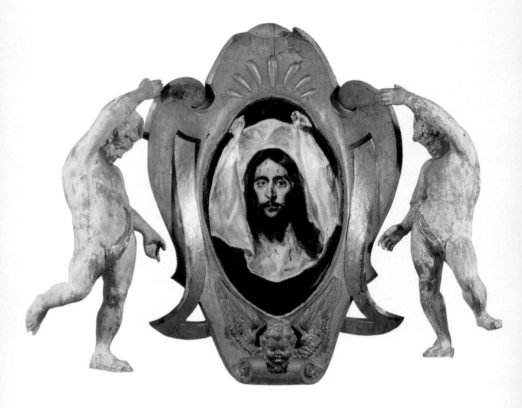

《聖容》*Escutcheon with Veronica's Veil*
鑲板油畫／1577–1579
馬德里私人典藏（Madrid, Private Collection）

埃爾·格雷考沒有使用帆布，而是在一個木質盾面上繪製了這一幅聖
容，人們習慣面對的耶穌面容，堅定、寧靜、安詳。去掉了荊冠，只留
斑斑血痕。沒有了維洛妮卡，只剩打了結沒有刺繡的方巾。符合《聖
經》內容、符合天主教教義。幾乎沒有人能從聖容上那一雙深邃的眼睛
看到藝術家內心的波瀾。畫作邊框及兩位小天使則是馬尼格羅 （Juan
Bautista de Monegro, 1545–1621）依照埃爾·格雷考的設計製作的。

在絕對的孤寂裡，出現了一位智者，他是托雷多大學教長艾爾法（Álvar Gómez de Castro, 1518–1580）。這位神學家也是語言學家，精通希臘文。聖多明哥老修道院的委託一步又一步在心緒不寧中完成。在無人能夠傾訴的時候，多米尼克斯會來到艾爾法的書房，兩人用希臘文交談。多米尼克斯繪製了多幅《聖容》，拿給艾爾法看，老教授都沒有說甚麼，多米尼克斯也曾經把他自己最喜歡的那幅《聖維洛妮卡》帶去給艾爾法看，老教授很喜歡，他跟畫家說：「這位女子很難得，是你喜歡的人。」多米尼克斯黯然神傷：「她已經走了，很快很快就走了，一去不返。」

一五七九年深秋，老教授聽說老修道院的新祭壇已經完全裝幀完畢，雖然他被疾病所苦，卻堅持要去看整個的禮拜堂。他喜歡多米尼克斯的整體設計，輕聲用希臘文跟畫家說，「是古老的希臘藝術帶領你完成設計，不是年輕的義大利藝術……。古希臘的純樸、簡約在你的血液裡……」他舉起手臂，指點著主祭壇頂部的橢圓形《聖容》，用更低的聲音說：「總有一天，人們能夠讀懂你在這面盾牌上所寄託的情懷。現在不行，現在的西班牙，絕對不行……」多米尼克斯感到

內心的風暴在逐漸平息中，向教長點頭致意。老人拍拍畫家的肩膀：「好自為之，我的孩子，好自為之……」

普雷沃輕聲問：「老教長的意思是……」

多米尼克斯輕聲回答：「老教長很喜歡，他說可以傳世……」

普雷沃高興極了，連連搓手：「再刁鑽的異端裁判所面對這麼厲害的作品也只能啞口無言……」

包括瑞特孛在內的托雷多聖多明哥老修道院主祭壇
（Toledo, high altar of Santo Domingo el Antiguo）
1577–1579

在瑞特孛下方的主祭壇兩側有四幅聖人畫像，上面兩幅是半身像，右側是身著熙篤會白袍的聖伯納德（St. Bernard），手中拿著祂的靈修名著《歸向天主的旅程》。左側則是創建天主教修道院的聖本篤（St. Benedict），聖多明哥老修道院的保護聖人。下面兩幅是全身像，右側是施洗聖約翰（St. John the Baptist）；左側是福音聖約翰（St. John the Evangelist），手捧福音書認真推敲。四幅精采畫作上短、下長，產生優雅的視覺效果。聖人畫像與正中聖母升天圖之色彩相呼應，十分美好。

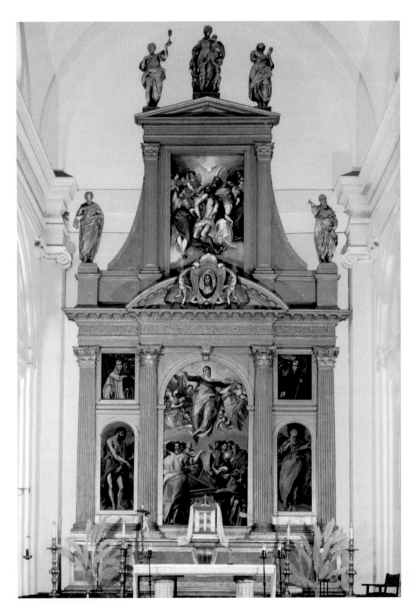

（圖片來源：Wikimedia Commons／Public Domain）

歲月悠悠，風雲變幻，當初的九幅作品在埃爾‧格雷考辭世之後有著不同的命運。留在聖多明哥老修道院的包括兩位聖約翰的畫像和一幅側祭壇畫《復活》*The Resurrection*。瑞特享祭壇畫《聖三位一體》、聖本篤畫像、另外一幅側祭壇畫《牧羊人朝拜聖嬰》、盾形《聖容》抵達馬德里，成為博物館與私人的珍貴典藏。主祭壇中心巨幅祭壇畫《聖母升天》飄洋過海，抵達美國芝加哥美術館成為該館歐洲古典藝術之重要典藏，而聖伯納德畫像則北上俄國聖彼得堡成為隱士盧博物館的典藏。

　　一五七九年底，多米尼克斯站在主祭壇的面前，下意識地在心中默念著希臘文的祈禱文，閉合著的眼睛裡浮現出巍峨的白色臨水建築，位於威尼斯的希臘聖喬治堂 （San Giorgio dei Greci）。在漫長的歲月裡，威尼斯曾經屬於拜占庭。拜占庭世界對於威尼斯來講等於母親。但是，到了十五世紀，威尼斯竟然不准最接近天主教的東正教舉行禮拜。信奉東正教的希臘人沒有辦法只好在十五世紀末創建學校，以維繫自家的語言、文化、信仰命脈。直到一五三九年，教皇才允許修建希臘聖喬治堂，其經費全部來自東正教世界的船

舶稅收。無數的馬努索斯養育了那個教堂……。然而，在托雷多，面前的這座祭壇，卻靠著自己大膽的設計而公開地展現了希臘藝術的美好，那是自己心中永遠不會熄滅的光焰，是自己永遠不會放棄的信仰。

多米尼克斯睜開眼睛，再次審視著自己的作品，心緒寧靜。他轉過身來，面對了一位身穿粗呢僧袍，腰間繫一麻繩，腳踏氈靴的修士。修士慈眉善目，幾乎像是從祭壇畫走下來的聖本篤。修士微笑，以手撫胸，向畫家致意。多米尼克斯站住腳步，恭敬回禮，這才向前走去，一位良師益友正站在不遠處側祭壇前微笑，他是著名的人文學者、法學家、神學家、古希臘哲學領域的大學者卡瓦羅比亞斯 （Antonio de Covarrubias y Leiva, 1514–1602）。

卡瓦羅比亞斯出身建築世家，對於古希臘文化、藝術、文學、戲劇、建築有精深的研究，成果豐碩。他甚至大量收集古希臘佚文，翻譯成拉丁文，功德無量。此時，他手裡拿著一本裝幀精美的薄薄小冊，遞給多米尼克斯的時候，滿臉喜容：「巧遇極優秀的裝幀師，這些前人手抄的路吉阿諾斯（希臘語稱 Λουκιανός，英語稱 Lucian, 120–180）對話，終

於可以裝訂成冊。送給你，恭喜大祭壇的成功。」有著淺浮雕的皮面書冊，優雅的手工紙早已泛黃，秀美的墨跡呈雅緻的棕色，傳遞著遠古的智慧。多米尼克斯將書冊捧在胸前，連連稱謝。

　　目光銳利的卡瓦羅比亞斯與心情複雜的多米尼克斯同時轉身，面對了側祭壇畫《復活》。畫框如同一座希臘小廟，兩根立柱的柱頭正是典型的古希臘科林斯柱式 （Corinthian Order）。卡瓦羅比亞斯輕聲細語：「宙斯喜歡的柱式，像一籃莨苕（acanthus）……」多米尼克斯呢喃：「祂在雅典的神殿用的就是這一款柱式……」卡瓦羅比亞斯眼睛裡的讚許，讓多米尼克斯深受鼓舞，兩位知心好友相視而笑，慢慢踱出禮拜堂。看著他們遠去的身影，修士滿心歡喜。

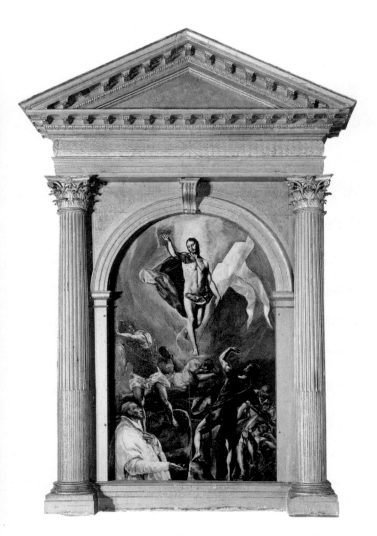

這幅作品真正是勝利的表徵，不只是耶穌苦難的結束，也表達了天主教的勝利，特利騰大公會議（The Council of Trent, 1545-1563）的勝利，以及反對宗教改革的教皇國的勝利。這幅作品使得西班牙宗教異端裁判所窮凶極惡的鷹犬們暫時遠離了埃爾·格雷考。畫面上，冉冉上升的耶穌低頭下望的眼神裡有著輕蔑。其輕蔑的對象大約不只是那些迫害了祂的愚民與羅馬士兵。數百年來，藝術史家面對這幅作品，心中揣測，這位希臘藝術家的信仰到底是甚麼？

托雷多聖多明哥老修道院側祭壇畫《復活》
（Toledo, side altar with *The Resurrection* of
Santo Domingo el Autiguo）
1577–1579

消息傳來，馬尼格羅鬧得不行，他按照多米尼克斯的設計完成了大祭壇和側祭壇的邊框與雕塑，費工費料，因此，他大呼小叫，要求更多的酬勞。

　　多米尼克斯對於這樣的事情，完全不予理睬，更沒有放在心上。他捧著卡瓦羅比亞斯送給他的珍本書，甚是愜意地坐在艾爾法客廳的扶手椅上，把他剛剛看到的一段讀給老教長聽。宙斯向兒子赫爾姆斯（Hermes）傾訴祂的煩惱，祂喜歡一位美麗的女孩，祂的妻子希拉（Hera）這位善妒的天后竟然把這美麗的女孩變成了一隻小牛犢。更糟糕的是，希拉還派一個長著許多眼睛的牧人去看管這小牛犢，日夜不休地盯著可憐的小牛犢吃草。赫爾姆斯著急了，問道：「那麼，我們怎麼辦呢？」宙斯回答說：「你飛奔到那片草地上去，殺掉那個多眼怪物，把那女孩帶到埃及，讓她成為埃及至高無上的女神伊西斯（Isis）。祂將使得尼羅河無比豐沛，祂將調遣風雲聚散，祂將救助在海上迷航的人們。」

　　多米尼克斯望著老教長。膝上蓋著厚厚的毛毯，老人家回望著這位忘年交，滿心舒暢地微笑著。幾位樂手開始彈奏古老的希臘樂曲，多米尼克斯靠向椅背，閉上眼睛。皎潔的

月光下，愛琴海猶如銀色的絲絨，一條小小的帆船停佇在海面上。船頭上，一籃莨苕散發著清芬，海風舒緩而溫暖……。

X. 告別埃斯克利亞爾

　　在托雷多聖多明哥老修道院流連忘返的修士，來自埃斯克利亞爾。他是西班牙重要的人文學者、神學家、藏書家蒙塔諾（Benito Arias Montano, 1527–1598）所倚重的助手。此時，蒙塔諾正在埃斯克利亞爾為菲利普二世效力，為國王掌管圖書室、藏書、藝術品典藏等等，大權在握。蒙塔諾注意著希臘藝術家多米尼克斯的創作活動，心知肚明聖多明哥老修道院的大祭壇非同小可，於是派遣自己最有品味的助手前去一探究竟。

　　修士快馬加鞭返回埃斯克利亞爾，向蒙塔諾報告自己的觀賞心得，特別是瑞特亭上那一幅《聖三位一體》：「恕我直言，比提香大師更有力量，更輝煌，更動人……。而且，這位畫家是卡瓦羅比亞斯大師的朋友，我親眼看到他們在一起，大師還送書給畫家……」毫無疑問，助手的詳實報告給蒙塔諾留下了極為深刻的印象，他靜靜地運籌帷幄，為這個「外國人」製造機會。

藝術史家們認為，祭壇畫《聖三位一體》開創了西班牙的文藝復興。埃爾・格雷考初抵西班牙時的雄心壯志在《以基督之名祈禱》未受國王青睞所帶來的短暫失落中沉潛下來。他從內心裡接受寫實主義。具象的，如同畫面上受盡折磨的耶穌，祂身體的扭曲正是極度痛苦的表徵。抽象的，如同畫面上天父的關注、痛惜，以及化身白鴿的聖靈如同白色的旗幟在金色的強光中高高飛揚所表達的神聖。大天使們的表情細膩生動，小天使們正在托起耶穌受傷的腳，正在試圖用薄紗覆蓋祂受傷的身體，極為動人地傳遞了藝術家內心的感受。

《聖三位一體》*The Trinity*
帆布油畫／1577–1579
現藏於馬德里普拉多國家博物館

人算不如天算。菲利普二世最為倚重的西班牙畫家納瓦雷特（Juan Fernandez de Navarrete, 1526–1579），曾在義大利學藝並成為提香的弟子，竟然在一五七九年春天辭世。那時，埃斯克利亞爾正有大量的裝飾工程尚未進行。蒙塔諾便在合適的時間、合適的地點提醒國王，曾經身為提香助手的多米尼克斯・格雷考正是代替納瓦雷特的不二人選。

　　水滴石穿，蒙塔諾的計畫一步步實現，一五八〇年四月二十五日，菲利普二世正率領大軍前往葡萄牙平亂，就在這戎馬勞頓中，國王居然修書一封，派人飛騎送往埃斯克利亞爾，在信中國王跟他的秘書葛茲特魯（Martin de Gaztelu, 1535–1598）說，他要多米尼克斯・格雷考為埃斯克利亞爾教堂中的一間禮拜堂繪製一幅祭壇畫：「你們把錢準備好，記得要滿足這位畫家所有的需要，尤其是要記得準備大量的群青（ultramarine）……」國王這樣說。葛茲特魯收到信，明白國王對那幅畫已經有了腹稿，不敢怠慢，馬上分頭安排。他自己則趕往庫房，查證青金石的存量。這東西極為昂貴，有了它，才能有「大量的群青」……。

　　如此這般，一五八〇年五月十一日，埃斯克利亞爾的管

事先生就順理成章地來到了托雷多，來到了多米尼克斯的畫室，不但帶來了委託，還帶來了兩百金達卡特作為預付款，商請畫家為埃斯克利亞爾教堂聖摩瑞斯（St. Maurice）禮拜堂繪製祭壇畫，題材自然是聖摩瑞斯殉教的故事。多米尼克斯面對著管事先生興奮的喜容，笑了笑，點了頭，表示會接受委託。管事先生高興得很，當天便回到埃斯克利亞爾，向蒙塔諾覆命。

晚飯後，多米尼克斯同普雷沃一道在街頭漫步。看到一座建築的柱廊用了被拉長的人體雕塑，非常的優雅，忍不住站在那裡仔細地看了又看。返回畫室，翻開在威尼斯繪製的素描，很快就翻到了那些深具法蘭西風格的廊柱，飄飛的衣裾下面那些看起來「比例完全不對」的人體，妙不可言。那種修長有著無與倫比的美感，一種向上延伸的需求，像哥特式建築的尖頂，向著高空探去，極力要接近天堂。是的，盡一切力量減少濫殺無辜的聖摩瑞斯是最接近天堂的聖人。

主意打定之後，多米尼克斯開始設計畫稿。這幅恢弘的畫稿深得蒙塔諾喜愛，但他清醒地認識到，這幅作品不一定能夠得到菲利普二世的青睞。「讓它完成，讓它能夠留在國王

的宮中，留待將來⋯⋯」蒙塔諾打定主意，謹慎行事。因此，
在同年九月二日，多米尼克斯同普雷沃得到了第二期款項，
另外兩百金達卡特。祭壇畫工程順利向前推進。

《聖摩瑞斯殉教》*The Martyrdom of St. Maurice*
帆布油畫／1580–1582
作為國寶，現藏於埃斯克利亞爾聖羅倫索皇家修道院

作品之恢弘，布局之嚴謹，色彩之明麗在當年的西班牙，極為罕見。
畫面正中聖摩瑞斯正向同僚解釋祂所做的選擇，身後旌旗飄揚，兵士
們列隊盤旋而下，最終在畫面右下角進入殉教現場，人頭落地。高空
中，天使們高舉荊冠喜慰無限，聖摩瑞斯及其士兵們的犧牲免除了生
靈塗炭。

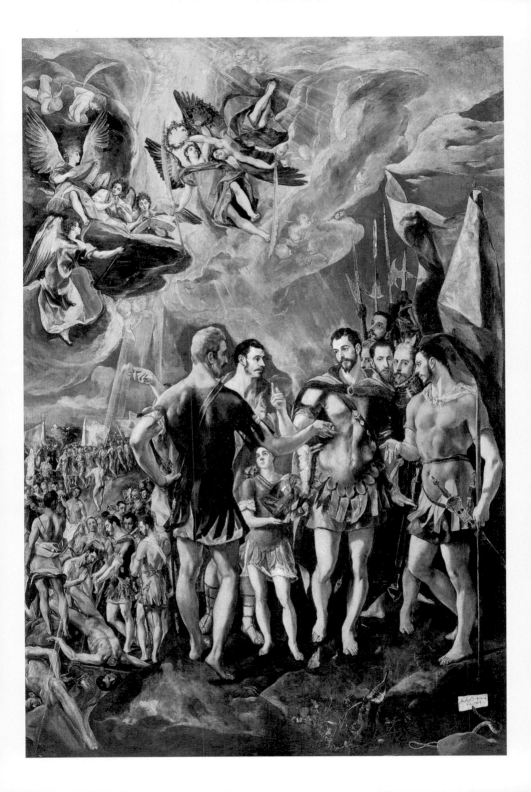

西元三世紀，基督教傳播的時期，摩瑞斯和他的軍團受命屠殺不肯皈依的民眾。摩瑞斯抗命，表示身為上帝的僕人，不能濫殺無辜。當時，軍隊抗命要受到「十殺一」的懲罰，每十人抽籤一次，中標者須得獻上頭顱。摩瑞斯寧可受罰而不肯屠殺民眾，殉教的事蹟便這樣發生了。殉教聖人聖摩瑞斯得到歐洲尤其是北歐的廣泛崇敬。多米尼克斯用了一些群青，放在摩瑞斯和同僚的衣著上，也放在空中的彤雲與天使的衣袍上。他使用了不同的色彩來繪製近處的花草，以示復活。他更以天光直射下界來宣示宗教的慈悲為懷。深心裡，他期待菲利普二世也是一位慈悲為懷的明君，因為他正在幫助一位雅典少年脫困。一邊繪製聖摩瑞斯的殉教，一邊走上法庭擔任少年的口譯員，對抗異端裁判所對這少年的指控。內心的悲憤自然流露到了畫布上……。

一五八二年，來自雅典地區的十七歲農家少年考崁鐸（Micael Rizo Calcandil），到了托雷多，因為語言不通，因為對天主教的種種規矩完全不懂而獲罪，被送上了宗教異端裁判所的法庭。待多米尼克斯看到這位希臘少年的時候，他已經被折磨得形銷骨立。從五月到十月，多米尼克斯九次出

庭為少年擔任口譯，一再清楚告訴庭上，希臘雖然被鄂圖曼佔領，少年在家中所受教育乃東正教。少年渡海來到西班牙，正是因為無法接受回教統治而來到天主教國家云云。庭上終於承認少年無辜，予以釋放。異端裁判所的鷹犬們為了這件事便又盯上了多米尼克斯，於是，在西班牙所度過的歲月裡，多米尼克斯・格雷考有多次步入法庭的經驗，卻都能全身而退。被後世學者譽為「特立獨行的智者」。

少年被釋放後，驚魂未定。多米尼克斯看著這俊美的少年，心生憐惜，勸他到威尼斯去投靠希臘聖喬治堂，給了少年足夠的盤纏，親自送他上了一條希臘貨船，這才返回托雷多畫室接續尚未完工的聖摩瑞斯殉教圖。

一五八二年十一月六日，多米尼克斯與普雷沃一道親自將作品送到了埃斯克利亞爾，管事先生同修士們熱情地接待了畫家，奉上一百金達卡特，跟畫家說，國王還在葡萄牙，尚未返回。待國王回來見到這麼壯觀的作品一定歡喜，那時我們一道來歡慶作品的成功……。埃斯克利亞爾不是甚麼好地方，多米尼克斯沒有留宿，交了畫作連夜返回了托雷多。

事情到了一五八三年才見分曉。菲利普二世於二月十五

日班師回朝。賞畫儀式訂在了四月二十六日。這一天，多米尼克斯隻身來到了埃斯克利亞爾。蒙塔諾見到了四十歲出頭的多米尼克斯，很喜歡，但他清楚地知道，等待這位異鄉人的不會是甚麼好消息，所以，談藏書、談希臘哲學，沒有談到畫，甚至沒有談到藝術。多米尼克斯何等聰慧，心中有數，對蒙塔諾的愛護有加表達了感激之情。

果真，菲利普二世對這幅作品沒說任何的好話，但他極精準地看出「人體的比例有問題」，不明白畫家為甚麼「遠離了真實」。

「為了藝術！」多米尼克斯心中吶喊，臉上卻不動聲色，緩步走出宮殿。大門外，蒙塔諾送上了沉重的錢袋，裡面是尾款三百金達卡特。至此，《聖摩瑞斯殉教》之潤筆八百金達卡特全部付清。

管事先生與修士們送多米尼克斯登上馬車，他們都知道，這一次是真正的道別，畫家不會再來，心裡頗為感傷。

管事先生返回埃斯克利亞爾，蒙塔諾在圖書室門口等他，管事先生感謝蒙塔諾大人善待多米尼克斯，將三百達卡特預先留出來，要不然，帳房一定鬧個不休，不肯付清這筆款子，

因為國王對作品並不中意。

　　蒙塔諾沒有接下去，只是要管事先生負責將多米尼克斯這幅作品同另外那一幅《以基督之名祈禱》一道送進一間少有人知的儲藏室典藏。乘此機會，管事悄聲問道：「大人花費重金修建這一密室所為何來……」蒙塔諾沉聲答道：「為了西班牙。」

　　宮殿裡人聲鼎沸，埃斯克利亞爾一個僻靜的所在，管事同修士一道將多米尼克斯的兩幅作品送進嚴密的儲藏室，蒙塔諾親筆將作品記錄在檔案裡，為西班牙留下了珍貴的藝術遺產。

　　多米尼克斯遭此挫折，並沒有任何時間來得及深想。返回托雷多，將錢袋交給了普雷沃，就去對付一幅肖像畫，這是一位權貴人士家人的委託，身為卡斯提亞議會成員（Council of Castile）的紅衣主教費爾南多・德格瓦拉（Cardinal Fernando Niño de Guevara, 1541–1609）一人之下萬人之上，權勢極大。多米尼克斯用寫實的辦法來處理這一件委託，卻生出了事端。宗教裁判所的鷹犬們嗅出了味道，卡斯提亞議會效忠西班牙王室，集立法司法於一身，在

收復格拉納達、驅趕摩爾人的行動中居功厥偉。那希臘畫家肯定是別有用心，竟然將主教大人紅色聖袍之下的白袍鑲上了蕾絲花邊，聖袍的袖口也露出了耐人尋味的花邊，袍裾之下竟然是一雙棕色的皮鞋。這是甚麼意思？難道不是為新教張目嗎？

一張傳票將多米尼克斯招進了法庭。多米尼克斯是名人，主教更是聲名顯赫，因之這一趟對簿公堂吸引了很多人的視線。面對這滑稽的指控，多米尼克斯心平氣和回答：「肖像作品，無非是畫出我的眼睛所見而已，不增也不減。」當庭釋放，多米尼克斯在觀眾的大笑聲中優雅地踱出法庭。法官怒斥灰頭土臉的異端裁判所官員：「簡直荒謬！你們正經事不做，去找那畫家的麻煩！」

事情沒有完，這位主教大人竟然在世紀末成為宗教異端裁判所的審判官，那個時期，異端裁判所大開殺戒，作惡多端。一六○○年，主教大人將要升任樞機主教，為了慶祝，家人殷勤地商請多米尼克斯再為主教畫像。這一回不但有花邊，而且有眼鏡。眼鏡這個東西是科學的產物，西班牙尊崇唯一宗教，嚴拒改革，拒絕科學，堅持走抱殘守缺的中世紀

老路，因此在高階神職人員的肖像上絕對不會出現「眼鏡」這樣的新事物。異端裁判所捲土重來，又一次將多米尼克斯傳喚到案，要他對主教大人臉上的「那個東西」做出解釋。多米尼克斯面露微笑，簡單答說：「離開了那個東西，主教大人啥也看不見……」話音消失在轟然而起的笑聲中。多米尼克斯再次施施然離開了法庭，回家去了。

無論埃爾・格雷考對費爾南多主教的觀感如何，這幅肖像仍然是一幅傑作。藝術家並非只是畫他所看到的，也畫出了人物的性格與內心活動。主教生活奢侈，因其位高權重而無人敢非議。他的奢華，他對好東西的喜愛在畫面上一覽無遺。主教陰沉、長袖善舞的性格也被表現得非常清晰。尤其是主教的左手緊握扶手椅所顯示的內心緊張，深得藝術史家讚譽。圍繞著這幅畫衍生出的故事，更是藝術史上的奇葩。後世的人們欣賞埃爾・格雷考的藝術成就之時，也為藝術家的機敏、聰慧、勇敢與沉著喝采。

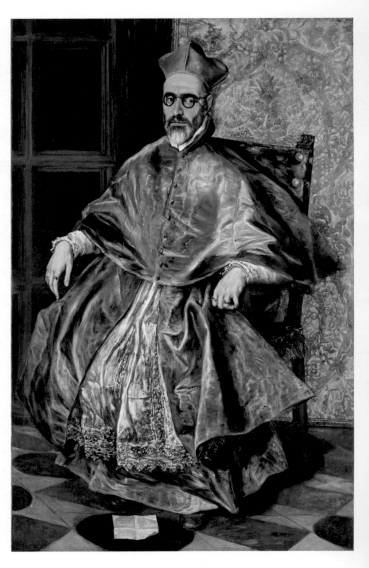

《一位樞機主教》*A Cardinal*
帆布油畫／1600
現藏於紐約大都會博物館
（New York, The Metropolitan Museum of Art）

一五八三年主教肖像風波的源頭在一五七八年,《掠奪聖袍》的驚人成就引發的委託中,也有肖像。荷瑞尼瑪故去之後那個蕭瑟的秋天,多米尼克斯陷入情緒的低谷。畫室裡來了一位客人,一位佩長劍,身穿黑色勁裝,白色皺領完美無瑕,儀表堂堂的貴族。他以手撫胸,誠懇地表達了他對荷瑞尼瑪的哀悼、對畫家的同情。他從綴有花邊的袖口伸出的右手修長、美好。五指微張,按在胸前,狀極誠懇,而非虛應故事。他那雙大眼睛所流露出的情感那麼真摯、溫暖。瞬間,多米尼克斯捕捉到了繪製肖像所需要的全部元素。一五七九年初,《以手撫胸的貴族》肖像一氣呵成,悄悄地移出了多米尼克斯的畫室。這幅肖像的精采卻聲名遠播。因此,費爾南多主教的家人一再商請畫家繪製肖像,導致了後來發生的許多故事。

這位貴族的尊姓大名,沒有人知道。但是,多米尼克斯‧格雷考卻同他保持了長久的友誼。在多米尼克斯可能受挫的時候,以手撫胸的貴族會適時出現,他帶來的理解、溫暖無與倫比。朋友們問起的時候,多米尼克斯總是說,這位貴族是上帝的使者,帶給人間祥和。在他的深心裡,更確切地說,

這位貴族是神的使者，在人間關照著被神遺落的兒子。這種話，多米尼克斯自然不會說出口。

　　一五八三年，多米尼克斯從法庭返回家中，在客廳裡等他的便是這位貴族。他優雅地站起身來，以手撫胸，眼睛裡流露出的關切已經讓多米尼克斯感覺情緒正在平復。他說：「您受驚了……」話音未落，多米尼克斯已經笑出聲來。兩位朋友開心地出門吃飯去了。普雷沃看著他們的背影，心想，幸虧有他，這位從天上掉下來的騎士。有了他，多米尼克斯就能夠忘記馬德里，忘記異端裁判所，在托雷多安下心來繼續創作。

《以手撫胸的貴族》 *Nobleman with His Hand on His Chest*
帆布油畫／1579
現藏於馬德里普拉多國家博物館

神秘的貴族騎士以他的理解、坦誠、關切贏得了藝術家長久的信任與友誼。身為異鄉人、邊緣人的埃爾·格雷考從他那裡得到的溫暖無以言說，支撐著他度過許多艱難的時刻。藝術家在這幅作品裡使用暗色背景，彰顯了貴族的明亮，表達了他對前輩畫家丁托萊托的敬意。工筆描繪貴族的儀容、衣飾、劍柄，使用的正是拜占庭藝術的細膩技法。埃爾·格雷考充分展現貴族騎士的貴氣、智慧、仁慈，同時在畫作中表達了自己對於這位友人的感激之情。這幅傑作對於西方現代藝術影響深遠。

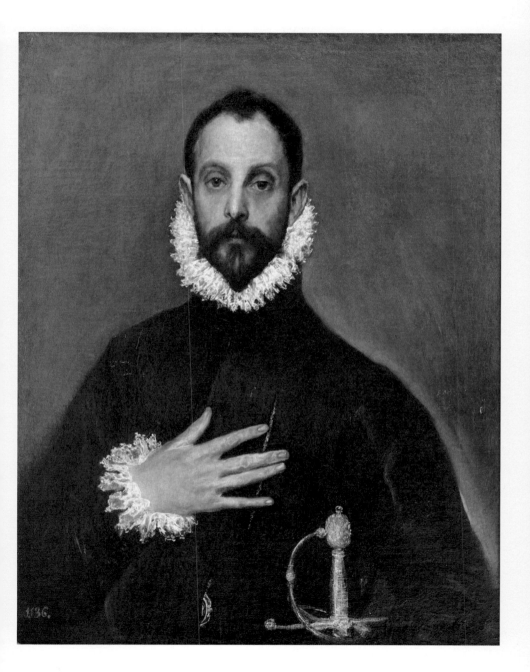

XI. 團　圓

　　一五八一年，已經完成四年的《掠奪聖袍》在托雷多主教堂被熱烈地討論，到底要付畫家多少錢才算合理成為主要的議題。圍繞著這個議題，主張少付錢的一派又在畫作本身上做文章，希望找出要畫家修改之處，如果畫家不肯修改，畫價就要大幅下降。主張馬上付清尾款將畫作迎回的一派據理力爭。討論變爭論，氣氛緊張。最終，吝嗇的司庫們佔了上風，多米尼克斯極不情願地接受了不像話的畫價，交出了作品，卻將司庫們的各種批評置之腦後，沒有在畫作上改動一絲一毫。

　　一五八三年，與馬德里埃斯克利亞爾恩斷義絕，多米尼克斯心裡極為傷感。雖然托雷多主教堂極對不起自己，但總是不要翻臉才好，更何況風燭殘年的卡斯蒂亞執事一直為自己力爭……。想到這一對善良的父子，多米尼克斯決定委曲求全。

　　一五八四年，一直為多米尼克斯奔走的卡斯蒂亞執事與世長辭，臨終，他託付了主教堂繼任者裴瑞斯（Juan

Bautista Pérez, 1537–1597）。這位新的執事是一位真正的學者，精通阿拉伯、希伯來、希臘經典，掌管著主教堂的藏書與藝術品。這樣一位學者自然與多米尼克斯投緣。但他敵不過主教堂的司庫們，他只能拿到很少的錢來邀請多米尼克斯為《掠奪聖袍》設計畫框與雕塑，但他堅信，只有畫家自己的裝潢設計才能使得這幅作品得到最好的呈現。為了裴瑞斯的理解，為了已經辭世的卡斯蒂亞老人，雖然酬勞菲薄，多米尼克斯還是接受了，而且馬上展開了設計。

聖伊鐸方索（St. Ildefonsus, 607–667）是學者、宗教文學的著名作家，堅定推崇童貞聖母之神性。祂是托雷多的保護聖人，祂從聖母手中接受舉行聖禮時穿著的無袖長袍祭披（chasuble）是美麗的宗教故事。於是，多米尼克斯為托雷多主教堂聖器室設計了這樣的一座木雕，鑲嵌在《掠奪聖袍》的正下方，耶穌的聖袍被愚眾剝奪，聖伊鐸方索從聖母手中獲得華貴的祭披，都與衣著有關，絕對符合聖器室更衣室的主旨。受難與祥瑞相輝映，更是可圈可點。裴瑞斯對於多米尼克斯的構想大為嘆服。於是在一五八五年七月九日與多米尼克斯簽約。

十六世紀末的西班牙，雕塑師們根據已經畫好的設計圖來完成雕塑，他們所得到的酬勞遠遠高於設計師。他們若是受邀製作畫框以及畫框上的雕塑裝飾，他們的收入也遠遠高於畫家。這種情形，多米尼克斯是知道的，但他不知道情形會嚴重到何種程度。

參與這個工程的三位雕塑師年紀都不輕，都有相當的名望。他們被托雷多主教堂請來，卻從多米尼克斯手裡拿錢。一五八七年，整個裝潢工程完畢的時候，多米尼克斯欠著這三位雕塑師三百一十六達卡特。他自掏腰包，付清了這筆款項。他們一點也不感激，更不體諒，隨口說著那希臘人（El Greco）之無能。埃爾・格雷考這個「名字」不脛而走，表達了他們對這個不諳世事、沒有心機、不懂鑽營的外國人的厭倦：「想想看吧，多麼肥的差事！托雷多主教堂啊，那希臘人竟然弄不到錢！真是笑話……」他們這樣說。

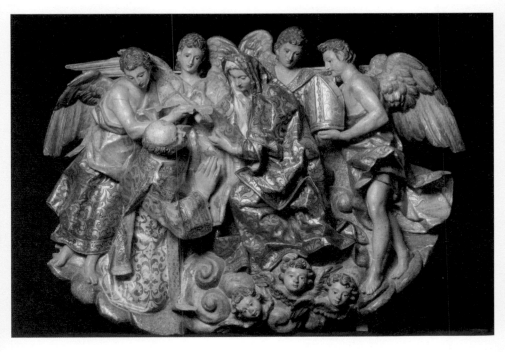

《聖伊鐸方索從童貞聖母手中接過祭披》
St. Ildefonsus Receiving the Chasuble from the Virgin
木雕／1585–1587
現藏於托雷多主教堂

歲月流逝，埃爾‧格雷考為托雷多主教堂聖器室所付出的心血只剩下畫作與這座木雕，畫框與其他的雕塑早已不知去向。畫作所散發的悲憫情懷與木雕所傳遞的祥瑞氛圍被現代的藝術史家推崇備至。有誰知道，埃爾‧格雷考當年所經受的煎熬。有誰真的了解，埃爾‧格雷考在這座木雕中寄託了怎樣的情懷，聖母所傳遞的慈愛中還包含著被真正理解被真正尊重所帶來的複雜感受。

多米尼克斯選擇聖伊鐸方索是有著深刻的原因的。聖伊鐸方索從未用過「聖母瑪利亞」這個稱呼，而永遠尊稱「童貞聖母」，甚至「我們的童貞聖母」。這樣的一件事情讓多米尼克斯感動流淚。因此，這座木雕所傳遞的內涵就豐富得多。

　　西班牙國王菲利普二世不喜歡內涵豐富的作品，喜歡一目了然，喜歡直接而簡單。一五八三年，他沒有採納多米尼克斯的《聖摩瑞斯殉教》，而是點名要義大利畫家辛辛納托（Romulo Cincinnato, 1502–1593）另起爐灶。國王頤指氣使：「簡單明快，大量的群青，要讓人一眼就看到人頭落地，心生敬畏！」來自藝術之都佛羅倫斯的畫家已經八十歲了，為了兒子們的前途，唯唯諾諾，戰戰兢兢，畫了一幅國王要的祭壇畫，大量使用了群青，殉教者的人頭滾落在觀者面前，甚至威嚴的天父也出現在畫作上方。毫無疑問，畫面黯淡、陰森、恐怖、令人生畏。這幅作品至今掛在馬德里埃斯克利亞爾聖羅倫索修道院聖摩瑞斯禮拜堂，成為辛辛納托幾乎是唯一的「傳世」作品。但這幅畫從來不是西班牙的國寶級作品，一五八四年八月三十一日，身為菲利普二世宮廷畫家的辛辛納托在作品裱幀完畢時只拿到五百五十達卡特，遠遠不

及多米尼克斯的「落選」作品來的昂貴。在後世藝術史家的論述裡，辛辛納托也從未成為義大利文藝復興時期的重要畫家。歷史真是無情到殘酷的地步。

一五八七年的多米尼克斯風聞了這個關於辛辛納托的故事，感傷不已，為這位老畫家惋惜。但他仍然有許多事情是完全不知情的。

菲利普二世是一位心機深沉的梟雄，多米尼克斯的畫作被他拒絕，卻被他最信任的蒙塔諾珍藏，他了解，蒙塔諾留下的東西在歷史上會有怎樣的地位。但是，國王對自己的美學品味信心十足，他不相信，拒絕那個希臘人會是一個錯誤。因此，他停留托雷多的時候，順道來過聖多明哥老修道院，看到過那個著名的大祭壇，也曾來到主教堂，看到為了裝潢而短暫停留在聖器室的大作品。他笑了，這麼複雜的作品，誰能夠看一眼就懂啊？若是看不懂，怎能像挨了一棍似的對神權、對王權生出敬畏之心呢？他對自己的品味很滿意。但他沒有干預蒙塔諾的典藏，反正埃斯克利亞爾有的是地方，藏得下千軍萬馬。

奸詐的主教堂司庫們看到了國王曖昧的笑，他們開心極

了。國王的笑可不是在讚許畫作，而是在肯定自己對多米尼克斯的否定是睿智的。換句話說，他們親眼得見國王不喜那希臘人。國王不是多米尼克斯的靠山！司庫們可以為所欲為了！多米尼克斯完全沒有想到，他在托雷多主教堂的慘痛經驗竟然與國王的美學需求有這樣直接的關聯。

多米尼克斯這幾年忙得很，他在辛苦工作，接受大量委託，籌錢。因為他的兒子小喬治到了要入學的年齡了，多米尼克斯同圭俄司夫婦商議，將小喬治接來家中，送他進最好的學校。多米尼克斯兩次為國王畫畫，帶回大筆金錢，他的朋友圭俄司夫婦因此很受街坊鄰里尊敬。圭俄司夫婦有自己的孩子，多米尼克斯樂意培養妹妹的孩子只會傳為美談。於是，小喬治就在「父母」的祝福聲中高高興興來到了「舅舅」的新家。他當然不知道，舅舅為了他日夜工作才得到足夠的錢租賃這樣一個美輪美奐的地方。

這是一所古老的貴族府邸，一座真正的宮殿建築，坐落在聖多默教堂的教區。一五八五年八月十五日，多米尼克斯同普雷沃搬了進來。九月十日，多米尼克斯同房主的帳房先生簽約，租賃這所大房子裡面的三組套房。這所大房子是世

襲貴族維列納侯爵（Marqués de Villena）的家族產業，曾經用來招待王公貴族。房子有著高高的穹頂，有著寬廣的社交空間。這樣的空間適合小喬治結交出身高貴的朋友，多米尼克斯這樣揣想。這座府邸離河不遠，離猶太社區也不遠。多米尼克斯不敢奢想兒子將來會接受多元宗教，但他相信，孩子的母親會有機會照看她唯一的兒子。

小喬治一踏進這所大房子的前門，就放慢了腳步。他會住在這裡，住在這個雕梁畫棟的宮殿裡。這件事情讓他覺得不可思議，高大沉重的門、軒暢的高窗，廊柱與穹頂都吸引了他的視線，迷住了他。走進自己的房間，他小心地碰觸雕花床頭、巨大的書桌。打開衣櫥的門，學校的制服、到教堂去的時候應當穿著的衣服、家常便服，都整齊地掛在衣架上，抽屜裡放置著許多的小皺領……。他的父親經營絲綢生意，他卻從來沒有這麼多不同種類的衣著。他知道，他的生活會有很大的改變。

靜夜，穿著潔白的睡衣，躺在鬆軟的枕頭上，小喬治睡了一會兒之後醒了，有點不知身在何處。好一會兒，他看到了門下流洩進來的光亮，便下床來，跟著光線走進舅舅明亮、

安靜的畫室。穿著襯衫跟小背心的舅舅正在畫畫，普雷沃不斷將顏料碟遞過去，將不同的畫筆遞過去，將燭臺移近或挪遠……。小喬治站在那裡，看著這一切，他明白，自己之所以能夠住在這裡，不是因為舅舅是有錢人，而是因為舅舅和普雷沃的辛勤工作。畫畫是辛苦的工作，他從來到舅舅家的第一天，就明白了這個道理。

　　多米尼克斯同普雷沃看到了小喬治，就放下手中的工作，微笑著。小喬治撲向他們，雙手抱住這兩個人，淚水滾滾而下。多米尼克斯抱起兒子，緊緊貼在胸前，熾烈的親情幾乎將他焚為灰燼。「我的一切都是你的，我唯一的兒子……」多米尼克斯在心中吶喊。普雷沃站在他們身邊，十分感慨，小喬治這樣懂事，真是多米尼克斯的福氣……。

　　從第二天起，小喬治成為普雷沃的小助手，放學以後，寫完作業，便來到畫室學習整理道具、洗刷顏料碟、磨製顏料。空閒了，便學習畫圖。同時，漂亮的小喬治很快便有了一種貴族子弟的氣質，很自然地成為多米尼克斯的模特兒。

　　多米尼克斯「一家三口」加上廚師一共四個人，全是男士。出現在教區教堂聖多默的時候，很引人注意。小喬治從

小在天主教教堂做禮拜，熟悉禮儀，循規蹈矩，很得教堂祭司們歡喜。

　　聖多默教堂有一個有趣的傳說，奧爾卡斯市（The town Orgaz）的市長岡薩洛（Don Gonzalo Ruiz de Toledo，卒於1323年）出身托雷多的貴族家庭，樂善好施，曾經大力支援財政困難的聖多默教堂。他去世的時候，被冊封為奧爾卡斯伯爵。他生前表示願意歸葬聖多默教堂，下葬之時，聖司提凡（St. Stephen）與聖奧古斯丁（St. Augustine）顯聖，親自參加伯爵的葬禮，將伯爵的靈魂迎上天堂。這麼值得驕傲的神蹟自然使得聖多默的主教們都希望能夠為伯爵營建一座禮拜堂。這個美好的計畫直到十六世紀才實現。令人欣喜的是，禮拜堂的建成與多米尼克斯的出現幾乎同時，差不多是另外一個神蹟。於是一五八六年三月十八日聖多默教堂執事與多米尼克斯簽約，請畫家為這個新建的禮拜堂繪製一幅帆布油畫作為祭壇畫，題材自然是這個不凡的葬禮。畫作須在當年聖誕節前完成。在畫面上一定要出現兩位聖者。將伯爵的遺體下葬時，一位抱頭，一位抱腳。畫面上，一定要有大量重要人物圍觀葬禮的進行。畫面上還要有上界，聖母子歡

喜迎接伯爵的靈魂……。預付金一百達卡特。

聖多默雖然不是大教堂，卻是古老的教區教堂，有著尊貴的地位，為禮拜堂繪製祭壇畫這樣的頭等大事當然不能從簡，與畫家簽約之外還設立了一個監管委員會，負責監督工程進度審核畫作決定酬勞多寡等等重要事宜。委員會的主席便是大名鼎鼎的門多札 （Don Petro Salazar Mendoza, 1550–1629）。一五八二年，多米尼克斯頻頻出庭，與異端裁判所的大員們周旋的時候就同這位顯赫的門多札打過交道，知道他有多麼難纏。但是，他絕對需要這幅祭壇畫，不只是為了錢，而是要實現他的藝術實驗，要實現他自己的心願，他已經成竹在胸。

多米尼克斯欣然受命。他要描繪團圓，他與荷瑞尼瑪、小喬治一家三口的團圓；他與所有善待他的人們的團圓。普雷沃欣喜地發現，他自己也出現在畫面上了。當然，馬努索斯、克里特的畫坊主人、路易斯、奧爾西尼、祖卡利、卡瓦羅比亞斯、蒙塔諾、裴瑞斯等人都在座，連提香的帳房先生、埃斯克利亞爾的管事先生與那位極有品味的修士都沒有漏掉。在天堂裡，克洛維奧、恰貢、卡斯蒂亞執事、艾爾法等

人也都一一在列。

為了畫作能夠順利通過，他必須妥協，將位高權重者收在畫作裡，給他們一個好位置，比方說聖多默教區大主教奴內茲（Núñez de Madrid），在畫作左側，成為葬禮的主祭，正在誦讀經文。當然，托雷多貴族門多札和他的朋友們，也都沒有漏掉。

多米尼克斯擅長繪製人物的高超技巧、拜占庭藝術的精緻細密，在這個時候，大放異彩。當時，沒有任何人真的能夠揣想藝術家在這幅作品裡所寄託的深情不下於酒紅色的克里特深海。

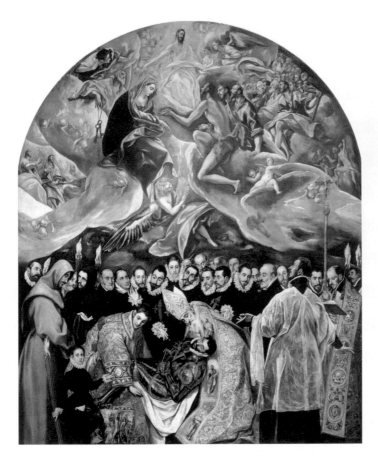

《奧爾卡斯伯爵的葬禮》

The Burial of the Count of Orgaz

帆布油畫／1586

現藏於托雷多聖多默教堂

面容與神情酷似荷瑞尼瑪的聖母，正在觀禮的藝術家本人，
離觀者最近的八歲的小喬治 ， 一家三口在這幅作品裡團圓
了。埃爾‧格雷考的手勢將食指與中指併攏成一個希臘字母
Δ，他的姓名的第一個字母。小喬治一手緊握火把一手指向
兩位聖人似乎在提醒觀者神蹟的出現。作品使用了埃爾‧格
雷考最擅長的祭壇畫設計，將拜占庭藝術發揮到極致，同時
大膽實驗人體比例的異化，增強了美感與神秘。

毫無疑問，這幅作品沒有引發任何神職人員的質疑。他們都精采無比地出現在畫面上，他們還有甚麼話說？門多札委員會的成員們左看右看實在挑不出毛病來，天堂與聖者無與倫比，托雷多的高官顯貴都被描繪得精準優雅。畫作順利通過，監管委員會進入下一個議程，要給畫家多少潤筆？有人說一千兩百達卡特，有人說一千六百也不算多。委員會自然採取比較便宜的。多米尼克斯二話不說，告上法庭，說他遭到不公正的對待。他心中有數，這幅祭壇畫從完成的那一天起就廣獲讚譽。為了設計裝潢，作品停留聖多默教堂只有三天，盛況空前。參觀者絡繹不絕，教堂得到大筆捐獻。

　　監管委員會大為尷尬，提議庭外和解。一五八七年五月三十日，《奧爾卡斯伯爵的葬禮》裝幀完畢，輝煌面世。六月二十日，多米尼克斯拿到一千二百金達卡特。但是，事情並沒有結束，聖多默教堂自此香火鼎盛。神蹟不再只是傳說，竟然逼真地再現於信眾面前。達官貴人們也成了聖多默的常客，因為在那數十人的群像圖上他們看到了那麼美好的自己。於是，一筆又一筆小小的「尾款」陸續抵達多米尼克斯的畫室，直到一五九〇年才告一段落。這些錢來得正好，團圓的

內容將要更加豐富了，馬努索斯正在前往西班牙的途中。多米尼克斯決定要租賃另外一個比較平實，馬努索斯會住得比較舒服自在的地方，同時也要設立畫坊、教授學生、應付巨大數量的委託。「埃爾・格雷考」這個名字現在有了不同的內涵，「那個希臘人真是不得了，畫兒畫得好，國王、教堂、貴族搶著要！你們想想看，那是多少錢啊，數也數不清！」人們這樣說。

XII. 鹹鹹的海風

一五八六年，祖卡利來了，從旅居兩年的馬德里來到托雷多，專程來看望好久不見的多米尼克斯。

夜深人靜，兩位好友坐在畫室裡促膝談心。他們談到了羅馬，談到了馬德里，談到了那個冰冷沉重的埃斯克利亞爾，談到心胸寬廣的蒙塔諾、睿智的蒙塔諾，也談到了國王菲利普二世的傲慢。

「你的偉大的作品不會寂寞，我的小畫兒和他們在一起……」祖卡利笑瞇瞇地告訴多米尼克斯：「你能想像嗎，我的作品竟然輸給了堤保蒂（Pellegrino Tibaldi, 1527–1596）……。好在，蒙塔諾給我的酬金還真是不錯，要不然，我這兩年簡直的白耽誤了功夫……」

多米尼克斯含笑不語，他想到了老畫家辛辛納托。

祖卡利眼光銳利，猜透了多米尼克斯的心思，直接地說：「我看到了辛辛納托那幅畫，真是悽慘，遵命作品要不得啊……」

多米尼克斯簡單截說：「老畫家有他的苦衷，他有兒子們

需要照顧……」祖卡利頗為感慨，老朋友還是那麼忠厚。

關於新作《奧爾卡斯伯爵的葬禮》，祖卡利嘆為觀止，他詼諧地讚嘆道：「因為這幅作品，小小的義大利畫家祖卡利不朽了！」自視甚高的老友能夠說出這樣的話，讓多米尼克斯深受感動。但是真正讓祖卡利感到震動的是聖者作品，單獨的聖者肖像。

面對著尚未完成的祈禱中的聖多明尼克 （St. Dominic, 1170–1221）畫像，祖卡利莊重地說：「這絕對是你最偉大的作品之一，我的朋友。這不是畫，是哲學著作，是神學的最高境界，是詩歌，值得永遠傳唱……」燭臺上的蠟油滴了下來，滴到了祖卡利的手上，他竟渾然不覺！多米尼克斯趕快拿過燭臺，為老友清洗被燙傷的手背。祖卡利深情地望著老友，說出了肺腑之言：「這是屬於你的，多米尼克斯。畫面上的人體比例異化是屬於你的獨門功夫，前無古人，後無來者。西班牙這塊貧瘠的藝術荒原上有了你，才有了超凡入聖的作品。你千萬不要把任何的閒言碎語當一回事，好好地進行你的實驗……」

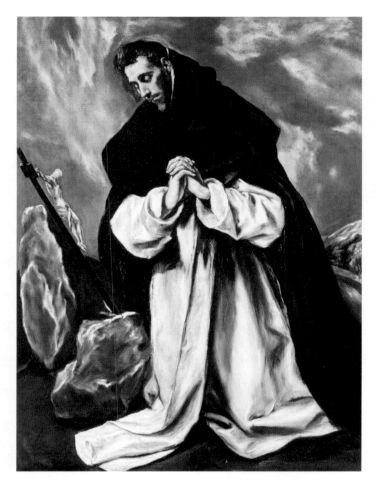

《祈禱中的聖多明尼克》*Saint Dominic in Prayer*
帆布油畫／1586–1590
現藏於馬德里普拉希多‧阿朗戈典藏
（Madrid, Placido Arango Collection）

作品之偉大，埃爾‧格雷考同時代義大利畫家祖卡利的讚譽
十分得體。聖多明尼克側對著十字架上受難耶穌的金色雕像
跪地默默垂目祈禱。聖者背後的天空高遠深邃，身邊巨大的
石塊年代久遠，遠處則是托雷多的風景線。遠古、信仰與現
實融於一爐。藝術家大膽地實驗拉長了聖者的上半身，使得
聖者更加偉岸，使得這祈禱雷霆萬鈞。

說到閒言碎語，祖卡利離開托雷多返回義大利之前，送給了多米尼克斯一套書，瓦薩里 （Giorgio Vasari, 1511–1574） 的著作 *Lives of the Eminent Painters, Sculptors, and Architects*。這部書的初版是一五五〇年，紀錄了三十多位作者認為優秀的義大利畫家、雕塑家、建築家的生平故事。祖卡利送給多米尼克斯的是一五六八年的增訂本，添加的內容包括了版畫藝術和威尼斯畫派。祖卡利說：「多半是閒言碎語，有空的時候，翻翻就是了，好玩而已，不能當真的。」

　　讀書人多米尼克斯卻沒有把這部書當作閒書來看，書中一個首次見到的重要詞彙震動了他，這個詞彙是「文藝復興」。對於多米尼克斯來講，這個詞彙的意義是復活、是重生。甚麼東西復活了、重生了？古希臘、古羅馬的藝術復活了、重生了。在這些畫家的筆下、在這些雕塑家的鑿子下，在這些建築家的設計圖上，在這些版畫家的刀具、鐵筆下、油墨中⋯⋯。他首先翻開的是有關米開朗基羅的篇章，確實的，瓦薩里的文字水分太多，他用極細的筆，用他熟悉的拉丁文在頁面空白處寫下他的觀察，他對米開朗基羅的敬意。之後，他翻到了有關提香的章節，他用筆記下了他所見到的

晚年的提香……。關於拉斐爾、丁托萊托與委羅內塞，他覺得瓦薩里並沒有掌握這幾位藝術家的特質，便洋洋灑灑地寫下了自己的觀感。最重要的是，拜占庭藝術對於藝術家們的深刻影響被多米尼克斯記錄下來了。

埃爾・格雷考沒有想到，瓦薩里雖然是一個沒有甚麼成就的畫家，但他的這部書卻幾乎是記錄義大利文藝復興時期眾多藝術家生平的唯一文本。幾百年來，無數藝術史家根據這部書去釐清許多歷史上的謎團。在他們收集史料展開研究的過程中，也發現了瓦薩里的大量謬誤。於是後來的版本就羅列出許多藝術史家的意見，註釋多於原來的文本成為這部書的一大特色。在浩如煙海的史料中，在無數信件、契約、帳簿、政府檔案、貴族世家藏品紀錄、教堂文檔、醫生診所病例資料、各種商業單據等等之中，也有埃爾・格雷考在瓦薩里作品上的眉批。正是這些眉批讓我們了解埃爾・格雷考的美學思想、他對前輩藝術家的觀感，以及他自己的相關行蹤與生活脈絡。

一五九一年，多米尼克斯離開了維列納爵爺的宮殿搬進了同在聖多默教區的一所民宅。兩棟房子的前門在幽深的巷

子裡，房子本身卻沐浴在晴陽之下。徵得屋主的同意，多米尼克斯施展他的建築長才，將兩棟房子連在了一起，連結的部分寬敞明亮，成為多米尼克斯畫坊的主體。

妻子病故，兒子們已經長大，已經在威尼斯安身立命，馬努索斯被傷痛、病痛所苦，決定接受多米尼克斯的邀請，搬來與弟弟同住。在途中，他停留威尼斯一段時間，幫助了兒子們，又置辦了一些禮物，這才渡海來到西班牙，來到托雷多。在他為多米尼克斯準備的禮物中有相當數量的黑海瑪瑙，那個時代珍貴的顏料之一。

馬努索斯同十三歲的少年喬治的初次見面非常有趣。喬治與普雷沃在畫室裡工作，馬努索斯在弟弟陪同下出現在畫室的時候，喬治親切地招呼「舅舅」。孩子好帥啊，馬努索斯滿心歡喜，便說道：「我是馬努索斯。小帥哥，你叫甚麼名字啊？」少年朗聲回答：「喬治・馬努・圭佤司」。馬努索斯人生經歷何其豐富，當然明白內中的玄機，不露聲色地拍拍少年的肩膀，很鄭重地說：「回家看望父母的時候，不要忘記替我問候，我同你父親是老朋友。」少年開心地點頭應允。

晚間，兄弟兩人在馬努索斯的臥室裡說話。馬努索斯這

樣開始：「孩子的母親一定是一位美麗、賢淑的女子⋯⋯」多米尼克斯黯然神傷：「孩子尚未滿月， 她就被瘟疫捲走了⋯⋯」兄弟默契，一切盡在不言中。

馬努索斯同普雷沃一見如故，他對忠心耿耿的義大利畫家滿心感激。普雷沃看著眼前杵杖而立滿臉風霜的馬努索斯，很難相信這個人比自己還年輕個兩三歲，戰爭和海上的生活真是催人老，普雷沃心痛地想。

一天，多米尼克斯在畫室工作，喬治上學去了，馬努索斯坐在小板凳上在庭園裡大樹下的背蔭處種植一些藜蘆（Hellebores），看到臉色灰暗的普雷沃走進門來，就招呼他坐下，倒水給他喝，問他遇到了甚麼難處。普雷沃坦言相告，一家人家買了聖者畫像，一再拖延付清尾款。今天登門收帳，又是空手而回。甚麼樣的人家呢？普雷沃告訴馬努索斯，一家小貴族，祖上留下來的錢已經不多了，仍然保持著排場，時時捉襟見肘。「但是欠錢不還總不是事。多米尼克斯工作得那麼辛苦⋯⋯」普雷沃皺緊了眉頭。

馬努索斯問清楚了餘款的數目，問清楚了那家人家的住處並不遠，就請普雷沃前頭帶路，他準備自己去收這筆小小

的款子。普雷沃看著馬努索斯笑微微的眼神就點了頭，把枴杖遞給馬努索斯，兩人一道出了大門。

石砌的街巷平整，走不遠，拐了兩個彎就到了那家人家敞開的門口，馬努索斯請普雷沃「回家去忙」，就逕直走了進去。普雷沃笑著回家去了。

帳房先生在帳房接待陌生人，問他來意。馬努索斯笑笑，說他是多米尼克斯大師的長兄。帳房馬上說，剛剛普雷沃已經來過……。話未說完，一個衣著光鮮的小男孩被高高的門檻絆住，直衝進門來。地上是堅硬的石頭，馬努索斯忽地一下丟開枴杖，疾步向前，張開雙臂護住了直跌下來的男孩。站在身邊的帳房先生看到了老人家遠遠伸出的手臂上有著可怕的傷疤，看到這「弱不經風」的老人在危急中竟然身手矯健地護住了主人的公子，連聲稱謝。那男孩是來拿錢的，拿到錢就蹦跳著跑出去了。混亂平息，帳房先生小心地問道：「您的手臂……」本來正在把袖子拉直蓋住手腕的馬努索斯聽到問話，索性捲起袖子將那長長的、猙獰的傷疤露了出來，讓目瞪口呆的帳房先生看個仔細。然後，他閒閒地說道：「勒班陀海戰，甲板上的近身搏鬥慘烈啊……」

天吶，勒班陀戰役的老英雄就在眼前！帳房先生忙不迭請馬努索斯坐下說話，送上水酒，送上錢袋。馬努索斯舉杯淺酌，打開錢袋，一五一十數將起來。錢數對，馬努索斯對帳房先生笑笑，慢條斯理把錢袋收好。然後，從懷裡摸出一枚銀幣放在帳房先生手裡，誠懇說道：「初來乍到，交個朋友……」

這一天，帳房先生攙扶著馬努索斯，將他送回家，兩人站在多米尼克斯的大門口還說了好一會兒話，簡直像是親密無間的老朋友。

瞬間，鄰里們都知道了，多米尼克斯大師的兄長馬努索斯從克里特來了，他是勒班陀戰役的英雄，在血戰中身受重傷。這位老人家慷慨、仗義，十足英雄本色……。於是，招待周全的「故事會」便時常舉行，克里特勇士們的傳奇在托雷多的巷弄裡飛揚起來。

普雷沃是最直接的受益人，小教堂、小貴族、小商人們買了多米尼克斯畫坊的作品都能及時送上潤筆，再也無須普雷沃出馬追討。

自從馬努索斯來到托雷多，多米尼克斯被溫暖、濃烈的

親情所包圍，家鄉話從心底裡翻湧出來，那種幸福無法用言語來形容，他用畫筆繪製了多幅美麗的作品，以神聖家庭為題材，這才緩解了那濃密、熾熱的情感。

喬治也喜歡這位身經百戰的舅舅，他陪著舅舅去探望父母，坐在一邊聚精會神聽父親和舅舅講古，度過許多美好的時光，舅舅身上總會飄散出海風的味道，鹹鹹的，非常溫暖。在家裡，喬治也喜歡聽舅舅講故事，那許多的故事將他帶到了古老的、遙遠的克里特。喬治也學會了將藜蘆的葉子搗成醬，敷在舅舅受過重傷的手臂上、肩膀上。可以止痛，舅舅說。於是，所有的故事都有了近在眼前的落腳處，喬治就在這香香的味道裡看到了戰爭、看到了歷史、看到了壯麗的人生，一天天地長大了。

家和萬事興。一五九一年十一月二十六日，位於西班牙中西部名城卡塞雷斯（Caceres）的塔拉維拉（Talavera）教區教堂派了一位修士來到托雷多，專程拜訪多米尼克斯。修士帶來了教堂執事的一封信。執事出身瓜達魯佩（Guadalupe）修道院，修士謹慎地補充說明。

多米尼克斯知道，瓜達魯佩的老修道院是皇家聖地，雖

然路途遙遠沒有埃斯克利亞爾那麼方便，但其歷史卻遠遠早於埃斯克利亞爾。

塔拉維拉教堂執事在信中以優美的文辭懇切商請大師為教堂繪製一幅祭壇畫，主題是對童貞聖母的歌頌。雖然只有一封信而已，多米尼克斯卻馬上就點頭應允了。奉上了沉重的錢袋，「這是預付款項，尾款在取到畫作時一次付清。」修士誠懇說明。

多米尼克斯也用優美的文辭回信，誠懇表示接受委託，並在一年之內完成作品。修士接受了馬努索斯同普雷沃熱情的接待，吃飽喝足，恭敬接過多米尼克斯的回信，仔細收好，歡喜道別，上馬回卡塞雷斯覆命。

多米尼克斯年少之時，便深深愛上德意志藝術家杜勒的版畫作品，他要用即將開始的這一幅祭壇畫表達他對杜勒的敬意。

這一回，在畫室裡看著多米尼克斯繪製祭壇畫的觀眾多了兩個人。馬努索斯和圭佤司兩位老友並肩坐在長椅上，屏息凝神看多米尼克斯作畫，當被加冕的聖母的面部輪廓出現在畫布上方的時候，圭佤司淚流滿面。馬努索斯緊緊握著老

友的手，輕拍他的肩膀，安慰著他，一邊在心裡想，「果真端莊美麗，氣質非凡……」也就是在這個時候，馬努索斯明白了多米尼克斯畫筆所描繪的聖母正是以喬治的母親、圭低司的妹妹，多米尼克斯心目中端莊美麗的荷瑞尼瑪為藍本的。

《童貞聖母加冕》*The Coronation of the Virgin*
帆布油畫／1591–1592
現藏於西班牙卡塞雷斯聖母瑪利亞瓜達魯佩皇家修道院
(Caceres Spain, Royal Monastery of Santa Maria of Guadalupe)

童貞聖母在天家接受天父與基督加冕，聖者們在下界觀禮。聖母沐浴在金色的祥光裡，化作白鴿的聖靈翱翔於祥光之中。於是，聖三位一體與童貞聖母加冕兩個主題同時出現在畫面中，尊榮無限。如此作品自然被教堂歡喜接受，也被歷代信眾崇拜。聖者殉教滴出的鮮血以及聖杯中的酒液，真切動人，讓後世藝術家陷入揣想，埃爾‧格雷考與同期義大利藝術家卡拉瓦喬（Caravaggio, 1571–1610）異曲同工，可不知何種機緣使然。

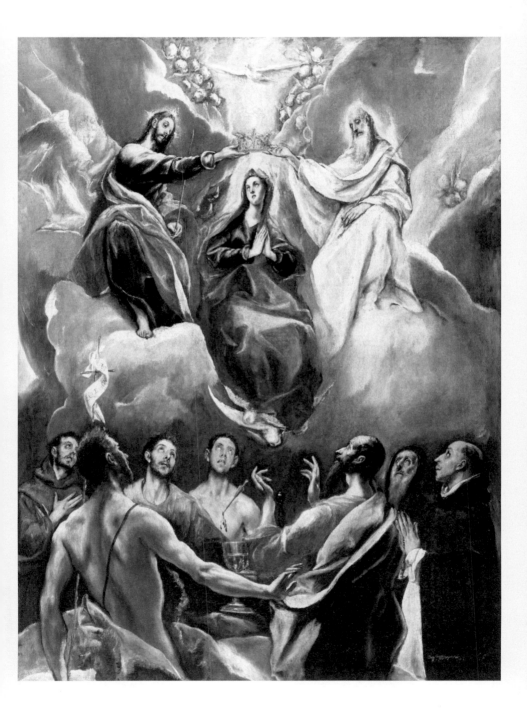

一五九一年，菲利普二世來到托雷多，沾沾自喜於自己的美學標準。多米尼克斯對國王的行蹤毫無興趣。他絕計想不到，此時此刻他全身心投入的這幅祭壇畫最終成為瓜達魯佩皇家修道院的珍貴典藏。而這家修道院因其歷史悠久，因其在藝術史、宗教史、戰爭史上無可取代的崇高地位而成為人類文明的重要遺產，得到了最為周延的保護。

XIII. 簡約與輝煌

　　國王沒有改變對於多米尼克斯畫作的看法。多米尼克斯的老對頭門多札卻在《奧爾卡斯伯爵的葬禮》完成之後，對多米尼克斯的觀感完全改變，不但對其作品交口稱讚而且對多米尼克斯大師非常尊敬，甚至在一五九五年穿針引線為多米尼克斯聯絡重要的委託。這就是托雷多塔維拉醫院委託多米尼克斯創作《神聖家庭》的由來。多米尼克斯從畫室裡選擇自己最滿意的一幅，細細地檢視，做了最為周全的潤飾，完成了委託。

　　塔維拉醫院是塔維拉樞機主教（Cardinal Tavera, 1472–1545）創立的教會醫院，集醫療、醫藥研究、教學、典藏於一身。在這個宏偉、寬廣、庭院深深的建築裡，有著相當數量的藝術品。埃爾・格雷考、丁托萊托、提香等人的畫作都在這裡得到極為周全的照顧。

　　自此，多米尼克斯得到塔維拉醫院高階神職人員的青睞與尊敬，幾年後，為這所醫院完成了更多的委託。

　　正如祖卡利所說，單獨的聖者肖像是多米尼克斯畫作中

的奇葩。十六世紀末，多米尼克斯的聖者肖像大放異彩，獲得許多信眾狂熱的喜愛，他們將聖者請到家中，在聖者面前祈禱，得到內心的寧靜，因此對聖者，對聖者肖像大師感激不已。就在這樣的氛圍裡，大量的聖者肖像隨同西班牙收藏者被運往美洲大陸。這是非常特別的一個現象，十五世紀末，航海家哥倫布（Christopher Columbus, 1451–1506）得到西班牙王室的支持航向東方，卻跨越了大西洋發現了新大陸。百年之後，住在西班牙的希臘藝術家埃爾·格雷考的作品因地利之便卻成為率先進入美洲大陸的歐洲藝術品。

在海上漂流數月才能抵達乾燥的土地，這樣一個現實問題使得畫作嚴密包裝成為巨大的課題。多米尼克斯和普雷沃盡可能妥善地包裝了畫作。之後又得到馬努索斯的指點，於是這個課題得到完美的解答。年輕的美國典藏了大量埃爾·格雷考作品，二〇一四年，這位希臘藝術家辭世四百年，紐約大都會博物館成功調集典藏於美國與歐洲的精采作品參與盛大展事，震動世界，帶來的迴響綿延不絕。

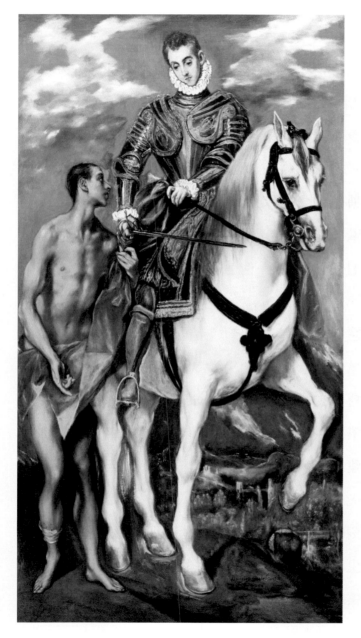

十六世紀末是埃爾‧格雷考極為忙碌的日子，藝術史家們都說那幾年他全力以赴完成最少兩座大祭壇所需的作品。事實上，他從未放棄自己的藝術實驗，富有悲憫情懷的聖馬丁割下披風為乞丐禦寒的善舉是人間溫暖的美景。埃爾‧格雷考在畫作中就佈局、線條、色彩、人體比例、人物表情所做的種種實驗為後代藝術家拓寬了視野。

《聖馬丁與乞丐》*St. Martin and the Beggar*
帆布油畫／1597–1599
現藏於美國華盛頓特區國家藝廊
（Washington DC, National Gallery of Art）

視野是多米尼克斯最重視的藝術元素。在他的畫坊裡，他永遠在告訴學生們，繪畫是視覺藝術，畫家的視野決定了畫作的諸多基本元素。觀者的視野則使得作品發生了某種「變化」，畫家的企圖心常常被觀者視若無睹，但畫家不應為觀者的觀感所動，如此才能走出自己的路，形成自己的風格，獨一無二的風格。他自己正好就是這樣的一位典範，有眼無珠的觀者哪怕是國王本人，他也不會因其觀感而改變自己的初衷。

　　多米尼克斯學養深厚，勤於讀書，也勤於在書冊上留下自己的意見。古羅馬作家、建築家、土木工程師、軍事設施建築師維特魯威・波利奧（Vitruvius Pollio，卒於 15 BC）在《論建築》*De architectura*（亦稱《建築十書》）中不斷闡明他對於建築的期待：堅固、實用、美觀。多米尼克斯不但心生嚮往，而且有著大量的補充意見。在多米尼克斯的意見裡有著深刻的哲學思考。比方說，何謂完美？多米尼克斯認為死亡是生命的完成，應當是人生的完美結局，正像夜晚是長日的完美結局一樣。

　　朋友們看多米尼克斯，總覺得他的視角與常人大不相同。

他們認為多米尼克斯有著一雙克里特的眼睛，看義大利藝術、西班牙藝術都會有截然不同的觀感。多米尼克斯總是溫和地笑笑，並不爭辯。他喜歡的是夜深人靜之時，讀書，與古人對話。他不但能夠暢所欲言，而且獲益匪淺。

在維特魯威《建築十書》上的眉批
(Annotations by El Greco in his copy of Vitruvius's *De architectura*)
1596／馬德里薩拉斯家族典藏 (Madrid, Salas family Collection)

維特魯威十冊拉丁文手稿在十六世紀初葉出現了義大利文版本，原作中的插圖在歲月的磨蝕中已經沒有蹤跡可循。 一千五百年後的版本納入了木刻版畫。埃爾‧格雷考藏書中的《建築十書》是義大利文本。我們現在看到的是藝術家在第三冊上寫了眉批的一頁。這一頁眉批用的是他最新的語言卡斯提亞語，也就是現代西班牙文的根源，而並非他最熟悉的希臘文、拉丁文、以及他比較熟悉的義大利文。由此我們可以知道，一五九六年，讀書人埃爾‧格雷考已經嫻熟使用卡斯提亞語文來表達他的美學觀念。

一五九六年十二月，多米尼克斯同馬德里的聖奧古斯丁神學院簽約，為神學院的禮拜堂繪製大祭壇作品。這座神學院與西班牙王室淵源極深，為阿朗戈的瑪麗亞（Maria of Aragon, 1482–1517）建造了一座禮拜堂。這位尊貴的女子貴為葡萄牙皇后，其夫婿是馬努爾一世（Manuel I of Portugal, 1469–1521），她死在里斯本（Lisbon），葬在里斯本。西班牙卻不能忘記她，因為她是西班牙公主，是伊薩柏拉一世（Isabella I, 1451–1504）與斐迪南二世（Ferdinand II of Aragon, 1452–1516）的女兒。因此這座禮拜堂以阿朗戈瑪麗亞公主的名字命名。這份委託要求多米尼克斯繪製七幅作品，三年內完成，潤筆六千金達卡特。神學院雇請著名匠人製作畫框與雕塑，但是敦請多米尼克斯修訂設計，以臻完美。

大祭壇分成三部分，每一部分有兩幅長方形大作品，最高處則是一幅四方形作品。整個祭壇散開後的今天，我們知道這幅四方形作品已經無跡可尋，但我們知道其題材是聖母加冕。因此，我們可以確定這一幅作品便是瓜達魯佩聖母瑪利亞皇家修道院祭壇畫《聖母加冕》上半部分的修訂新版。

大祭壇中心的兩幅作品，上面的一幅是《耶穌受難》，下面的一幅是《聖母領報》。大祭壇左側的兩幅作品，上面的一幅是《聖靈降臨》，下面的一幅是《耶穌受洗》。大祭壇右側的上部是《復活》。以上五幅作品現在都典藏在馬德里普拉多國家博物館。唯獨早年鑲嵌在大祭壇右側下方的《牧羊人前往馬廄朝拜聖嬰》現在典藏於布加勒斯特（Bucharest）的羅馬尼亞國家美術館。

　　這樣的工程自然不輕鬆。已經掌握繪畫技能的喬治在一五九七年主動加入多米尼克斯的畫坊工作，這一年他十九歲。如此這般。普雷沃就能夠勻出時間幫助多米尼克斯完成這項重大委託。馬努索斯看到多米尼克斯過於勞累，於是進入廚房，同廚師一道準備一日三餐，不但多米尼克斯與普雷沃受惠，喬治與畫坊學生也都每一天每一餐吃得心滿意足。廚師與馬努索斯也結下了深厚的友情。

《聖靈降臨》*The Pentecost*
帆布油畫／1596–1599
現藏於馬德里普拉多國家博物館

《聖經‧使徒行傳》第二章提到，復活節後的第五十天，人們聚在一起，聽到大風吹過的聲音，火焰從天而降賦予聖者語言能力，祂們開始用各種語言傳達福音。風聲的來源是化作白鴿的聖靈，祂衝決黑暗，帶來光明與希望。埃爾‧格雷考的畫面中心是虔敬感謝的聖母。每一位聖者頭上都有一朵火焰，祂們因此而得到更多的語言。身為語言學家的藝術家深知語言的力量、文化的力量，藉由畫筆，讓世代觀者獲得啟迪，而他自己則完成了一次光與影的精采實驗。

當年，人們看到這幅作品的時候，感覺到的是五旬節又稱聖靈降臨節帶來的歡欣鼓舞。隨著歲月的推移，人們漸漸了解整個畫面所表達的意涵是更加深邃的，於是有了一些迷惑，感覺其主題的神秘。後世藝術史家們卻覺得埃爾·格雷考的藝術實驗將環繞聖靈的強光與每一位人物頭上的光焰做出了區隔，使得光明衝決黑暗的過程更為莊嚴，更為壯麗。而在藝術家的深心裡，多元文化的並存是他的理想。這幅傑作歌頌的正是這理想實現的開端，是人類必須付出無數犧牲才有可能獲得的未來的理想世界。

就在緊鑼密鼓設計繪製阿朗戈瑪麗亞禮拜堂的同時，一五九七年十一月九日多米尼克斯來到一座新建的聖約瑟夫（Saint Joseph）禮拜堂簽約，這座禮拜堂的建築形式是典型的義大利帕拉底歐風格，多米尼克斯很熟悉，笑笑而已，沒有表示意見。他所接受的委託包括主祭壇的兩幅繪畫作品以及畫框與雕塑設計。

禮拜堂的祭司告訴多米尼克斯，猶太富商拉米雷斯（Martin Ramirez, 1499–1569）是一位放棄猶太信仰的虔誠天主教徒，而且是一位真正的善人。他希望人們想到他的時

候不會想到猶太教，而只會想到天主教，因此他要造一座禮拜堂，弘揚天主教教義，他自己也要葬在這座禮拜堂裡。禮拜堂在一五九四年年底落成，現在，他已經移葬到禮拜堂的一側，他的一位妹妹也已經故去了，葬在禮拜堂的另外一側。妹夫還健在，但他將來要葬在妻子身邊，因此整個禮拜堂的建築工程他都極熱心地參與。多米尼克斯當然明白，除了祭司們之外這位妹夫也有權對自己的設計說三道四。此時，多米尼克斯已經五十六歲，他只是笑笑，點點頭，沒有說話。

祭司很滿意，繼續說下去，拉米雷斯是一位黃金單身漢，身後留下了大筆的財富，除了修建禮拜堂之外，也拜託禮拜堂祭司將他的錢送給貧苦人，送給醫院。祭司大聲說，多米尼克斯的酬金會超過兩千金達卡特：「您的設計可以竭盡豪華，我們不缺錢。」祭司又小聲說：「拉米雷斯畢竟是猶太人……」在這大小聲之間，多米尼克斯聽出了端倪，心中有數了。他很溫和地跟祭司說，他的兩位助手普雷沃與喬治會到禮拜堂勘查一番，也會參與主祭壇設計。祭司笑說：「歡迎。」

這件委託將是多米尼克斯父子共同設計的第一件作品，

禮拜堂的保護聖人是聖約瑟夫，聖子耶穌的養父。作品以父子之情為基調是再好沒有了。於是，祭壇頂部作品主題選定聖母在聖者觀禮中加冕，大祭壇畫則是幼年耶穌感覺危險迫近雙手環抱養父聖約瑟夫尋求保護的動人主題。

兩座祭壇的工程同時進行，普雷沃同喬治忙得不亦樂乎。冬日午後，在多米尼克斯的畫室裡，畫家靜靜描繪聖約瑟夫慈祥的面容上不勝痛惜的表情，酷似中年的多米尼克斯自己。幼年耶穌的面容則酷似小喬治……。多米尼克斯沉浸在溫情中，沉浸在艱難的無奈中，一筆又一筆，他覺得留在畫布上的是他心頭滴下的鮮血，是一次次強嚥下去的淚水……。

坐在椅子上，厚厚的毛毯蓋住雙腿，馬努索斯漸漸地看出了畫中的意思，他用希臘文輕輕地開口：「你要等到甚麼時候，告訴你的兒子……」

多米尼克斯放下畫筆，面對著愛護自己、了解自己的長兄，也用希臘文輕聲回答：「我無法抵抗說出真相之後可能帶來的狂風驟雨，尤其不願見到有人藉機傷害喬治、再度傷害喬治的母親……」

馬努索斯點點頭，老淚縱橫。

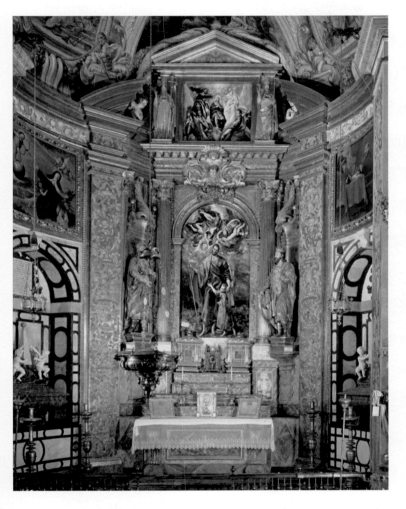

從這張圖片上，我們可以看到埃爾‧格雷考父子簡約、平實的大祭壇設計完全地融入了輝煌的巴洛克風格裝飾中。但是，畫作仍然具有強大的力量，以它的虔敬，以它所表現出的濃烈的被壓抑的父子之情感動著世人，成為一首交響詩。輝煌的背景中，平凡而深邃的情感釀成永恆的主旋律。

托雷多聖約瑟夫禮拜堂
(Toledo, The Chapel of Saint Joseph)
1597–1600

世紀交接，聖約瑟夫禮拜堂裝潢工程全部完成。西班牙巴洛克藝術家、著名的靜物畫家寇坦（Juan Sánchez Cotán, 1560–1627）所創作的裝飾令祭司們非常歡喜，他們當然希望聽到多米尼克斯的美言。多米尼克斯心知肚明，笑笑說：「輝煌而雅緻，甚好。」喬治完全不懂舅舅的讚譽來自何處，他來不及深想，全身心被畫面上的那一隻手所吸引，幼年耶穌的那一隻手，幾乎就在畫面的中心，那隻手差不多有成人的手那麼大，表達的內容相當複雜。養父對於幼年耶穌來講是唯一可以信賴的保護人……。喬治的心被一股思緒擂了一拳，很自然地將疑問的目光投向舅舅。

多米尼克斯注意著喬治的動靜，迎住了喬治的目光，親切地笑了笑，跟喬治說：「兩座雕塑跟柱形邊框搭配合宜……」直立柱形浮雕邊框是喬治的設計，喬治高興極了，暫時忘記了那隻有意思的手。

人們圍攏在大祭壇前，普雷沃正跟來客們解釋，兩座雕像是兩位國王，大衛（David）與所羅門（Solomon）父子。祭司們的眼神裡出現了一絲疑惑，兩位國王都是以色列王。普雷沃何其機警，他馬上心平氣和地指出：「聖約瑟夫是大衛

家族後裔。」大家都放下心來，面露微笑，點頭稱善。

　　大衛與所羅門是具有血緣的父子，聖約瑟夫卻是耶穌的養父，舅舅把他們放在一起的意思到底是甚麼？來不及深想，喬治已經在歡呼聲中被朋友們蜂擁著走出去了。

　　走在最後的是多米尼克斯同他最為忠誠的朋友普雷沃。普雷沃完全懂得作品深藏不露的情感。他是見過荷瑞尼瑪的，他看著喬治長大成人，他不止一次看到幼年喬治從圭伬司家的大門飛奔而出伸開雙臂撲向舅舅雙手抱住多米尼克斯，小小的身體懸在半空中的情境……。

　　兩位老朋友各懷心事慢慢地踱著步。走出大門前，兩人同時站住腳回轉身，兩人的視線不約而同地集中在畫面中心那一隻手上。多米尼克斯跟老友說：「從上往下看，小喬治的那隻手並不大，但是在我的心裡，它非常大，每一根手指都在指出我的責任……」

　　普雷沃用拉丁文回答：「大師，您盡到責任了。」

XIV. 寫　真

　　時序進入十七世紀，普雷沃已經是七十歲的人，許多的工作漸漸地轉移到了喬治的身上。普雷沃仍然是多米尼克斯最信任的人，也是畫坊真正的總管與帳房先生，這樣的狀況一直延續到普雷沃辭世。

　　馬努索斯病痛纏身，仍然忙著許多的事情，他聽說希臘同胞遭到鄂圖曼逮捕、凌虐，急火攻心，痛不欲生。多米尼克斯馬上籌措大筆錢財著可靠之人前往贖買，幾經周折，終於得以還這些希臘人以自由，並且助他們脫離了險境。雖然一切還算順利，但是，馬努索斯卻已經經不起這一番折騰，身體狀況越來越差。於是，安古洛醫生（Dr. Gregorio de Angulo, 1575–1621）便成了多米尼克斯家的常客，也成了這個家庭的好朋友。

　　多米尼克斯一直關注著喬治在繪畫技藝方面的發展，深心裡不敢抱著太大的期望，但他仍然藉著自己的畫筆來淡淡地表達著他的關切。他覺得，那也是他的責任的一部分。

年輕、英俊的喬治穿著整齊，一副準備出門作客的模樣。左手拇指套著調色盤，握著一堆畫筆，右手拈著一支畫筆，作繪畫狀。喬治的眼神望著畫家，似乎在說，我正準備出門，您真的要我畫畫嗎？畫面詼諧。埃爾‧格雷考施展他繪製肖像的高度技巧，逼真再現喬治心不甘情不願的調皮神情、白色大皺領與袖口花邊，以及修長優雅的雙手。

《喬治肖像》*Jorge Manuel Theotokópoulos*
帆布油畫／1600–1603
現藏於西班牙塞維亞美術館
（Seville Spain, Museo de Bellas Artes）

多米尼克斯只能畫出他自己對孩子滿心的愛意，卻無法畫出喬治對繪畫的熱愛，因為他清楚地知道，他畫不出那並不存在的東西。喬治的真愛是建築，而非繪畫，勉強不得。

　　無心插柳的多米尼克斯卻在喬治眾多的朋友中發現了一位真正熱愛繪畫的年輕人，他是崔斯頓（Luis Tristán, 1585–1624）。喬治忙著同女友約會、忙著結婚的時候，崔斯頓靜靜地坐在多米尼克斯身邊，看他作畫。終於，在一六〇三年，崔斯頓正式進入多米尼克斯畫坊，不是以學徒的身分，而是以助手的身分。多米尼克斯傾囊相授，崔斯頓勤奮好學。普雷沃最是開心，大師終於有了傳人。

　　崔斯頓出身藝術世家，繪畫基本功相當扎實，才華橫溢，資質極為聰慧。他勤於閱讀，熟悉多種歐洲語言，很得多米尼克斯歡心。

　　畫室裡，崔斯頓正在用心繪製聖者肖像，對於人體比例的異化，他沒有提出任何的疑問，那麼修長的雙腿，那麼筆直柔韌瘦削挺拔的上身，加上尋常比例的頭顱，「你不覺怪異嗎？」多米尼克斯親切問道。「噢，不是怪異，而是異常美好，祂們是聖人啊，細細長長的，多麼美麗……」崔斯頓雙

眼亮晶晶的，這樣回答他的老師。

多米尼克斯滿心的喜悅，在一幅風景畫裡得到了宣洩。

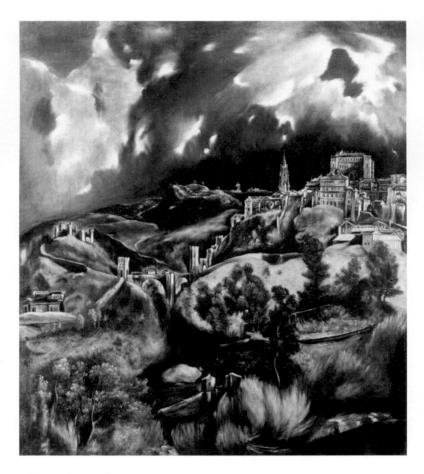

《托雷多風景》*A View of Toledo*
帆布油畫／1600–1604
現藏於紐約大都會博物館

中世紀的西班牙，風景畫不合天主教教規，因之，這幅作品在埃爾·
格雷考生前沒有離開他的畫室。我們可以相信，藝術家曾經多次潤
飾這幅作品，寄託他的哀傷憤怒無奈疑惑，以及喜悅，以及接踵而
至的失落。柏拉圖（Plato, 429–347 BC）的哲學思想、文藝復興與
巴洛克藝術的浸淫、拜占庭藝術的深刻底蘊成為這幅名作被藝術史
家們議論數百年的內容。對於透納（J. M. W. Turner, 1775–1851）、
塞尚、梵谷（Vincent Van Gogh, 1853–1890）、莫內（Claude
Monet, 1840–1926）諸君來說，這幅作品對他們的影響更是深刻。

多米尼克斯此時此刻沒有想到的事情很多，他實在是太快樂、太興奮、太忙碌了。他接到了一份重大的委託，西班牙東南部阿爾瓦塞特（Albasete）省維雅羅布列多市（Villarrobledo）的伊耶斯卡斯慈善醫院（Hospital de La Caridad Illescas）請他裝飾一座剛剛落成的禮拜堂。這一次，多米尼克斯、喬治、崔斯頓三人同行。委託書明言，請多米尼克大師與兩位助手共同負責完成該禮拜堂的全部裝潢工程，包括瑞特字在內的大祭壇以及側祭壇的設計、繪製、裝潢。繪畫方面，聖母領報、聖母加冕，聖子誕生（Nativity），慈悲童貞聖母（Our Lady of Charity）不可或缺。委託書還嚴格規定，這項委託必須在一六〇四年八月三十一日完成。

喬治最為興奮，馬上開始測量，他知道，大祭壇等等的邊框設計他絕對有份。四個側祭壇的面積卻深深吸引多米尼克斯的注意，他打定主意，要繪製一幅極為精美的聖伊鐸方索肖像。崔斯頓也很高興，他謹慎地環顧四周，看看自己在哪個方面可能好好出力……。

返回托雷多，設計、繪製草圖等等工作迅速鋪開。

一六〇四年早春，喬治同他的妻子奧法薩（Alfonsa de

los Morales，卒於 1617 年 11 月 17 日）喜獲麟兒加布里艾
（Gabriel）。小加布里艾三月二十四日在教堂受洗，安古洛
醫生擔任新生兒的教父。人逢喜事精神爽，多米尼克斯感謝
神，在他六十三歲的時候有了第三代。他租下了他喜歡的維
列納侯爵府邸，這一回，他租下整個建築物，包括二十四個
房間、寬敞的大廳。這一年的五月，全家喜氣洋洋地搬遷。

此時的多米尼克斯只有一件事讓他不能寬心，就是馬努
索斯的健康狀況，安古洛醫生已經無力回天，他誠懇地告訴
多米尼克斯，他只能用盡一切辦法減輕病人的痛苦，讓他能
夠走得安詳、寧靜。

馬努索斯並不寂寞，奧法薩每天抱著小加布里艾來陪他
說說笑笑，孩子帶給他莫大的快樂。普雷沃常常走過來陪他
回憶義大利與威尼斯。多米尼克斯請了希臘小樂隊來到家裡，
愛琴海音樂帶給馬努索斯無限慰藉。街坊鄰居都愛這位老人，
常常帶著紅酒、鮮花、點心來看望他……。

「最近的十三年，是我最安逸的日子，我要感謝你，也
要感謝普雷沃和喬治。」馬努索斯含笑道別。他跟喬治說的
一句話是他的臨終囑託：「你的舅舅也老了，你要好好照顧

他。」與肝膽相照的普雷沃，則不必多言，兩人之間的默契讓多米尼克斯感動不已。

一六〇四年十二月十三日，馬努索斯辭世，在聖多默教堂舉行儀式之後，安葬於聖克里斯托巴教堂（Church of San Cristóbal）墓地。這個地點離多米尼克斯的住處很近，多米尼克斯可以常常來到這裡，在修士們的陪同下，看望這位在他的一生中情感最為深厚的親人。

伊耶斯卡斯慈善醫院的委託被擱置了，直到一六〇五年八月四日才全部完工。崔斯頓親眼看到在這個家庭遭受不幸的時候，多米尼克斯和喬治怎樣廢寢忘食拼命工作。喬治多次奔到維雅羅布列多去，同匠人們研究、協商，力求整個工程完成得美輪美奐。

一六〇四年夏天，義大利畫家卡拉瓦喬在義大利畫壇引發的震動，他的革命性藝術創作，他的怪異行徑正陸續地風傳到了西班牙，成為致命的吸引力，吸引著崔斯頓前往義大利，前往米蘭、前往羅馬。但是他不能在老師辛勤工作的時候離開，他全力以赴協助老師完成委託，直到一六〇六年才啟程奔赴義大利。

多米尼克斯毫無察覺，家事與工作把他壓得喘不過氣來。在伊耶斯卡斯的這個委託裡，每一幅作品都是精品，但他最為心儀的便是他傾全力繪製的一幅聖伊鐸方索肖像。

《聖伊鐸方索》 *St. Ildefonsus*
帆布油畫／1603–1605
現藏於西班牙阿爾瓦塞特省維雅羅布列多市伊耶斯卡斯慈善
醫院 （Villarrobledo Albasete Spain, Hospital de La Caridad
Illescas）

在創作之時自然是源於藝術家對於這位尊崇童貞聖母的聖人之熱
愛，使得作品格外輝煌。但是後世藝術史家卻無法從畫作的華麗上
轉移視線，那條桌幃之華貴，桌上的書寫工具之精緻、典雅都不是
埃爾‧格雷考的尋常設計而是充滿了巴洛克風采。這樣富麗的描繪
是從哪裡來的？藝術史家展開了揣測與討論。其實，應該不難解，
埃爾‧格雷考筆力萬鈞，任何思慮所及都能夠表現在畫布上，不斷
創新的他有此「巧合」是很自然的。

一六〇五年夏天，工程已經完成，伊耶斯卡斯醫院卻不願付清款項，藉口作品未能如期完成而肆意將酬金壓到兩千四百三十達卡特。安古洛醫生擔任多米尼克斯的律師出庭為藝術家爭取權益。他是律師他也是醫生，他強調在親人亡故的情形下藝術家努力工作的實際情形，感動了法官，庭上裁決該醫院應當付給藝術家四千四百三十七達卡特。直到年底，醫院方面仍然繼續賴帳。事情傳揚出去，教皇派駐馬德里的代表親自過問，於是一六〇六年元月，法庭再次催促醫院結清帳目，此時的價碼已經增加到四千八百三十五達卡特。醫院再次繼續要賴，但是法庭認為在這個過程中藝術家的經濟損失已經造成，因此減免多米尼克斯畫坊所得稅。這是多米尼克斯移居西班牙三十年來，頭一次不用付稅。一六〇七年三月十七日，伊耶斯卡斯醫院總算給付多米尼克斯兩千零九十三金達卡特。興訟近兩年，所得低於原議。多米尼克斯默默接受了，因為他的心思已經完全不在這件不愉快的事情上，他的摯友，他忠誠的管理人，他的助手普雷沃在為他工作三十三年之後，走到了生命的盡頭。

多米尼克斯將畫架移到了普雷沃的臥室，在他的病榻旁，

繪製了極為美好的聖者肖像，聖彼得（Saint Peter, 1–67）與聖保羅（Saint Paul）。多米尼克斯無法忘懷，他親眼所見，馬努索斯在病榻上，普雷沃坐在他身邊，兩人之間的默契帶給整個空間的寧靜祥和。這是一幅寫真作品，描摹的是人間最美好的情誼。當馬努索斯的大眼睛出現在聖保羅面容上的時候，普雷沃笑了：「馬努索斯上過戰場，聖保羅也曾經是兵士……」當他自己的面容同聖彼得溫和、堅定的神情重合的時候，當他看到聖彼得身穿他自己最喜歡的黃色外衣的時候，普雷沃幸福而寧靜地闔上了眼睛。

兩位聖者是天主教世界最受尊崇的聖人。埃爾·格雷考曾經畫過多幅祂們的肖像，但是這一幅極為出色，原因自然是用來紀念藝術家生命中特別重要的兩個人，普雷沃與馬努索斯。他們都用自己的生命扶持愛護了埃爾·格雷考。這幅作品在藝術家生前沒有離開他的畫室。藝術家逝後，這幅作品曾長時間成為兒子喬治·塞奧托克普萊斯家族的珍藏。

《聖彼得與聖保羅》*Saints Peter and Paul*
帆布油畫／1607–1608
現藏於瑞典斯德哥爾摩國家博物館
(Stockholm Sweden, Nationalmuseum)

多米尼克斯厚葬了普雷沃之後，一六〇七年五月二十九日，喬治‧馬努正式接替普雷沃在多米尼克斯‧格雷考畫坊的職務，成為多米尼克斯事業的經營者，教導學生、聯繫委託、外出收帳的事務都落到了他的肩上，他對這一切勝任而愉快，忙忙碌碌，笑口常開。

崔斯頓從義大利寫了信來，對於普雷沃的故去，表達了誠摯的悼念之情。之後，便談到了他對於一幅畫的觀感。

「大師，您無法想像，我被這幅畫嚇壞了，死去的童貞聖母躺在粗糙的木板床上，聖母的手還是優雅的，只有這一個部分是優雅的，其他一切都腫脹，不堪入目。周遭環境陰暗、貧窮，畫中人物都沒有任何鮮明的色彩。我在一家慈善醫院看到這幅畫的時候，簡直目瞪口呆，但是周圍那些破衣爛衫的圍觀者都跪了下來，他們高舉雙手，呼喚著：『我們的聖母……』這幅畫是卡拉瓦喬出事逃亡前在羅馬最後的作品，真正具有巨大力量的作品。我無法相信，在大家都在爭相模仿拉斐爾的時候，竟然有這麼瘋狂的人創作出這種畫來。我的朋友跟我說，這是一種寫真，我還沒有明白他話裡真正的意思，我還要好好地探究一番……」

窗外，電閃雷鳴，暴雨傾盆。多米尼克斯陷入痛苦的思索，荷瑞尼瑪患病之後，必然容顏大改，但是在自己的心中她永遠美麗，自己的畫筆如實面對了自己的內心，當然也是寫真。　就像拉斐爾筆下的聖母永遠是他慈愛美麗的母親一樣……。我們的作品也有力量，也撼動人心，只不過，我們使用的是不同的方法，比較柏拉圖而已……。

　　一聲霹靂，房子深處，傳來小孩子受到驚嚇的哭聲，緊跟著，聽到母親安慰孩子的溫柔語聲。多米尼克斯隨手將崔斯頓的來信夾進一本書裡，這本書是瓦薩里那本書，書上已經寫了許多的批註。

XV. 金色的海面

　　如有神助。在至親過世、最出色的學生離開身邊、最信任的同甘苦共命運三十餘年的助手辭世的苦痛之中，一位修士出現了，他是聖三位一體信仰（Trinitarian Order）的著名講道者、修辭學家、詩人、西班牙國王菲利普三世（Philip III of Spain, 1578–1621）欽點講道者帕拉維奇諾（Fray Hortensio Félix Paravicino, 1580–1633）。當這位身穿白色修士袍、胸前懸著一條淺藍色淺紅色十字相交絲質綬帶、手裡拿著一本詩集的年輕人在路易斯陪同下出現在多米尼克斯面前的時候，藝術家忍不住闔上眼睛在心中用希臘語感謝神的眷顧，給他送來這樣一位不同凡響的人物。

　　此時，一六〇七年夏天，畫架上放置著一幅正在繪製中的聖伊鐸方索肖像。伊耶斯卡斯慈善醫院帶來的陰影，不愉快的心情，多米尼克斯需要用一幅作品來排遣，他選擇自己最心儀的聖人伊鐸方索。這一幅作品曾經是竇加（Edgar Degas, 1834–1917）的珍藏，最終飄洋過海，落腳美國首府華盛頓國家藝廊。

結束了最為禮敬的寒暄，帕拉維奇諾站在畫前，靜靜的，站立了很長的時間。他目不轉睛地注視著側頭向聖母傾訴著心中敬意的聖人，眼睛裡濛上了晶瑩的淚水。

　　路易斯和多米尼克斯都靜靜地陪著他，等著他回過神來。沒有想到的是，似乎有甚麼東西觸動到這位年輕人的第六感，他顫抖的聲音透露出內心的不安：「大師，您這裡有一幅作品，與他人的構想完全不同……」

　　多米尼克斯點點頭，走過幾個畫架，來到一個比較小的畫架前，輕輕揭開蒙在畫上的細布，這是一幅以「園中悲痛」為題材的作品。月夜，橄欖山上，追隨者們正在避風處毫無覺察地熟睡，羅馬人已經出現在路上，天光筆直下瀉，大天使端著聖杯前來報告凶信。即將受難的耶穌面對天使，雙手朝下，穩住心神。祂不在祈禱，祂也沒有展現內心的悲痛，而是認命地接受了現實，因為祂必定要走上苦路，無可逃遁。多米尼克斯沒有失望，年輕的帕拉維奇諾注意到了畫面上的橄欖樹，注意到了畫面邊緣盛開著的莨苕，那象徵復活的生命之花。

《耶穌在橄欖山》*Christ on the Mount of Olives*
帆布油畫／1590 年代晚期–1600 年代初期
現藏於英國倫敦國家藝廊（London, National Gallery）

這幅作品是同一題材、同一設計的再繪製，卻在埃爾・格雷考身邊停留的
時間很長。集中表現了他晚年的心境。他面對命運的坦然、他的宗教觀、
他對希臘的一往情深，都以最為自然的筆觸，流洩到畫布上。畫面左側，
明月之下，風景線婉約旖旎，羅馬士兵舉著火把正在逼近前來，劇場布景
般的效果與透視的所謂「不確定性」對於後世藝術家影響甚鉅。

「您是我所見到、所聽聞唯一這樣描繪基督受難前最後一次祈禱的藝術家。對不起，請您原諒我的語無倫次……」二十一歲起就在歷史悠久的薩拉曼卡大學（The University of Salamanca）教授修辭學的帕拉維奇諾，注視著畫面右上方那一束來自上天的光芒說出了他的想法。唯一，那是極高的讚美。多米尼克斯感覺欣慰。

客人們離去之後，多米尼克斯繼續在畫室作畫。義大利裔、在馬德里出生的帕拉維奇諾雖然是高階神職人員，卻極富詩人氣質，給多米尼克斯留下極為良好的印象，心情不錯，也就工作得稍微長久一些。

一六○六年，義大利畫家瑟米尼（Alessandro Semini，卒於 1607 年）得到一份委託。在托雷多的聖維申特（San Vicente）教堂裡，根據其遺囑為貴族婦女奧巴列（Isabel de Oballe）營建的禮拜堂落成。教堂執事們敦請瑟米尼為奧巴列禮拜堂繪製祭壇畫。沒有想到，畫家在一六○七年故去，於是這項委託便落到了多米尼克斯・格雷考畫坊，教堂期待多米尼克斯與喬治完成祭壇畫以及畫框的全部工程。

結識帕拉維奇諾的當天，多米尼克斯心情愉悅，在祭壇

畫《聖母純潔受胎》*The Virgin of the Immaculate Conception*
的描繪中以抒情之筆酣暢淋漓地表達出他自己歡愉的心境，
使得這幅傑作更加動人。歲月流逝，一七一一年，這幅祭壇
畫成為托雷多聖克魯茲博物館珍貴的典藏。那座美輪美奐的
畫框至今仍然端立在奧巴列禮拜堂。我們可以想見，當年，
喬治的設計多麼周延，施工的工匠多麼嚴謹，才能達到這麼
精采的效果。

　　為奧巴列禮拜堂的兩座側祭壇，埃爾・格雷考還創作了
極為典雅、飄逸的聖彼得肖像，以及莊嚴神聖的聖伊鐸方索
肖像。兩幅肖像都是一公尺寬兩公尺高的大小，彰顯藝術家
晚期作品的諸般特色。這兩幅作品在十七世紀後半葉被納入
埃斯克利亞爾聖羅倫索修道院，到了現代更成為國家級的珍
貴藏品。尤其是那幅身著華麗聖袍、頭戴聖冠的聖伊鐸方索，
總是會讓我們想到現在收藏在加利西亞的那一幅聖羅倫索肖
像，同樣的美好、華麗、精緻、寓意深遠。當年，那幅作品
在埃斯克利亞爾開筆卻在托雷多完成。當年，菲利普二世沒
有愛上埃爾・格雷考的作品。但是，他的後人卻有著完全不
同的觀感。今天，我們不能不感謝眼光遠大、膽識過人的學

者蒙塔諾，為西班牙留下了最為珍貴的藝術品。

　　無論創作帶來怎樣的美好，多米尼克斯已經感覺到時近黃昏，因之不再煎逼自己，逾時尚未完成委託也不會在心理上造成任何壓力，他在西班牙所得到的尊敬禮遇再也不會讓他興奮，他所遭受到的各種損失也不會再讓他煩惱，他真正進入了心氣平和、有條不紊的創作狀態。

　　就在這樣的時候，一六〇八年十一月十六日，他得到了這一生最後一件重大的委託。已經從敵人變身朋友的門多札為多米尼克斯聯絡到托雷多塔維拉醫院的委託，該醫院禮拜堂需要三幅祭壇畫，一幅是耶穌受洗，一幅是聖母領報。第三幅非常特別，是有關第五封緘的題材。多米尼克斯同門多札一道在委託書上簽了字。

　　《聖經·啟示錄》第五節，主上的右手中有書卷，裡外都寫著字，用七印封緘。上帝的羔羊「大衛的根」曾經被殺，用自己的血召喚人們歸於神。祂得勝了，被允許開啟封緘。揭開第五印的時候，約翰看見在祭壇底下，殉道者的靈魂。他們大聲呼喊：「聖潔的主，你不審判住在地上的人為我們伸流血的冤，要等到幾時呢？」於是有白衣賜給他們，並且有

話跟他們說……。這些人是從大患難中出來的，曾用羔羊的血把衣裳洗白淨了……。

　　開啟封緘之後，便是最後的審判。多米尼克斯熟悉《聖經》，了解委託所需。他決定要如實再現《聖經》場景，但是要用自己的思路、自己的技法、自己的色彩、自己的手語，使之成為唯一。

《開啟第五封緘》*The Opening of the Fifth Seal*
帆布油畫／1608–1614
現藏於紐約大都會博物館

埃爾・格雷考用福音聖約翰的手語來表達他自己的悲憫情懷。這些靈魂的主人是從大患難中走出來的殉道者，只有畫面左上角的一組已經得到白色的布，即將升入天堂，另外的兩組，還在綠色與黃色中糾纏不清，尚未能證實自己。這是埃爾・格雷考最為澈底的宗教觀，若是愛之不足，何以救贖。這也是為甚麼，在藝術家的內心深處，強烈地傾向於更為人道的宗教觀，更多的人本主義。西班牙藝術家畢加索（Pablo Picasso, 1881–1973）認為，埃爾・格雷考開立體主義（Cubism）先河。畢加索的《亞維儂的少女》*Les Demoiselles d'Avignon* 正是源於《開啟第五封緘》的啟迪。

一八八〇年，當普拉多的專家們把這幅宏偉的作品從祭壇畫框中移下來的時候，上部已經缺少了一百七十五公分，右邊一側缺少了二十公分，畫作已經受到嚴重損壞。最終，紐約大都會博物館的專家們修復了它。畫作原本高遠的天空，也就是藝術家在畫作中寄放心情的輝煌所在，已經永遠地消失了，只能出現於每一位觀者的想像之中。

當年，帕拉維奇諾不止一次看到這幅作品，被震動，被詰問，心緒難平。但是，多米尼克斯能夠在繪製無比美好的聖母領報的同時，在繪製無比祥和、無比純淨的耶穌受洗的同時，繪製讓人痛哭的第五封緘！身為佈道家，同時身為學者、教育家、詩人。帕拉維奇諾感覺無比悵惘。

希臘文 anthropos 簡單說指的是人，要為人賦於存在的意義，於是有 logos 這個詞出現。意思是人有理解世界的能力。西元前五世紀的雅典，「人」是被研究的中心，智者們認為對人的了解與尊重是必要的。古典希臘哲學的衰微才引發後柏拉圖時期的降臨，才引發宗教哲學的產生，人才變成神的僕人與追隨者……。

多米尼克斯同帕拉維奇諾時有討論，內容卻是語言、修

辭、藝術；沒有哲學方面的爭論，更沒有宗教方面的任何議論。兩個人都自然而然地遠離了這個課題。

　　一六〇九年，春寒料峭的日子。帕拉維奇諾從位於西班牙西北部的薩拉曼卡大學回到托雷多，前來看望多米尼克斯。這一天，白色修士袍外面罩著溫暖的黑色披風，帕拉維奇諾手上有兩本書，巨大厚重的《聖經》和一本輕靈的詩集。黑白分明、大小有異，再好也沒有了，對立與統一的哲學概念正好用藝術來體現。於是，六十八歲的多米尼克斯請二十九歲的小友坐在一把黑色皮面的高背扶手椅上，為他繪製了一幅肖像。

《帕拉維奇諾肖像》*Fray Hortensio Félix Paravicino*
帆布油畫／1609
現藏於美國波士頓美術館（Boston, Museum of Fine Arts）

埃爾·格雷考是肖像畫高手。這一幅肖像，並非委託，而是藝術家自願完成的藝術精品，意義重大。帕拉維奇諾有著雙重神職，宗教信仰方面的，以及文學方面的。詩歌的神聖性在這幅作品裡被表現、被歌頌、被禮讚。藝術家善用手語來表達人物的內心世界，右手平靜擺放是神學的沉穩、堅定。左手的手指插入詩集中，是詩人躁動的靈魂使然。意象與抽象並存使得這幅作品引發後世藝術史家議論紛紛。

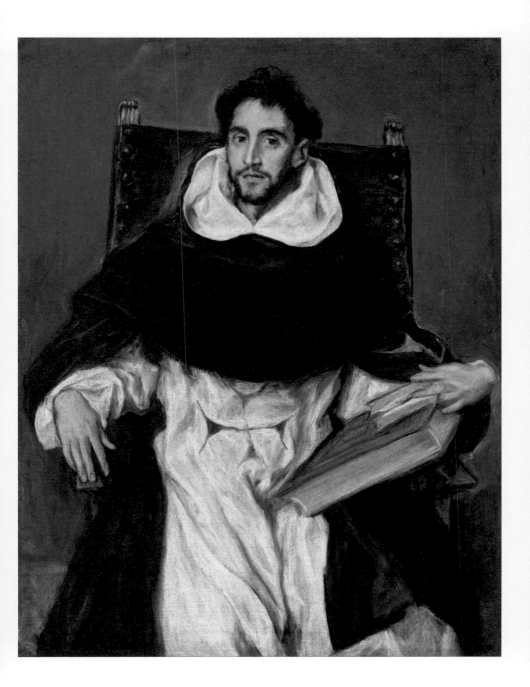

帕拉維奇諾感動莫名，以一首十四行詩來回敬藝術家。詩中唱道，希臘給了藝術家生命與畫筆，托雷多則讓藝術家成為恆星，穿透黑暗帶給人間不朽的光焰。在神學界人士、王公貴族、文壇巨擘們前來欣賞這幅作品的時候，人們的議論中有這樣的說詞：那個希臘人，他的天分一定會被後人所稱羨，但卻無人能及了……。

多米尼克斯聽到了，無動於衷。他有更重要的事情要做，他必須為自己發表一份宣言，清楚地表達他自己的內心世界。他開始設計《勞孔》*Laocoön*。

多年來，多米尼克斯製作雕塑，用石膏、用黏土、也用蠟。整個櫃子裡是各式各樣的模型，多米尼克斯拿出幾個泥塑，在桌面上慢慢地轉動它們，腦子裡的線條正在隱約地、強有力地展開，布局與構圖正在成形，多米尼克斯陷入歡樂之中……。

就在這個時候，管家帶來了訪客，他是出身藝術世家的畫家帕切科（Francisco Pacheco, 1564–1644）。帕切科在多米尼克斯的客房裡住了幾天，親眼看到多米尼克斯如何用塑像來調整構圖。勞孔的故事是古希臘的傳說，西元一世紀古

羅馬藝術家製作的勞孔和他的兩個兒子的大理石雕像在一五〇六年被發掘之後引發藝壇震動，曾經帶給米開朗基羅深遠的影響。帕切科的美學概念是宗教性的，他認為繪畫唯一的目的是令觀者敬畏上帝。多米尼克斯當然沒有花費精神與他討論藝術，因此，帕切科也就完全沒有懂得多米尼克斯將要賦予這幅作品的寓意。他只是非常欣喜地認為，他知道了一些別人不知道的事情，比方說多米尼克斯大師不但是畫家還是雕塑家。一六四九年，帕切科的遺著《繪畫藝術》*Art of Painting* 出版，其中詳盡記錄了他自己一六一一年在托雷多造訪多米尼克斯的詳情細節。這本書就像瓦薩里的書一樣，對於研究十七世紀歐洲畫壇的後世藝術史家來講是一份不可多得的史料。然則，對於多米尼克斯家居與工作的描寫畢竟表面，帕切科不可能了解多米尼克斯內心的波瀾，他只看到了一位勤勉、慈祥、多才多藝的老藝術家而已。

由於帕拉維奇諾的引薦，西班牙王室對於多米尼克斯與喬治·馬努更加重視。國王菲利普三世的皇后，奧地利的瑪格麗特（Margaret of Austria, Queen of Spain, 1584–1611）於一六一一年十月三日去世，安葬埃斯克利亞爾聖羅倫索皇

家修道院墓地。十一月十九日，菲利普三世為了要在托雷多大教堂舉辦隆重葬禮，委託多米尼克斯與喬治·馬努提供一個靈柩臺。鑲嵌在這個高大、莊嚴、美麗的靈柩臺上的美文則是帕拉維奇諾的一首十四行詩。如此榮耀，基本上是喬治在熱切的興奮中全力經辦。多米尼克斯對於這輝煌的一切則是心靜如止水地盡到審慎、周到的監督責任。

　　一六一二年八月二十六日，多米尼克斯同喬治·馬努來到了托雷多聖多明哥老修道院，同祭司們簽訂了一份合同。多米尼克斯希望在這家老修道院的地下墓穴得到一處家庭墓地。兩年前，他曾經為這家修道院建立了一座祭壇，繪製了祭壇畫《牧羊人在馬廄朝拜聖嬰》，裝潢了整個祭壇，分文未取。現在，多米尼克斯希望可以用這座祭壇來抵償家庭墓地所需款項。多米尼克斯單身，上無父母下無妻子、兒女，所謂家庭墓地不過一個小小的墓穴而已，祭司們欣然應允。當初，多米尼克斯繪製這幅祭壇畫的時候，將自己的面容覆蓋畫中人物聖約瑟夫，自然是期待日後能夠與作品同在，現在，得償宿願，滿心歡喜。

　　心中存疑的是喬治，他在當天寫長信給遠在義大利的崔

斯頓，告訴好友舅舅購置墓地的事情，有點擔心，恐怕是舅舅感覺來日無多……。

不久之後，喬治・馬努被選拔為托雷多市政大堂的建築總監。

一六一三年，喬治・馬努應邀前往埃斯克利亞爾，不但有幸見到菲利普三世，而且有機會敬獻建築設計圖給國王，自然是又高興又得意。

多米尼克斯在自己的畫室裡靜靜面對臨終藝術遺言，《勞孔》。

勞孔是太陽神阿波羅神殿的祭司，眾神準備用木馬來毀滅特洛伊，勞孔將其洩漏了出去，希望能夠救下這座城池。然則，神的意旨不可違抗，特洛伊人根本不相信木馬藏著甚麼詭計，歡歡喜喜迎進城去，還遣勞孔與他的兩個兒子前往海上祭祀。勞孔因其不忠，遭到神的懲罰，父子三人遭巨蛇咬死。同時，特洛伊覆滅。

勞孔父子痛苦地與巨蛇纏鬥，是古已有之的藝術題材。在多米尼克斯的心中，身體所遭受的痛苦遠遠不及內心絕望的煎熬來得沉重。他用之字形的設計來表達這痛苦的深邃、

曲折。更重要的，多米尼克斯要讓世人知道，他是誰，以及他對托雷多的觀感。噢，親愛的小友帕拉維奇諾，你以為於我而言托雷多是一個更為美好的家園。你完全錯了，家園是唯一，就像多米尼克斯·塞奧托克普萊斯是唯一一樣。多米尼克斯冷冷地笑了，寓言式畫面中心，木馬正向一道城門奔去，這道城門不屬於特洛伊，而屬於托雷多。這道城門正是托雷多的比薩格拉老城門（Puerta de Bisagra），摩爾人留下的古蹟。於是，在畫面上，托雷多成為整個悲劇的舞臺布景，而這齣悲劇的主題便是死亡與迫在眉睫的毀滅。畫面左側的觀眾是亞當與夏娃，最早的人類。人類應當從這齣戲劇得到啟迪，這是多米尼克斯賦予這幅作品的寓意之一。

《勞孔》 *Laocoön*
帆布油畫／1610–1614
現藏於華盛頓特區國家藝廊

沒有人真的知道，偉大的希臘藝術家多米尼克斯·塞奧托克普萊斯對希臘、對家鄉克里特、對希臘眾神有著怎樣深切的情感。他在義大利短暫居留，然後在西班牙的托雷多住了三十餘年，絕大部分創作是在這裡完成的。但在他內心深處，眾神的家園才是他的家園，這是世間任何宗教觀無法改變的。作品流轉，在二十世紀四〇年代抵達美國東北部之後，才有藝術史家深入探詢埃爾·格雷考的內心世界，而不是將他的藝術成就歸功於表面的宗教觀或是一個奇蹟。這幅作品所具有的「古典之協調、嚴謹」得到廣泛讚譽。

一六一四年年初，收到喬治的信之後心裡一直忐忑不安的崔斯頓完成了在義大利的一應委託之後返回托雷多，看到了兩鬢斑白，滿臉病容仍然堅持作畫的老師，心如刀割。多米尼克斯請學生留下來，崔斯頓二話不說，馬上投身多米尼克斯畫坊的工作，讓他的老師感覺十分欣慰。

　　三月份，多米尼克斯感覺精力正在急速衰退，老友路易斯同帕拉維奇諾便應邀住了進來。三月三十一日，多米尼克斯請兩位朋友來到病榻邊，告訴他們，來不及寫遺囑了。最重要的一件事便是要周告世人，喬治・馬努是他與荷瑞尼瑪的親生兒子，是他多米尼克斯・塞奧托克普萊斯唯一的合法繼承人。多米尼克斯鄭重委託兩位老友擔任監護人，幫助喬治順利得到全部繼承權。

　　三十六年來，路易斯・卡斯蒂亞幫助老友保守著秘密。現在，喬治得以認祖歸宗，他自然是欣慰的。帕拉維奇諾則強力壓制住自己的震驚，中規中矩寫下法定手續所需要的一應文字。

　　當路易斯來到喬治的帳房，告訴他一切的時候，三十六歲的喬治表面上不動聲色，但還是向這位一向善待自己的長

者表達了他內心的不平。他一直認為圭佤司夫婦是自己的親生父母，他愛他們，他們也愛他。忽然之間，他們成了他的舅舅與舅母。舅舅的妹妹，一位不認識的女子成了他的母親，而與自己情同父子的「舅舅」卻成了生身父親。更糟的是，他生為西班牙人，今後卻會有一個希臘姓氏。他告訴路易斯，他接受命運的安排，但他會用自己的方式。至於那方式是甚麼，他沒有說明。

路易斯沒有告訴多米尼克斯他與喬治談話的詳情細節。喬治來到病榻前看望父親，親切、恭敬的態度也是無可指摘的。多米尼克斯放心了。喬治一家三口認祖歸宗的手續迅速完成，世界上多了三位西班牙國籍的塞奧托克普萊斯。

一六一四年四月七日，日落時分，昏睡中的多米尼克斯聽到了雄渾、溫暖、熱切的呼喚：「孩子，回家來吧……」喜出望外，跟隨著呼喚，箭步來到了金色的海面上。女神踏著金色的細碎漣漪迎向踏海而來、長身細腰、身穿白色棉布襯衫編皮背心的年輕男子。多米尼克斯臉上的風霜被海風拂盡了，他還是那一位英俊的克里特蛋彩畫家。奧林普斯山上樂聲高颺，眾神微笑：「我們的孩子，回家來了……」

一六一四年四月，西班牙托雷多市政府的文件稱，該市居民多米尼克斯・格雷考於七日病逝，在聖多默教堂舉行宗教儀式後，安葬於聖多明哥老修道院地下墓穴。

　　喬治・馬努・塞奧托克普萊斯將多米尼克斯・格雷考畫坊改名為「埃爾・格雷考畫坊」，並成為畫坊主人，與崔斯頓一道掌管一切。以唯一法定繼承人名義，喬治在托雷多大教堂與聖多明哥老修道院安排了一百場彌撒，以「拯救父親的靈魂」。埃爾・格雷考這個名字在西班牙傳揚開來，再無人提及藝術家的本名多米尼克斯・塞奧托克普萊斯，人們也很快就忘記了藝術家用了四十年的官方稱謂多米尼克斯・格雷考。而且，從字面上看來，喬治與生父並非同姓。到了這個時候，路易斯完全地明白了喬治接受命運安排的「方式」，心裡為老友難過。

　　一六一四年七月七日，官方文件稱多米尼克斯・格雷考個人財產清單出爐：三個畫架，大量珍貴顏料、畫筆、帆布，一百四十三幅畫作，十五座石膏像，三十座泥塑與蠟像，一百五十幅素描，三十份附有草圖的計畫書，兩百幅珍貴版畫。圖書室內容包括二十七本希臘文珍本，六十七本義大利文珍

本，十七本西班牙文書籍，十九本建築方面的專著。喬治‧馬努‧塞奧托克普萊斯順利繼承了一切，繼續住在寬敞的老地方。監護人之一的路易斯靜靜地離開了，再也沒有同喬治一家持續來往。

　　一六一七年，喬治妻子奧法薩‧塞奧托克普萊斯去世。一六一八年，喬治設計建築了托雷多聖托爾克瓦托教堂（The Church of San Torcuato, Toledo），並於一六三一年安葬於此教堂墓地。一六二二年，喬治之子加布里艾‧塞奧托克普萊斯進入奧古斯丁修道院，成為天主教修士。

宅在家中遠客來

　　二〇二〇年七月初，我寫完了藝術家的生平故事，介紹了他的四十餘幅作品，也寫完了年表，滿心惆悵。後來的人們稱之為埃爾‧格雷考的多米尼克斯‧塞奧托克普萊斯走完了他的人生路，回到了故鄉克里特，回到了眾神的懷抱。他留在西班牙的三位「家人」似乎也在匆匆趕路，每一位的方向都不是他所期待的。一六一七年，兒媳去世。一六二二年，孫子進入修道院，成了修士。緊趕慢趕，兒子竟然在一六三一年去世，只活了五十三歲。更可悲的是，一六一九年，托雷多聖多明哥老修道院知道了多米尼克斯確實有家人，於是推翻原議，藉口老藝術家留下的祭壇和祭壇畫「不值甚麼錢」，因此不肯留一個家庭墓地給老藝術家和他的後人，兒子只好在自己設計建造的教堂另外購置墓地。更不堪的是，兒子已經入土為安了，訴訟卻如火如荼，另外一家教堂還在算計兒子身後留下的遺產，兒子的助手們還是不得安寧……。

　　真正是與住了三十八年的西班牙恩斷義絕。我瞪視著那些寫滿了字的卡片，把它們一股腦兒丟進回收箱，片紙不留，

心情灰惡到極點。

「您還好吧？」隨著溫暖的問候，白色襯衫上一張笑臉飄然而至。

「天吶。卡拉瓦喬！您從哪裡來？」我歡聲大叫，看到卡拉瓦喬幾乎忘記了剛才的滿心鬱卒。

「當然是羅馬，還能是哪裡？知道你去不成，趕緊來給你報個信……」六十億歐元保險費的拉斐爾曠世大展是人們一生可能都碰不到一次的畫壇盛事，我卻被可恨的疫情阻住了腳步，雖然死亡人數越來越少，但是每天「確診」仍有五萬之譜，出不得遠門。

「展覽怎麼樣？快說給我聽聽……」我急急問。

「光線，現代科技簡直是精采到極點。那樣的光線，我根本不敢相信自己的眼睛，五百多年前那幅《卡斯底里歐尼肖像》*Baldassarre Castiglione* 簡直就像是活著的一位紳士正坐在我們面前，娓娓地講著他的故事……，更不用說那些美麗的聖母了。」卡拉瓦喬深情款款。

我吸了一口氣問道：「拉斐爾有沒有到展場？他還好吧？」

「噢，爾比諾（Urbino）小王子還是那麼優雅，帥得不得了，人見人愛……。我遠遠地看到了他，我們的拉斐爾，正想趕快過去問候一聲卻看到了他身邊還有一位帥哥，天神一樣的希臘人，兩位正談笑中。不好意思打擾，正想悄悄走開，沒想到那位希臘人卻站住腳，遠遠地送了一句話過來：『你，卡拉瓦喬，在幾乎長達三百年的歲月裡，擋住了我的光焰……』話音之好聽，簡直像是歌聲。我那敢怠慢，趕快走過去，看到的卻是一張笑臉……」

天神一樣的希臘人，能夠跟拉斐爾閒話家常，當然是埃爾・格雷考。我也笑了，開心問道：「您怎麼回答埃爾・格雷考，那位希臘人？」

「我當然先問候拉斐爾，然後跟希臘人說：『我比您晚生三十年，又比您早走四年。您活得像公子哥兒一樣，我這個倒楣蛋怎麼能夠擋得住您的光焰……』大家都笑了，笑得東倒西歪……」卡拉瓦喬一臉無辜。

我能夠想像埃爾・格雷考聽到這番話的表情，但沒想到他仍然有話說。

「藝術史家忘記了我，幾乎長達三個世紀，難道跟你玩

出來的甚麼巴洛克沒有關係嗎？」卡拉瓦喬字字分明地重複了不久前埃爾·格雷考的問話。

我凝神靜聽，卡拉瓦喬調皮地笑了：「我的運氣太好，我看到了盛裝華服的林布蘭（Rembrandt, 1606–1669）。我跟希臘人說：『冤有頭，債有主，如果真有人能擋住您的光焰，那應當就是林布蘭同那一大票北方漢子……』」

親愛的林布蘭，他終於短暫離開阿姆斯特丹到羅馬去了……。善解人意的卡拉瓦喬不等我問就趕緊告訴我，多半的時候，林布蘭還是待在阿姆斯特丹那塊沼澤地上，因為他實在是喜歡那裡不乾不濕的光線……。

「林布蘭不談光焰，他談的是畫中人物的手語，他也談到蛋彩繪畫技藝。拉斐爾也加入進來，大家談得好熱鬧，一直談到那希臘人熱淚盈眶才打住……」

聽起來，大家的日子都過得安逸，我放心多多。對於來送消息的卡拉瓦喬，更是滿心都是感激。

年凶花好，今年我家園中的巴洛克萱草挺拔、繁盛、豔麗無比。卡拉瓦喬看得心醉神迷，我便剪下幾枝送給他，他把花兒捧在胸前，鄭重道別：「今年很不一樣，花叢中看不到

蝴蝶。我在路上若是見到了，一定請她們到你這裡來……」

　　望著卡拉瓦喬飄然而去的身影，我沒有把蝴蝶的事情放在心上，眼前只有卡拉瓦喬捧著萱草的雙手，柔韌、有力、靈活、修長、優雅。若是埃爾・格雷考瞥見，必定成就又一幅名畫。

埃爾·格雷考年表

1541 年 10 月 1 日
多米尼克斯·塞奧托克普萊斯出生於威尼斯治下克里特島北部坎迪亞王國。父親喬治是政府稅務官。此時，喬治的大兒子馬努索斯十歲。

1545–1546 年
多米尼克斯的學前老師是一位希臘吟遊詩人。

1546–1551 年
入學，學習古希臘文、拉丁文、算學。成績優秀。

1551–1556 年
在坎迪亞傳統聖像畫坊學習，同時深受來自威尼斯的歐洲畫風影響，無師自通地成為後拜占庭藝術的佼佼者，作品以畫坊名義流入克里特、威尼斯等地。

1556 年
父親去世，多米尼克斯離開畫坊與已經成家的哥哥同住，在住宅內擁有自

己的畫室。

1563 年
不但獲得聖像畫大師的資格，而且開設畫坊，招收學徒，成為畫價高昂的知名畫家。

1565 年前後
繪製摩德納三聯祭壇畫。繪製《童貞聖母升天圖》。

1567 年夏
前往威尼斯，進入提香畫坊，成為提香晚年的助手。

1570 年
抵達羅馬。年底，經由克洛維奧介紹，結識樞機主教法爾內塞，成為主教府邸常客，結識大收藏家奧爾西尼，奧爾西尼典藏其七幅作品。繪製《聖殤》。

1571 年
勒班陀海戰，馬努索斯參戰。

1572 年 9 月 18 日

在羅馬加入聖路克藝術家行會，開始在官方文件中使用多米尼克斯・格雷考這個名字。年底，自家畫坊正式成立。繪製《聖方濟獲得釘痕》。結識終生摯友路易斯・卡斯蒂亞。

1574 年

義大利畫家普雷沃作為助手進入多米尼克斯・格雷考畫坊，並為他工作了三十三年，直到生命結束。

1575 年

接受教廷委託，為聖天使堡最高長官阿納斯達吉繪製肖像。造訪威尼斯。

1576 年

得到托雷多主教堂卡斯蒂亞執事的委託保證；得到西班牙王室的邀請，移居西班牙。

1577 年

在馬德里近郊埃斯克利亞爾聖羅倫索皇家修道院為西班牙國王菲利普二世繪製《以基督之名祈禱》。夏天，移居托雷多，為主教堂繪製《掠奪聖袍》。結識荷瑞尼瑪・圭佤司。

1578 年

荷瑞尼瑪為多米尼克斯・格雷考誕下一子，取名喬治・馬努・圭佤司。荷瑞尼瑪死於瘟疫。孩子由圭佤司家庭撫養到七歲。為托雷多聖多明哥老修道院禮拜堂設計、繪製包括瑞特宰在內的祭壇畫。

1579 年

完成托雷多聖多明哥老修道院的委託，包括《聖三位一體》在內九幅繪畫作品、包括瑞特宰在內的主祭壇以及兩座側祭壇的設計、多項雕塑設計。聲名大噪。完成《以手撫胸的貴族》，接受大量肖像委託。

1580 年

接受菲利普二世委託，為埃斯克利亞爾教堂之聖摩瑞斯禮拜堂繪製祭壇畫《聖摩瑞斯殉教》。

1581 年

有關《掠奪聖袍》的價格問題在托雷多主教堂付諸討論並作出了決議。

1582 年

九次出庭，為遭受異端裁判所誣陷的雅典少年考坎鐸擔任口譯，少年被釋放。完成《聖摩瑞斯殉教》，並親自送

往馬德里埃斯克利亞爾聖羅倫索修道院。

1584 年
收到《掠奪聖袍》裝潢設計酬金。

1585 年
與托雷多主教堂簽約，設計《掠奪聖袍》畫框與大型雕塑。簽約，租下維列納侯爵物業之三組套房。喬治·馬努離開圭佤司家與多米尼克斯·格雷考同住，時年七歲。

1586 年
與聖多默教堂簽約，繪製《奧爾卡斯伯爵的葬禮》。義大利畫家祖卡利來訪，贈送瓦薩里的著作。「埃爾·格雷考之眉批」成為後世藝術史家極為重要的參考資料。

1587 年
耗時十年的托雷多主教堂聖器室委託全部完成。

1588 年
《奧爾卡斯伯爵的葬禮》裝潢完畢，輝煌面世。

1589 年
為租房續約時，在契約上被尊稱為「托雷多居民多米尼克斯·格雷考大師」。

1590 年
為數不少的聖者畫像首次自西班牙運抵美洲大陸。

1591 年
租賃聖多默教區兩棟民宅，改建成連通的居所，開辦畫坊。這個居所的一部分現在是「埃爾·格雷考之家紀念館」。長兄馬努索斯從克里特前來托雷多，與多米尼克斯·格雷考同住。接受卡塞雷斯市塔拉維拉教區教堂委託繪製祭壇畫《童貞聖母加冕》。

1592 年
完成卡塞雷斯市塔拉維拉教區教堂之委託。

1595 年 8 月 28 日
經由門多札介紹，接受托雷多塔維拉醫院委託，繪製《神聖家庭》，並於當年完成。

1596 年
與馬德里聖奧古斯丁神學院簽約，為

阿朗戈瑪麗亞公主禮拜堂大祭壇繪製七幅作品。

1597 年

喬治·馬努進入多米尼克斯·格雷考畫坊工作。與托雷多聖約瑟夫禮拜堂簽約繪製兩幅祭壇畫並負責大祭壇總體設計，這是埃爾·格雷考父子共同完成的第一項委託。

1599 年

聖約瑟夫禮拜堂裝潢工程全部完工，多米尼克斯·格雷考得到兩千八百五十金達卡特酬勞。

1600 年

阿朗戈瑪麗亞公主禮拜堂全部畫作運抵馬德里，多米尼克斯·格雷考陸續收到六千金達卡特酬金。12 月，搬家，在這個地方居住到 1604 年。現在，此地已不在托雷多的地圖上。

1603 年 1 月 7 日

官方文件稱：喬治·馬努不僅為多米尼克斯大師工作，而且同大師一道經營畫坊生意，也可以單獨接受委託。崔斯頓進入多米尼克斯·格雷考畫坊，成為助手，得到真傳。接受阿爾瓦塞特省維雅羅布列多市伊耶斯卡斯

慈善醫院委託，裝潢整個禮拜堂，包括瑞特孛在內的大祭壇以及四座側祭壇。委託書明示，工程須在 1604 年 8 月 31 日完成。

1604 年 3 月

喬治與妻子奧法薩得子加布里艾，孩子的教父是托雷多市議員、法學博士、安古洛醫生。5 月 8 日，多米尼克斯·格雷考搬回維列納侯爵物業，租下全部建築，共有二十四個房間以及寬敞的大廳。他在這裡住了十年，終老於此。此建築物已被夷為平地。12 月 13 日，馬努索斯辭世，在聖多默教堂舉行宗教儀式之後，安葬於托雷多聖克里斯托巴教堂墓地。

1605 年 8 月 4 日

伊耶斯卡斯慈善醫院工程結束。醫院方面不肯付帳，多米尼克斯·格雷考只得興訟。安古洛醫生擔任其律師。

1606 年

崔斯頓前往義大利，並成為卡拉瓦喬畫派成員。

1607 年 3 月 17 日

伊耶斯卡斯慈善醫院終於付款。普雷沃辭世。5 月 29 日，喬治·馬努正式

成為多米尼克斯・格雷考畫坊負責人。結識年輕摯友聖三一修士、著名詩人帕拉維奇諾。接受托雷多聖維申特教堂委託，為奧巴列禮拜堂裝潢祭壇，多米尼克斯・格雷考完成《聖母純潔受胎》等作品的繪製。喬治・馬努則完成了祭壇框架的設計與施工。

1608 年 11 月 16 日
接受此生最後一件重大委託，為托雷多塔維拉醫院繪製三幅祭壇畫。包括《開啟第五封緘》 在內的作品直到 1614 年辭世才完成 。 祭壇畫裝潢工程則是喬治與助手們完成的。

1609 年
繪製著名作品《帕拉維奇諾肖像》。

1611 年
西班牙宗教畫家、作家帕切科來到托雷多拜訪了多米尼克斯・格雷考。1649 年，帕切科遺著《繪畫藝術》出版，詳細記錄了他的採訪。11 月 19 日，菲利普三世責成多米尼克斯・格雷考與喬治為剛剛去世的皇后提供一座葬禮所需靈柩臺，並裝置在托雷多大教堂。碑上的美文是帕拉維奇諾所寫的十四行詩。

1612 年 8 月 26 日
多米尼克斯・格雷考與喬治在聖多明哥老修道院購置家庭墓地，簽約時說明以祭壇畫以及祭壇裝潢作為抵償。喬治・馬努被選拔為托雷多市政大堂建築總監。

1613 年
完成奧巴列禮拜堂全部工程。喬治・馬努前往埃斯克利亞爾，覲見菲利普三世，並呈上建築設計圖。

1614 年初
崔斯頓自義大利歸來，成為多米尼克斯・格雷考畫坊最重要的畫家，畫風傾向自然主義。3 月 31 日，多米尼克斯・格雷考在病榻上宣布，喬治・馬努是他唯一的兒子，也是他唯一的合法繼承人。委託路易斯與帕拉維奇諾兩位監護人協助喬治完成繼承事宜。喬治一家三口改姓塞奧托克普萊斯。4 月 7 日，托雷多市政府文件稱：希臘藝術家 、 托雷多市居民多米尼克斯・格雷考在西班牙托雷多去世，在聖多默教堂舉行天主教儀式之後，安葬於聖多明哥老修道院。
終其一生，藝術家用希臘文多米尼克斯・塞奧托克普萊斯簽署其作品。自 1572 年 9 月起 ， 離鄉背井的藝術家

開始使用多米尼克斯‧格雷考這個名字，意思是來自希臘的多米尼克斯。辭世之後，其子喬治將其畫坊改名「埃爾‧格雷考畫坊」。西班牙文埃爾‧格雷考的意思是：希臘人。藝術家生前從未使用的這個名字，在藝術史上沿用至今。

1617 年
喬治的妻子奧法薩‧塞奧托克普萊斯去世。

1618 年
喬治接受委託，設計、建築聖托爾克瓦托教堂。該教堂經過擴建，喬治的設計只有極少部分保存至今。

1619 年
托雷多聖多明哥老修道院藉口祭壇與祭壇畫所值甚少，不能作為家庭墓地的抵償，推翻了 1612 年多米尼克斯‧格雷考同該修道院簽訂的協議。喬治遂在聖托爾克瓦托教堂為自己購置墓地。

1621 年
喬治‧馬努‧塞奧托克普萊斯獲得大師封號，他與崔斯頓得到菲利普三世的重要委託。

1622 年
喬治的兒子加布里艾‧塞奧托克普萊斯進入修道院，成為修士。

1624 年
崔斯頓去世，托雷多「埃爾‧格雷考畫坊」無疾而終。

1631 年
喬治‧馬努‧塞奧托克普萊斯去世，3 月 29 日安葬於托雷多聖托爾克瓦托教堂墓地。

1908 年
西班牙學者柯西奧（Manuel Bartolomé Cossio, 1857–1935）論及埃爾‧格雷考藝術成就之專論出版。

2014 年
埃爾‧格雷考逝世四百周年，美國紐約大都會博物館偕同倫敦國家藝廊在紐約、倫敦兩地舉辦盛大紀念特展，引發強烈迴響。

延伸閱讀

1. *El Greco Life and Work－A New History* by Fernando Marías（2013 Thames & Hudson Inc., New York）

2. *El Greco* Essays by David Davies and John H. Elliott （2003 National Gallery Company, London）

3. *El Greco* （Domenicos Theotocopoulos） Text by Leo Bronstein（1950 Harry N. Abrams, New York）

4. *El Greco* by Michael Scholz-Hänsel （2016 TASCHEN GmbH, Köln）

5. *The Complete Paintings of El Greco* by José Gudiol（1983 Greenwich House Distributed by Crown Publishers, Inc., New York）

6. *El Greco of Toledo* Contributions by Jonathan Brown/William B. Jordan et al. （1982 A New York Graphic Society Book published by Little, Brown and Company, Boston）

7. *Musées Secrets：El Greco & Fernando Arrabal* （1991 Flohic Editions, Paris）

8. *Prado Madrid* （1968 Newsweek/Great Museums of the World, New York）

9. *The Craftsman's Handbook* by Cennino d'Andrea Cennini Translated by Daniel V. Thompson, Jr. （1960 Dover Publications, Inc., New York）

10. *Techniques of the Great Masters of Art* （1985 Quantum Books Ltd., London）

11. *The Encyclopedia of Visual Art* （1983 Equinox（Oxford） Limited）

12. *The Kings of Spain* by Frederic V. Grunfeld （1982 Stonehenge Press Inc., Canada）

巴洛克藝術第一人——卡拉瓦喬　韓　秀／著

　　卡拉瓦喬是巴洛克藝術的先驅，他的一生，充滿革命性與戲劇化。他崇尚騎士精神，身體裡流著一股英雄血液。然而，這股正義之氣卻使他的一生顛沛流離，流亡成為他無法逃避的宿命。儘管如此，他仍舊沒有被黑暗的命運擊倒。他忠於自己，尊崇自然，不拘泥於體制內的規範，以敏銳的觀察力，描繪其筆下的人物。尤其善於利用光線的明暗，襯托出立體的空間感，使畫面充滿戲劇性的效果，為當時的藝術發展點亮一盞明燈，成為後輩藝術家們的楷模。讓我們翻開書頁，跟著韓秀生動的文字，穿越時空，細細咀嚼卡拉瓦喬精采的一生。

國家圖書館出版品預行編目資料

神的兒子：埃爾・格雷考／韓秀著.——初版一刷.——
臺北市：三民，2021
面；　公分.——（青青）

ISBN 978-957-14-7000-9　（平裝）
1. 葛利哥(Greco,El, 1541-1614) 2. 藝術家 3. 傳記
4. 西班牙

909.9461　　　　　　　　　　　　109017034

神的兒子──埃爾・格雷考

作　　者	韓　秀
責任編輯	傅宜宣
美術編輯	陳祖馨

發 行 人	劉振強
出 版 者	三民書局股份有限公司
地　　址	臺北市復興北路 386 號 (復北門市)
	臺北市重慶南路一段 61 號 (重南門市)
電　　話	(02)25006600
網　　址	三民網路書店 https://www.sanmin.com.tw

出版日期	初版一刷 2021 年 1 月
書籍編號	S870840
I S B N	978-957-14-7000-9

三民書局